穿行光影

像影评人一样看电影

孟渐新 ◎ 著

上海交通大学出版社
SHANGHAI JIAO TONG UNIVERSITY PRESS

内容提要

电影是人类历史上最伟大的发明，它的出现为人类精神、文化生活带来了革命性的体验，而影评人是与电影深度结缘的人。这部书并不是传统意义上的影评合集，而是作者作为青年文艺评论家围绕影评主题分为十个方面的思考小结。就如何写影评，成为大众影评人分享了她的所思所想。如果一名非电影专业研究人员也喜爱电影，愿意和电影深度结缘，在电影的世界里体验一种充满挑战又充满乐趣的生活方式，不妨从阅读这本书开始。

图书在版编目（CIP）数据

穿行光影：像影评人一样看电影／孟渐新著. ——
上海：上海交通大学出版社，2023.6
ISBN 978－7－313－28614－7

Ⅰ.①穿… Ⅱ.①孟… Ⅲ.①电影评论－写作 Ⅳ.
①J905

中国国家版本馆 CIP 数据核字（2023）第 070167 号

穿行光影：像影评人一样看电影
CHUANXING GUANGYING：XIANG YINGPINGREN YIYANG KAN DIANYING

著　　者：孟渐新
出版发行：上海交通大学出版社　　　　　地　　址：上海市番禺路 951 号
邮政编码：200030　　　　　　　　　　　电　　话：021－64071208
印　　制：上海景条印刷有限公司　　　　经　　销：全国新华书店
开　　本：880 mm×1230 mm　1/32　　　印　　张：7.125
字　　数：140 千字
版　　次：2023 年 6 月第 1 版　　　　　 印　　次：2023 年 6 月第 1 次印刷
书　　号：ISBN 978－7－313－28614－7
定　　价：78.00 元

和电影深度结缘是一种幸福

电影是人类历史上最伟大的发明，它的出现为人类精神、文化生活带来了革命性的体验。以卢米埃尔兄弟用光影的技术呈现人们活动肇始，人类不仅有了记录自己历史和社会重大事件的全新方式，这种方式进而成为讲述人间悲欢离合、爱恨情仇、再现人类现实和梦境的最神奇的利器，成为全人类最喜爱的艺术形式之一。

看电影喽！小时候的露天电影是乡里乡亲的节日，也是我孩提时的狂欢。看后津津乐道电影中的故事和对白，是同龄好友存留的共同的美好记忆。

八十年代上大学，我就读的是全国最著名的学府，那时条件简陋，放电影要么是在露天的大运动场，要么是在大饭厅，我们兴奋地举着自己的方凳，随兴奋的人流挤到银幕前，随故事的进展而心情起落。电影值不值得看，演员表演得怎样，剧情是否合理……一样成为课间饭后的谈资。

那时，片子稀缺，有内部关系的同学还领着我们几个要好的伙伴到机关单位、部队大院看"内参片"，到外语系的观摩影片课上蹭看原版电影的录像带。

电影伴随着我们的成长，带给我们非同一般的精神体验，观过的电影早已和我们融为一体。

工作了，以拍影视纪录片为职业，心里有一种热爱，有一种自豪。

拍纪录片、放纪录片要接触很多人，孟渐新就是我在上海参加爱奇艺的一个新片发布会时认识的青年影评人，她在本书中也收进了她为我担任总导演、总制片人的纪录电影《岁月在这儿》写下的影评。

影评人是与电影深度结缘的人，从与她的交谈和她的朋友圈里，能看出她对电影深深的热爱和作为影评人的一种幸福。从中学时的一次"学生电影节影视骨干培训班"埋下对影评喜爱的种子，到大学里观影尝试影评写作，从 2018 起连续三届获得上海国际电影节影评奖，到发起"市民影评写作营"并担任主讲人，她在影评领域日渐成熟，还成了第 36 届大众电影百花奖观众评委、第六届平遥国际电影展"藏龙"单元的评委。看到她把心中的喜爱作为一种生活的方式并取得如此成功，真心为她高兴。

在人间最美的四月，渐新又带来一个好消息，她这些年里

在影评方面的著述得以结集出版，并邀我写序，这又何尝不是春天里让人愉悦的一道风景呢。

在我意料之外的是，读到的这部书并不是她影评的合集，而是围绕影评主题分为十个方面的思考，就如何写影评，成为大众影评人分享了自己的所思所想，并在每个思考单元后面附上自己的影评案例。

这种成书的方法，不是简单地展示自己影评的"成果"，给读者"一条条"文采横溢充满个性特质的"鱼"，而是针对心中"愿意成为影评人"的读者，告诉你"鱼"背后的"渔"之道，深入浅出，娓娓道来，如同手捧一盏清茗，和读者坦诚分享成为一名影评人的心路历程、情感经历，令人倍感亲切。

这是一部"小而美"的专著，是电影园地里一朵别致美丽的花。它呼唤着电影观众中更多影评人的成长，让更多的人能在观影中有着一份评判分享电影的能力，这种能力依托在热爱、学识、共情、视野、视角的基础之上，它需要天分，也需要有意识的训练和启迪。

如果你愿意和电影深度结缘，在电影的世界里体验一种充满挑战又充满乐趣的生活方式，不妨从阅读这本书开始。

它会引导着你，开始一段奇妙的和电影结缘、互动，让自己不断成长的别样旅程。

渐新做的这件事非常有意义，作为一名电影人，我要表达真诚的敬意和祝福，愿更多的人关心、喜欢电影，参与到电影的话题中来。是为序。

阿　敏

（资深纪录影视人、高级记者，曾策划监制数百部影视纪录片作品，出版诗集《杯酒敬岁月》、散文集《一盏清茗品岁月》）

 | Préface II |

«Tu me parles avec des mots, moi je te regarde avec des sentiments.» Dans *Pierrot le Fou*, Anna Karina adresse à un Belmondo écrivain cette phrase devenue culte qui pourrait finalement évoquer ce passage complexe entre l'émotion produite par un film et la critique textuelle qui en est tirée.

Exercice complexe et subjectif, car on fera dire tout et son contraire à la critique.

Très regardée en France, quelques auteurs et publications reconnues ont fait de la critique de film un art. Là où certaines sont faiseuses de roi, d'autres plumes acerbes ont défait les trajectoires, douché les ambitions, ruiné les carrières.

On repense au récent film de Xavier Giannoli, *Les Illusions perdues*, cité dans le présent ouvrage. Adaptation du roman éponyme de Balzac, la critique y est l'un des personnages principaux, et on ne peut s'empêcher de penser à la vie de l'écrivain pour y voir dans cette satire incisive un certain règlement de compte

envers ses critiques. Dans une scène cruelle et cynique, le sort d'un ouvrage pourtant réussi est scellé sur l'autel de *«de la mauvaise foi, de la fausse rumeur et de l'annonce publicitaire»* journalistique.

Car finalement, le jeune critique y apprend que tout n'est que point de vue et qu'il s'agit d'adopter celui qui sied. *«Si le livre est émouvant, tu dis qu'il est complaisant. S'il a un style classique, qu'il est académique; s'il est drôle, il est superficiel; s'il est intelligent, il est prétentieux; s'il est inspiré, il est racoleur! Puis, tu déroules...»* lui expose le rédacteur en chef conscient de son pouvoir.

Critiquer un film, c'est se l'approprier. C'est passer d'un visionnage passif à une compréhension qui n'appartient qu'à soi. C'est verbaliser ce quelque chose d'intime qui se passe entre l'image projeté et l'œil qui la regarde. C'est se forcer à réfléchir pour parfois accéder à une signification qui nous manquait. Ou parfois rester conscient de ce quelque chose d'un peu magique qui nous échappe.

Ce que cet ouvrage rappelle notamment, c'est que chacun peut atteindre cet horizon supplémentaire.

Bravo et merci à Mme Ambre, passionnée de cinéma et brillante francophone qui a étudié en France, de l'avoir écrit. J'en en souhaite la lecture à toutes les amoureuses et tous les amoureux du cinéma, ici à Shanghai et ailleurs.

Joan Valadou

Consul général de France à Shanghai

序二（译文）

"你对我说话用言语，而我用感觉看着你"。在电影《狂人皮埃罗》中，安娜·卡里娜对饰演作家的贝尔蒙多的这一句表白已经成为不朽的经典，而这一句经典，也正好诠释了影评人在观影感受与诉诸文字之间复杂的穿行。

电影评论是一项复杂而主观的工作，因为影评可以无所不言，所言皆是，亦可所言皆非。

在法国，电影评论的读者众多，一些权威影评人和出版物让电影评论成了一门艺术。有的影评能让人一朝声名鹊起，也有一些尖锐的文字，改变了一些人的人生轨迹，如在勃勃雄心上浇下的一盆冷水，让青云事业毁于一旦。

我又想到了在本书中提到的泽维尔·吉亚诺利近期导演的作品《幻灭》。影片改编自巴尔扎克的同名小说，主要人物之一就是电影评论人，让人不禁想到巴尔扎克自己的人生，在这部辛辣的讽刺片中可以看到他与评论家之间的些许恩恩怨怨。在影片中，评论界残酷而尖锐，一部优秀的作品，其命运也会被

封存在媒体充满"恶意、谣言和广告"的祭坛上。

最终，影片的主人公——一位年轻的影评人懂得了，一切都是一种主观，一种迎合需求的主观。片中的主编意识到了自己手中的权力，告诉他，"如果这本书很感人，你就说它随大流；如果它风格古典，那就说太学究气；如果很有意思，那就说它肤浅；如果很有思想，那就说它自命不凡；如果能发人深思，那就说为了吸引眼球！然后，你再去展开……"

评论一部电影，就是将它化为己有，从被动的观看转向个性化的理解，用言语传达出银幕影像与观影者内心之间的灵犀，这意味着强迫自己去思考，有时能寻得被我们忽略的深层意义，有时也让我们意识到，还有一些内涵无法体会和言说。

这本书特别想要告诉我们的，就是每个人都可以抵达这样更深一层的观影视域。

本书的作者 Ambre 女士热爱电影，曾留学法国，是一位优秀的"法语人"。祝贺并感谢她创作了这样一部作品。希望所有的电影爱好者，不论在上海还是在其他地方，都能阅读到她的文字。

王 度

（法国驻上海总领事）

 | 序三 |

热爱，本身就是意义所在

　　渐新是我们学校电影进修班优秀校友，也是一位我很"聊"得来的朋友，之前我们合作一档上海人民广播电台的影评节目，通过电波与听众朋友们聊聊电影，对当月最新上映的好片烂片一起评头论足，一个小时下来各抒己见，相谈甚欢。她作为青年影评人近年来笔耕不辍，我常在不同媒体看到她发表影评新作，其影评文章总是带着鲜明个人观点，娓娓道来，就像和朋友们一起讨论分享，没有晦涩艰深的文字摆弄，而是直抒胸臆有感而发的表达。其实作为非体制内的电影爱好者，渐新是理科生，写影评算半路出家，她曾向我说起过自己撰写文章的苦恼，比如：学院派电影论文那种让她觉得理中客的文风要求，令她的神思常处在"天人交战"的状态，又比如：总是有那么多电影要去看，有时仿如要看出"工伤"……我鼓励她说，你这属于幸福的"烦恼"，不断追逐自己热爱的事物，并创造出条件热爱且感染着周围人，这状态很让人羡慕啊，坚持

写下去，写出自己的所思所想就好。

如今幸福要开花结果了，今年春天，渐新告诉我，拟将自己的影评文章结集成书，希望请我写序，我由衷为她高兴和祝贺之余，也表态自知文笔拙劣，再加忙忙碌碌的 2023 年各种工作像滚雪球一样呼啸而来，难有时间为其好好写序，恐有负所托。但当她送来书稿，我翻阅拜读之后，发现这并非只是个人文字的结集展示，更大的意义上，它展示出了一种可能性和路径。我知道许多非科班出身的电影爱好者，未受过专业系统训练，刚开始尝试写电影评论时，往往有提笔的思想包袱和困惑，而渐新这本书就试图以身作则，希望能对曾经像她这样想要成为影评人的读者有所启发和帮助。从这个角度出发，我想为朋友助力也好，激励更多读者动笔写影评也罢，我本人也的确应该写点什么，毕竟，不动笔可以有一百个理由，而动笔写出来，你只需遵循内心，感情上的真实才最重要，这是影评家傅东的话，也是渐新一直遵循的写作理念。

法无定法，写影评可以有各种写法，很多初试者常纠结自己写出的话是否有意义，对此我想说，首先你心怀热爱，这本身就是意义所在。说起来，我第一次认识渐新是在 9 年前，当时其作为留法归来的青年策展人，负责公益电影文化项目活动 IFD（Inter-culture Film Date，跨文化电影之约），正寻求影视高校方面的协办合作，不知从哪里找到号码联系到了我，她热情

地自我介绍，当时最让我有深刻印象的，是这位年轻策展人对电影有着极大的崇敬和热情，这种发自内心的热爱是假装不出来的。一来二往最后我们在国外成功举办了相关影展活动，落地过程中她非常专业细致，不仅富有创意巧思去策展，还脚踏实地、干劲十足地去执行各种细节。作为老师，我常和年轻学生说：热爱其实不是为了完成一个目标的手段，它本身就是意义，一定要做你热爱的事情，或者爱上你做的事情。显然，当时我在渐新身上就看到了这股内在驱动力，这也成就了她今天书中的这些文字。

　　写了些不成文的回忆文字，肯定不能称之为序，最后我祝愿渐新的新书能得到更多读者的喜爱，也祝愿她依旧保持住这份热爱，热爱即意义，Keep writing，Keep moving forward！

<div align="right">

陈晓达

（上海温哥华电影学院副院长）

</div>

 | **作者序** |

　　也许对于喜爱写文字的人来说，文字变成铅字然后汇编成册总有着某种难以言喻的吸引力。现在看自己十年前将一些报章上的文章汇编成的小册子，既有青年时光一往无前的可爱，也有不知天高地厚的无知——谁的青年时代不是这样让人又爱又恨呢。只是写作这件事，非经历时光无以成文，不然即便是辞藻华丽也只能是徒有其表。

　　2023 年 3 月，我前一年向中国文艺评论家协会提交的会员申请得到了批复。协会申请的过程中需要提交很多评论类的文字资料，借着机会，我梳理了近十年的文字，蓦然发现似是到了可以薄薄成一册的量，便联络了朋友商议出版事宜。

　　虽然曾经主笔过关于长三角地区非遗故事的书，也翻译过童书，但这些与正经"著"字的作品还是有着一些距离。2023 年，是我很喜欢的一位法国作家蒙田诞辰 490 周年。他曾在自己的随笔集中提到看书及与书背后灵魂交往的观点——尽管这个观点后来早已普及，但是当读到这样一个将自己封闭在家里

的人饱读诗书后凝结成的文字，一种作者的责任感油然而生。我希望这本书给读者们带来什么呢？这些文字是不是能让大家花钱买回家后还愿意时常拿出来读一读呢？带着这样的思虑，我想它形式上断然不该是一本单纯的电影评论的集合——尽管一个影评人最显著的产出无疑是一篇篇电影评论，但我想借用自己深以为然的一种观点，来说明为什么我不希望用这种方式组织这本书的内容。

我很喜欢的一位电影评论家傅东曾说："我们要对自己的感情很真实，写作的时候要考虑是否遵循了自己的内心。这是最为重要的，当然也要考虑不同读者的接受度（rendre sensible visible）。"我是遵循了这样的创作理念写影评的，这也意味着，如果仅仅只是让读者阅读影评，无疑像是听一个陌生人在自说自话。他接着说，"价值观无可避免，但表达的方式很重要，不可以逼迫读者，不可以自认为高人一等，而是让读者知道我们的观点是什么。至于读者的喜好，应该有自己的感受。"

因此，如果这本书仅仅是"电影+评论"的组合，无疑成了某种程度的阅读压迫——由于不同的观看顺序，文中涉及的一些电影作品读者很可能还没有观摩，那么影评就成了某种"毫无抵抗的输入"，这对于读者是不公平的。

也由此，两害相权取其轻，用"像影评人一样看电影"的主线，将这些评论按一定的逻辑串联起来，像是与朋友们在咖

啡馆聊天，说起"哎，怎么成为影评人的呀？""我也可以成为影评人吗？"这样的话题一样，用文字与读者聊天，分享一些个人的经验和心得——既然是个人经验与心得，那我想包容的读者许是能接受不同的观点，或会有自己的观点与我产生互动。而这才是我想通过这本书与读者产生的连接，子曰：三人行，必有我师。就所思所想的交流沟通，而非单向度输出，是我热爱电影、热爱电影评论的核心原因之一。

这本书所使用的例文有不少是我很有感触时写下的，深恐它们有一天散落在赛博空间里，因此像采蘑菇的小姑娘一样，一颗一颗摘了装进篮子里，当然，也为用文字，送给我那个已经消失在历史尘烟中的祖籍：江苏吴县。

虽则本书谈论电影，但出于对突出文字内容的考量，这本书唯一的视觉画面就是封面这幅非常有风格的绘画作品。作者是留美青年艺术家周佳艺女士，我们的结缘可以追溯到2019年，第三届上海听障妇女儿童家庭公益短片活动，以她为原型的故事让我在那个短片活动里拿到了一个优秀奖。其中自然有主办方对于青年人的鼓励，而于我也因此认识了一位优秀的艺术家。

没想到写了这么多，但即便如此也只是挂一漏万。只能说，这些年因为电影，我总能在向前奔跑的过程中结下许多有趣的缘分：书里书外的经历都证明了这一点。 除了感恩与珍

惜，能做的大概也只有在今后的岁月里继续多看多写多思考，然后继续向着光的方向奔跑吧。

　　成书仓促，不足之处深恐见笑于大方之家，我的公开邮箱是：smilefereveryday@sina.cn，如蒙读者不吝交流赐教，不胜感激。

| 目 录 |

穿行光影：像影评人一样看电影

作品名：光与影

壹思　边界·哪些不是影评?

2018 年金秋，上海师范大学世界电影研究中心主办的"电影学堂·电影评论工作坊"活动，由法国著名电影评论家让-米歇尔·傅东（Jean-Michel Frodon，下文简称"傅东"）先生主持。为期一周的脱产培训，现在想来，过得像神仙一样无忧无虑：上午都是听老先生讲各种与电影、电影评论有关的讲座，下午则集体观摩他挑选的影片，如是往复。尤其令人难忘的，是他在课堂上鼓舞学员们写影评时说：去花园里、去咖啡馆里、去你喜欢的地方写影评。我就在这样一段近乎身处乌托邦的日子里，第一次开始认真思考起"电影评论""影评人"这些词。

傅东是谁？这个出生于巴黎的影评人是法国早期影评人皮耶·毕亚（Pierre Billard）之子，而他最重要的影评人经历莫过于 2003 年至 2009 年，傅东接替夏尔·泰松（Charles Tesson）任《电影手册》杂志主编。

至于《电影手册》在影评领域的影响力，我想捧起这本书的

读者或多或少会了解一点：作为自创办以来全球较为权威的电影评论杂志，《电影手册》（*Cahiers du Cinéma*）在电影史上可以说是法国"新浪潮"电影的摇篮。创办这本杂志的是大名鼎鼎的安德烈·巴赞（André Bazin）。他于1951年4月创办的这本杂志，在1958年前后迎来了自己的历史时刻：《电影手册》编辑部的年轻批评家弗朗索瓦·特吕弗、克劳德·夏布洛尔、让-吕克·戈达尔等人逐渐走上世界电影的舞台，他们将意大利新现实主义的基因结合自己的创作实践，有力地影响了世界电影的发展。直到今天，《电影手册》依然是世界电影评论届相当重要的一股力量。

老先生从巴黎到上海，做与电影评论有关的工作坊，不知道是不是因为知道上海既是全中国第一部电影放映的城市，也是全国第一篇影评诞生的城市。据说，那第一篇影评是当时外商为了招揽顾客请人所写。其实，以商业宣传为目的的文章在本书的语境里很难算作"影评"，然而这又是如今读者很难避开的类型。于是问题来了："影评"如何界定呢？本书所说的"影评人"又是怎么一种"人"呢？

《如何阅读一本书》的作者范多伦曾提到：阅读一本书的前提是读者与作者谋得一份"共识"——全然认同，其实很难实现。就好像我们每个人无法确定别人嘴里的盐和自己嘴里的是不是一个味道。再寻常些，点菜时的"微辣"，在不同地区的所指也天差地别。同理，当我们说到"影评""影评人"的时候，事情开始变得有些微妙。

原本，这似乎没有什么可以讨论的。相信不少读者都有小

时候看完电影，被语文老师布置写"观后感"的经历。也相信不少读者曾经在 CCTV6 的平台上看过"佳片有约"或者是在 CCTV10 看过"第十放映室"节目。

然而，因为一些原因翻开诸如《北京电影学院学报》《电影新作》等学术期刊后，我发现事情没有这么简单：作者们似乎在讨论某部我看过的电影，但无论是角度、措辞还是评价都让我感到陌生或是困惑。其实这些陌生感并没有那么遥远，当上海本埠的读者翻到《解放日报》或者《新民晚报》的相关板块，又或热爱电影的读者翻开《中国电影报》的时候，那些充满学理的电影评论和"观后感"似乎也不算是同一件事——我像爱丽丝掉进了兔子洞，周围的一切熟悉又陌生。

这样的困惑盘桓着，期间尽管读到了如《如何写影评》这样的书籍，但其中关于影评的表述部分依然很难让我信服。2018 年，傅东的讲座第一讲就谈及了定义的话题，给我的思考提供了基石。既然本书叫"如何成为影评人"，那么什么是"影评"就是我们讨论的天然切入口，毕竟"影评人"顾名思义就是"写影评的人"。

随着时代发展，传播形式不断多样，影评也从最初单一的报纸、杂志纸媒形式转向电台、电视、互联网。互联网中又派生出微信公众号、视频与短视频等多种样式——2021 年 4 月 28 日，国家电影局网站发布消息，明确将加强电影版权保护，依法打击短视频侵权盗版行为，维护电影高质量发展良好网络环境。电影评论回归评论本身成为趋势。同年夏，中央宣传部、

文化和旅游部、国家广播电视总局、中国文联、中国作协五部门联合印发了《关于加强新时代文艺评论工作的指导意见》。

许多读者对于这样的文件感受不深，但是如果你希望自己成为一个言之有物的影评人，那么这份意见非常值得学习研读。经常有朋友向我提出：哪些可以写？哪些不可以写？事实上指定这些标准的不是"我以为""某某说的"，而是要以这些文件作为指导方向——简言之，《意见》指出，要开展专业权威的文艺评论。健全文艺评论标准，把人民作为文艺审美的鉴赏家和评判者，把政治性、艺术性、社会反响、市场认可统一起来，把社会效益、社会价值放在首位，不唯流量是从，不能用简单的商业标准取代艺术标准。严肃客观评价作品，坚持从作品出发，提高文艺评论的专业性和说服力，把更多有筋骨、有道德、有温度的优秀作品推介给读者观众，抵制阿谀奉承、庸俗吹捧的评论，反对刷分控评等不良现象。倡导"批评精神"，着眼提高文艺作品的思想水准和艺术水准，坚持以理立论、以理服人，增强朝气锐气，做好"剜烂苹果"的工作。

"文艺评论"的标准算是清晰了，那么细分之下的"影评"两字何解呢？是指电影评论？电影批评？评议？评价？在讨论之前，我们可以端详一下这种舶来文体——电影诞生在 1895 年的法国①，连同对此的评论引入国内的时间不过一百多年。

① 也有爱迪生发明电影说，此处以 1895 年 12 月 28 日卢米埃尔兄弟在巴黎咖啡馆首次公映《火车进站》时间作为电影诞生信息。

"影评"，英语 Film Review，法语 Commentaire de Film 或 Critiques de films，依据字面意思，指向似乎也具有多义性。傅东在第一讲与我们一起花时间厘清的概念，我认为具有一定的启迪作用。有趣的是，他并没有开宗明义，而是巧妙地用"负面清单"的方式，排除了下列 4 种情况：

（1）为了市场：即那些将影评当作影片宣传一部分，为了增加观众数量，找写手写作影评形式的、可以影响市场、获得更多观众的文章。

（2）为了娱乐：即那些将影片作为一种娱乐产品，写类似产品介绍式样的文章，或组织某些电影活动并围绕这些展开的介绍（颇似中国早期出现的涉影文本）。

（3）记者报道：即引用一些影片以服务于论述，电影元素作为一种论证，可以被其他的"书籍""社会奇闻逸事"等替代的文章。

（4）学术论文：即对于电影保持一定距离，采用更为冷静客观的站位，避免主观性的文章。这种写作者更为冷静学术的工作风格与记者报道态度相近，而与热情的影评人不同。

至于前文所述的《如何写影评》中，美国作者开篇将他书里"影评"作者归为"电影系学生"——他倒是没有指出是本科生、研究生还是博士研究生，但从他开篇区分了 Screening Report（电影报告）、Movie Review（电影评论）、Theoretical Essay（理论文章）、Critical Essay（评论文章），可以较为明确地看出该书将"影评"与学术论文画上约等于号的倾向。

读到这里，不知道你是否意识到一个有意思的问题：即部分美式定义的"影评"在法式影评人眼中压根算不上"影评"——就好像法国人觉得爱迪生发明的那种只能一个人看的机器最多叫"幻灯片"而不是"电影"一样，傅东非常严肃又不乏浪漫感地说：我平时在高校里担任教职，我所写的那些学术论文不是影评——影评是一种艺术化地再创造，我在写之前甚至不知道自己将会怎样写完。

我国学者对影评写作进行专门论述的作品当推北京大学李道新教授的《影视批评学》。在他的这部作品中"影视批评功能"一节提及的"与创作对话""与观众互动""与自我交流"非常具有中华传统学人的特征，或曰："穷则独善其身，达则兼济天下"，或曰："文以载道"。若用马克思主义的方式来理解，很难不想到那句著名的："哲学家们只是用不同的方式解释世界，问题在于改变世界。"挪用一下则类似于："影评人们只是用不同的方式解读电影，问题在于改变电影。"

当然，我国学者并不是都持这种观点——事实上"与创作对话"甚至会被一些学者认为超出了影评的本分。戴锦华教授有一篇题为《呼唤影评人》①的论文，她指出"都认为电影批评应该是对创作的总结，以及对创作的指导"。在文章开篇，她提及"我不是影评人，从来都不是。……中国对电影批评的定位

① 戴锦华：《呼唤影评人》，《北京电影学院学报》，2016 年第 1 期，第 18—19 页。

很有特色，是宏观的整体的对电影的评价，对电影产业发展趋势的构想，以及对于观众接受、市场分布的指导。换句话说，我们把电影批评想象为一种政策研究"。

有意思的是，不论"评论"在理论的层面是否"应该"对"创作"产生影响，或是否能够期待"评论"对"创作"产生影响，实际是，在我国的实践上，由于评论而对作品产生影响的例子并不鲜见。以长春电影制片厂1984年的现实主义电影《街上流行红裙子》为例。该作品最初以舞台剧剧本形式完成创作，在演出后由评论家集中评论，对其中人物形象、主要矛盾提出相关意见，而这些意见最终落实在电影剧本的创作中，并呈现在影片里——平心而论，文艺评论与文艺创作的关系达到这样的程度，可谓"艺坛佳话"。即便不能如此，具有建设性的评论就作品肯定其优点、指出其不足，对于创作者的成长而言也是非常具有价值和意义的。

上海，作为国内电影评论的重镇，活跃着非常多的评论大家、专家。记得在一次由上海电影评论学会组织的活动上，主讲人李建强教授将"影评"以写作者划分为：精英影评、媒体影评、大众影评，让我很受启迪。

结合之前国内外不同专家的观点与范畴，我愿将之解读为："精英影评"基本指代影视学术论文，"媒体影评"则包含了在媒体上发表的无论是软文类抑或是专栏类影评，"大众影评"则囊括了其他各式影评。

这样的方式，近乎还原了每个花钱买票的观众的一项基本

权利：评价的权利——这一层应该十分容易理解：就好像消费者点了外卖、叫了出租后对于服务做出评价一样。购买者花费了金钱与时间，自然也有评价此消费产品的权利。尽管少数人拥有较高的权重，这就好像消费者对产品产生一些争议：真的，假的，坏的，好的，那么这时候，有一个类似质量检测机构的组织会给出一个"权威的"判断。值得注意的是，"判断"的本质是用一把尺来度量长短。不同的国情下，使用的尺子不同。常有人感到西方的尺子是"理性、客观、中正"的，然而越来越泛滥的"政治正确"，恰恰说明事实也不尽然。从某种角度来说，"评论"是最具有主观色彩的文体了，哪怕披上了"理性"的外衣。因为但凡做出评论，无论说"长"道"短"，势必是执有一种理念做出的比较结论。

有这样的观念后，无论是作为作者写作时探究自己内心的起点（个人好恶的源头），还是阅读一篇装饰成影评的文字，我想我的读者朋友们都能敏锐地察觉文字背后的身影：一如我们在日常新闻中所见到的，那些披着"手表维修专业点"出具的评估报告事后被认为是为了赚钱而出具的假评估[1]。这些看似与精神产品的评价相隔十万八千里，但本质上，又有什么差别呢？

写到这里，不免想到影片《邪不压正》里的一个"影评

① 《直击 315 晚会：名表维修猫腻多》，中文科技资讯网，http://www.citnews.com.cn/news/202103/125218.html。

人"角色。这是不该出现又大概率会出现在真实社会上的一种"影评人"——尤其是当我在读到一些评论，发现其中所述怎么和我看的电影在情节上都无法相应和的时候，就更理解为什么姜文要设置这个出场时间不多的角色，让他挨女主角那句"连片子都没有看过"的骂。至少，这种没看过电影就写的评价文字，从本书的定义来看是无法称为"影评"的，虽然由于忙碌没时间看电影，又需要完成来自外界约稿的往往有可能是名作者——然而事实上，除了这个作者外，几乎没有人知道他是否真的看过被评论的影片。世间万物最后往往只剩下那一句：我们没有办法欺骗自己。因为失真的文字往往没有太长久的生命力，是你的文字送走你，还是相反，只看个人修行。

相反地，花费了金钱、时间（比如被朋友邀请一起观摩电影，贡献了时间）的普通观众，在观看后用各种方式发表观点、看法，首先丰富了"大众影评"；言辞准确、行文流畅，则可能被媒体选用或者本就是受媒体邀约撰写（或发声），那么又成了"媒体影评"；在分析的时候调用了自己学术研究的一面，或者就是作为研究对象观摩后形成的文字，那么则成了"精英影评"，毋庸置疑，这样的作者就是本书所说的"影评人"。

由以上的阐释，可以看出，虽然"影评人"的名头听起来像"意见领袖"，然而实际上，每个爱电影，想写下观后思绪的作者都可能也可以成为"影评人"。

至于影评人对于影片在电影票房上的影响，则有点像悖论——如果影评人能够通过自身影响力影响票房而成为电影宣

发中的重要角色，那么片方为了更高的票房业绩必然会希望能有这样的渠道进行推广。而这样的"影评"很容易滑入"商业宣传"的窠臼，损伤影评人的公信力。

和独立"酒评人"的评价与市场反响往往可以直接挂钩不同：好年份的酒是越来越少的存量市场，而好坏电影的评价却因时因地因人有很大的浮动。2021 年，大陆重映了《指环王》，然而却远没有获得预期成绩，无论是票房抑或口碑。二十年前的影评人评价对于二十年后的观众而言，可能是最容易"过期变质"的文体之一，这是因为电影的特殊性：具有经济价值的精神产品，该产品本身的价值高低，评价者本身的评价水平皆有时代局限性或多或少的影响，俗称的所谓"眼力见"。

因此论"权威性"，"影评人"的评价往往不如"影评人协会"的评价来得"权威"；论"经济性"，"影评人"的评价往往不如营销号的评价来得具有经济价值；但我还是义无反顾地希望成为一名"影评人"，还希望通过这本薄薄的小册子，将一些感受分享给更多读者，主要可能还是因为这是为数不多不用全然剖析自己，又能在有限的文字中梳理、凝结自己写作时所思所想的真诚文字之一。

如果你尝试过写散文、小说就会意识到，写作的时候，作者需要多么袒露自己的经验才能创造出一些独特的内容，让自己的作品独秀于众多作品中。但这对于一些敏感而害羞的写作者来说又过于刺激。如果不是用这种高度抽象凝练的问题，而是转用日记或者周记的方式，则又可能需要与恒心、毅力展开

贴身肉搏，同时带着可能被偷窥的不安，最终选择放弃。影评从某种角度来说，是一个片段式记录个人当时当刻所思所想的优秀载体：那些能触动你的，必然是与你情感产生了某些共鸣的情节；那些能感染你的，必然是与你思想达成某些呼应的段落……凡此种种让你拿起笔整理起自己的思绪，形成的文章会成为日后回顾自己时难得的一面心灵的镜子——就这一点来说，因其"真"，故而能击穿时空，历久弥新，而具备这种特质的作品无论是影片或者是评论都堪称"艺术品"，至于其他的，则会被迅速遗忘，就像不曾出现过一样。

在这样的观念下，广义来说，但凡使用了评价电影这项权利的人都是"影评人"。而本书取的是狭义的"影评人"概念，即写出了上文所描述的"影评"的作者。

在我看来，如果将剧本称为一度创作，表演拍摄称为二度创作，评论便犹如三度创作：因为一部好片，遇到足够好的（能挖掘其潜力的）影评（评价）是最为幸运的，这种例子很多，就先省略了。一部"不够好"的影片，遇到足够好的影评也是幸运的，最为典型的莫如沉寂多年而后登顶的《小城之春》。而一部好片没有遇到好的评价，这种事情在短时间内也会发生，但早在19世纪，法国人丹纳在他的《艺术哲学》中就提出，随着时间线的延长，评价会逐渐回归合理，同样可以《小城之春》作为例子。最后一种是不够好的影片，也没有遇到足够好的影评：8020法则告诉我们这可以说是大多数情况。而事实上，当遇到某些一言难尽的影片，除了以此为业的工作者和

不吐不快的观众外，任何珍惜自己宝贵时光的影评人都会拒绝认真评价，这样只会浪费自己的双倍时间：遗忘，正是某些影片最好的归宿。

就"什么是影评"说了这么多，相信各位也已经依据自己的生活经历有了自己的感受，这本来是一道开放题，因为我们的世界是多样的，影评的形式必然会日益多样，那么创作出影评的人的状态也必然多种多样。提出"哪些不是影评"的这个问题的价值也许在于，无论是读者还是作者对于这一层问题有所"觉察"。只此，我就相信对于大家影评写作将有所裨益。

这里选的三篇文章或刊印在书籍上，或发表在官网上、全国发行的儿童杂志上，可以称为"媒体影评"。第一篇关于伊朗电影《帽子戏法》的文章，可以套用一个中国电影教授提到的"认为电影批评应该是对创作的总结，以及对创作的指导"。不过对于我的法国老师来说，大概很难算作"影评"。举本例意在说明"影评"随定义不同而划分不同，那些看起来与电影有关的文字，未必是某些观念里的"影评"。更简单地说，对于大众读者来说，并不是只有学术论文才算"影评"，成为影评人的第一步并没有很多人想象的那么难。

第二篇关于"蝙蝠侠"的人物来源，因为文章刊登在面向小朋友的杂志上，所以措辞更简洁明了，同时带有一定的教育意义——这对于想成为"影评人"的作者来说并非必须，但可以是一种方式，即旗帜鲜明地提倡什么，反对什么，尽管未必所有影片都会引出评论者这样的感受，但对于一些内涵鲜明的

影片，这是一种非常好理解的写作方法。只是写作的时候需要留意，避免将文章写成口号集锦才好。

第三篇影评，则是诠释了电影《街上流行红裙子》早期话剧剧本与评论间的关系可影响后期电影创作的实例。本篇最初刊登于《大众电影》，后被《作家文摘》转载，或可看作某种对于评论与创作间良性互动的期待。

[例文]

一间屋子一台戏

——伊朗电影《帽子戏法》对我国小成本艺术影片制作的启迪

由爱伦坡开创的密室杀人到推理女王阿加莎的暴雪山庄模式，屋子成为舞台，好戏不断。而电影人打开了屋子的门让人物与外部产生前因后果的关联，却沿用了屋子即舞台的思路，产生了一系列丰富有趣的电影。

关于屋内戏

作为一种形式而非内容，我们暂且将这种全部或大部分内容主要通过对话形式推进并发生在一个室内的影片称为"屋内戏"。不同于荒岛求生、孤舟求生这些户外"密闭"的影片，"屋内戏"由于场景比较少且小，如果把握不好，很容易令人感觉单调乏味。不过，也许与这种形式诞生之初的推理基因有关，"背后的秘密"往往成为推动故事情节、树立人物形象的核

心动力。一部及格线以上的屋内戏（除了暴雪山庄模式外的影片）哪怕没有杀人案，却一样往往可以让人有紧张刺激之感。而这些银幕人性揭秘之旅，也总是扣人心弦，教人欲罢不能。

因为策划主办 IFD 跨文化电影活动的契机，我曾观摩过不少非英语国家的小制作影片。秘鲁著名导演弗朗西斯科·J.隆巴蒂（Francisco J. Lombardi）的大银幕处女作《裸露之躯》（*Un cuerpo desnudo*，2009），讲述四个男人在客厅打牌闲谈以排解误杀一个女人的心理压力。瑞典女导演安娜·奥德尔（Ana Odell）的《重回同学会》（*Återträffen*，2013）同样是一个密闭空间（这次是餐厅）里人物的群戏。此外，意大利导演保罗·格诺维塞（Paolo Genovese）的《完美陌生人》（*Perfetti sconosciuti*，2016）也是将视线投向一个密闭空间的人物和背后深藏的秘密。

这种密闭空间通过语言来勾勒人物，带出前故事的形式特别有古典戏剧的影子，只是从最初将镜头固定向舞台而纯粹是舞台剧的形式，转向用电影语言表达戏剧冲突高度集中的唇枪舌剑。这种形式，在 1957 年的美国影片《十二怒汉》（*12 Angry Men*）中就已经出现。虽然在进入新世纪后，被低预算团队常运用此形式创作，但并非说是质量落了下成，相反，就像束缚住了格律，唐诗依然风华绝代。这种姑且被称作"屋内戏"的形式里，有获得奥斯卡最佳外语片提名的《荒蛮故事》（*Relatos salvajes*，2014）。甚至不乏大制作——2013 年，美国导演约翰·威尔斯（John Wells）邀请获得托尼奖的著名话剧《八月：

奥色治郡》原剧作者 Tracy Letts 将其改编为电影剧本，并邀请茱莉亚·罗伯茨和梅丽尔·斯特里普等大腕加入，将作品搬上大银幕。

细数完这些来自各国的"屋内戏"可以发现，作为一种类型，其大致风格比较清晰，主要是由人物对话辅助一些日常行动构成，冲突也主要由前故事与人物人设间的矛盾展开；场景不多，为了避免单调，镜头语言更为丰富，且主要是用来制造矛盾冲突。这种类型的好处显而易见——成本低到只要考虑人员，而难处也在于此，富于表现力的演员，足够的矛盾与情绪的爆发，令人可以忽略单调场景而只关注剧情发展。我国曾经有过《十二怒汉》汉化版《十二公民》的尝试，有何冰这样的话剧戏骨撑场，但也许是目前演员普遍片酬偏高的制约，类似的国产影片不常出现。

而当提到红线过多制约创作的时候，伊朗电影，一个洗澡的女生都要穿小黑毛衣（《水形物语》）的国度，则用一部屋内戏《帽子戏法》再一次告诉我们，审查制度并不是佳作缺乏的借口。

新三一律附体

三一律（classical unities）作为西方戏剧结构理论之一，从文艺复兴时期提出起，就对西方戏剧产生过重大的影响。法国古典主义戏剧理论家布瓦洛把它解释为：要用一地、一天内完成的一个故事从开头直到末尾维持着舞台充实。

《帽子戏法》以及相类似的影片使用了近乎三一律的概念，在一天（实则一场球左右的时间），在大致一个地方（除了引发事端的路上和为了引起剧情的楼下停车场）讲述了一对夫妇和一对情侣之间的故事。可以说除了影片显出多元主题外，其余两项几乎可以让一个从文艺复兴时期来的剧作访客颔首。称其为"新三一律"主要是在主题上或者说故事线上，影片体现出多元化的特征。

这种多元主题体现了时代发展的大背景下——哪怕受经济制裁的制约，伊朗并没有用金钱燃烧的大制作，伊朗电影人却通过镜头表达了对这个时代的关注：大的有关于社会责任下不同人的不同反应，面纱之下的女性对于爱情的向往和对生活的热情、以房东为代表的保守的伊朗大环境，小的有女性对于生育权利的观点、单身妈妈抚养孩童的社会状况。感性如爱情里的欺骗、谅解与不谅解，理性如社会对于离婚妇女的隐形压力——哪怕是一个美貌智慧的女性也需要用欺骗来涂上保护色。

看到《帽子戏法》几个字，不由得想到足球术语，影片也的确还是在一出帽子戏法里给之前紧张胶着的剧情画上了一个带着经济好转的破折号。不过最后导演的视角落在逃离婚姻、对丈夫要求回来勇敢说不的现代伊朗女性形象身上——联想到《我在伊朗长大》以及反映早几十年伊朗时髦的女性形象，这声"不"，就显得意味深长。

整部影片，女性角色的设置里除了没有露面的房东老太太

之外，不是艺术家，就是聪明的女物理老师，或者美如小精灵、被母亲送去学习法语的女孩儿；主要男性角色不是游手好闲、靠赌球为生还嫉妒心重，就是看似经济适用却打着自己的小算盘。导演的倾向可见一斑。

如果要提炼影片的主旨，伊朗导演拉马丁（Ramtin Lavafipour）在本片中对女性境遇的同情，刻画以丽达为代表的女性在男性角色屡次让她心理受挫后走向独立的过程颇似主线。而另一个女性形象拉好，从后来道出她已经结束过一段婚姻，也不免让人猜测她之前的境况。但剧情发糖却美中不足的是，主线中女性对于男性角色失望而导致的自我意识苏醒，太过心理学上说的外控型人格（即外界影响个体的行为），而另一条支线是自我意识苏醒的女性被男性最后的告白而打动，赞颂平淡的爱情。两条线所指向的中心有交叉，却不足以互相支持，以至于丽达的觉醒带了些负气出走的意味而非出于必然。两个女主人公勾勒出的伊朗女性还是依附于男性对待其态度而产生自己态度的附属形象——这不免有些可惜。然而由于国别的差异，这种形象的诞生之于伊朗却又是必然。

启迪

电影被认为是第七门艺术，虽然《帽子戏法》并非一部杰作，却是一部对于中国电影创作十分有借鉴意义的影片。包括伊朗电影人对于现实生活的敏锐观察，于审查制度和艺术创作之间寻找立足之地的智慧，以及符合本国文化、本国价值观的

剧情。黑格尔在《美学》里提到一段话："艺术家的才能的确包含天生因素，但对这种才能的培养需要依靠思考，需要对对象进行反复琢磨，需要与实际的创作联系，还需要熟练掌握技巧……在表面上，它是一个纯技巧的工艺，与手工艺很接近……艺术家的成就越高，他的灵魂就越有深度。虽然我们看不到艺术家灵魂的深度，但艺术家本人确要潜入那里。"

相反的情况，康定斯基在《艺术中的精神》中是这样表达的："一些表面看来才华横溢、技艺娴熟的人走上前台，轻而易举地征服了艺术界。在每个艺术圈都有成千上万这样的艺术家，他们中的大多数人热衷于寻求新奇的技术，创作出无数缺乏热情的作品，这些作品平淡无奇，毫无灵性可言。"

一部影片的好坏，在不同时代、不同阶层、不同视角，会得到不一样的评价。如果说引用伊朗电影的例子，引用黑格尔、康定斯基的观点都太过西方，那么我想就从我们自己的国学大师王国维在《人间词话》里对词的评价来作为总结吧。"大家之作，其言情也必沁人心脾，其写景也必豁人耳目，其辞脱口而出而无矫揉装束之态。以其所见者真，所知者深也。持此以衡古今之作者，百不失一。"

[例文]

真实的"蝙蝠侠"什么样？

"蜘蛛侠""超人"……大家耳熟能详的很多"超级英雄"

主要来源于 DC 公司与漫威公司，这些人物大部分诞生于"二战"的焦灼时期。美国本土尽管没有被战火波及，当时的作者还是用漫画的形式表达了一定反战呼声和希望出现超能力者能尽快瓦解邪恶恢复和平的人类普遍愿望。因此，当时这些超级英雄漫画，很快获得了大众欢迎，风靡一时，并进入超级英雄系列的"井喷时代"——DC 贡献了超人、蝙蝠侠、神奇女侠等系列；漫威贡献了蜘蛛侠、美国队长、雷神、蚁人、X‑战警等系列①。随着"二战"中国际反法西斯阵线的胜利，这些形象曾一度远离人们的娱乐世界。不过从 1966 年至今，连同 2022 年 3 月在刚上映过的《新蝙蝠侠》，我国上映的以此为主题的影片将近 12 部，且还有待映新片。

关于这个老而弥坚的"蝙蝠侠"形象，DC 在自己的官网上专门创建了"蝙蝠侠"词条。作者一栏标注了比尔·芬格创造、鲍勃·凯恩绘图。21 世纪初，DC 漫画公司对思蒙 1999 年创作的《黑人杰克》很有好感，因此又以授权合作形式创作了 5 部冠名为《蝙蝠侠》的系列漫画②。

虽然"蝙蝠侠"的"生父"成分复杂，不过可以确信的是，这个人物形象作为美国漫画史上第一位不具备超能力的超级英雄。他初次登场于 1939 年，有人考证出是《侦探漫画》（*Detective Comics*）第 27 期（1939 年 5 月刊），但囿于

① 李宇：《美式超级英雄系列影片评析》，《电影文学》，2017 年第 6 期，第 28—30 页。

② 王峻：《蝙蝠侠》将重现江湖，《出版参考》，2001 年第 7 期，第 30 页。

条件国内暂时无法找到实物，这个出处有待查阅资料的时候辨析啦。

进入新世纪，2001 年"9·11 事件"发生后，这些曾经以暴力形象表达某种大众心声的漫画形象，以 2002 年漫威电影《蜘蛛侠》的登场为开端，借助电影又一次兴盛起来，形成了如今大家比较熟悉的银幕形象。

神通广大的"蝙蝠侠"

如上文所述，"蝙蝠侠"是超级英雄系列里第一个没有常见超能力的主角，他只有世俗意义上"钞"能力——真实身份是一个富有的企业家布鲁斯·韦恩，他幼时目睹了父母的死，为了复仇，锻炼心智与肉体，并穿上以蝙蝠为灵感来源的服装，立志打击黑夜中的犯罪[①]。

还是在 DC 为"蝙蝠侠"创建的条目里，列举了蝙蝠侠多达 55 个"技能点"。个人能力领域比如：天才级智力、记忆、不屈不挠的意志、巅峰人类状态、商业管理、计算机……体育运动方面，比如射箭、田径、武术、马术、拳击、格斗、游泳、击剑、冥想；此外还有如：航空、驾驶、航海、医学。设定中，他还是一个语言天才：蝙蝠侠精通葡萄牙语、达利语、拉丁语、中文、希腊语、冰岛语、法语、盖尔语和氪星语。他还能

① 伍德：《黑色 75 年：〈蝙蝠侠〉系列电影的美学世界流变》，《戏剧之家》，2014 年第 9 期，第 183—184 页。

看懂美国手语，听懂古代海人的阿尔戈特语……

除了这些常规的技能，他还擅长许多成为一名优秀警探需要的能力，比如：调查、推理、战术分析、武器、毒性免疫、伪装……

除了技能外，由于企业资金雄厚，他身上的装备也让他有了成为"超级英雄"的物质基础。比如蝙蝠侠穿的服装由特殊材质制成，不仅防弹还可以抵抗各种类型的攻击（爆炸，撞击，跌倒等），还具有阻燃性和绝缘性。手套和靴子经过加固，以反弹拳打脚踢的冲击力。手套的侧面有一些金属刀片。他的斗篷超轻，可以用来滑行。面具含有少量的铅，可以保护蝙蝠侠的脸免受 X 射线或 X 射线技术的影响，并结合了红外和夜视仪，听觉传感器和声呐。面罩与一些安全系统起装饰作用外，还集成了音频和视频发射器接收器设备。

此外，蝙蝠侠造型还有一条标志性黄色的实用腰带。实用腰带有一个用于呼叫蝙蝠车的按钮。其他还包含蝙蝠船、飞机、直升机等各式交通工具。

总之，在漫画家层层叠叠的幻想中，"蝙蝠侠"虽然不像"蜘蛛侠"因为基因变异，可以手上吐丝，但一套行头包装下来，没有超能力，胜似超能力——这实则是资本主义社会对于金钱崇拜的一种无意识表现。在民意日渐分裂的美国当下，一些无法认同"蝙蝠侠"行为的美国人，以电影为模板，加剧了自己的模仿——然而模仿的对象不是影片中希望树立的"英雄"，而是他的反面——"小丑"。

"蝙蝠侠"的黑色电影与暴力属性

据电影专家研究，诞生于 20 世纪 30 年代末的"蝙蝠侠"的形象来源更早：有学者认为其灵感源自道格拉斯·范朋克的《佐罗的标记》（1920）和贝拉·卢戈西的《吸血鬼》（1931）中的形象[①]。从前文布鲁斯·韦恩的技能点也可以看出，这个人物形象综合了侦探和科学家的元素。因此众多影人给出了："相比其他主流的超级英雄角色，蝙蝠侠与黑色电影的风格最为接近"的判断。

由于原本的漫画是动作漫画，要拍成电影，导演的气质对于影片产生了很大的影响。最为当代人津津乐道的英国导演克里斯托弗·诺兰的《蝙蝠侠》三部曲"以写实的手法营造冷峻的现实观感"，更立体地塑造了一个"体制外的执法者和体制内的协助者"形象，并由于角色的这种错位，而带来了黑色电影中最为常见的——主人公内在的矛盾和心灵的困顿。

由于这种"黑夜中除暴安良"的定位，蝙蝠侠会面对很多犯罪场景，与邪恶头子"小丑"直接对线。这种设定一方面造就了影片的艺术气息与激烈冲突，增加了观赏性，一方面又毫无疑问地让影片变得更加暴力——电影原本是"造梦"的艺术，可是由于影片的巨大影响力，《蝙蝠侠》的放映历史上，曾经有过一次著名的枪击惨案：

[①] 伍德：《黑色 75 年：〈蝙蝠侠〉系列电影的美学世界流变》，《戏剧之家》，2014 年第 9 期，第 183—184 页。

当地时间 2012 年 7 月 20 日，美国科罗拉多州奥罗拉市"世纪 16 影院"举行了《蝙蝠侠：黑暗骑士崛起》的首映式。一名黑衣男子在电影放映至枪战场景时，从安全通道进入向观众席持枪扫射。"据美国有限电视网北京时间 21 日凌晨报道，此次枪击案中有 71 人中枪，12 人死亡，59 人受伤。"枪手身份为 24 岁的白人男性詹姆士·霍尔姆斯，是科罗拉多大学神经学博士。他在袭击时穿一身蝙蝠侠戏服，被捕时宣称自己是模仿《蝙蝠侠》系列中的反派角色"小丑"，并在枪击案前染了一头红发①。

如果说形式上的模仿还是比较表象的，那么《蝙蝠侠》编剧故事的逻辑则更值得谨慎接受。以诺兰的《蝙蝠侠》三部曲为例，创作者为了让电影更加复杂精彩，将"蝙蝠侠"与"小丑"对立后，增加了"由暴力伸张正义带来的动荡"和"由邪恶编织的谎言带来的和平"之间的对立。然而这显然是资本主义主导的电影公司为了增加精彩度、赚取更多票房带来的"观点"——起草过《独立宣言》、当过美国总统的富兰克林曾说：从来就不存在好的战争，也不存在坏的和平（There was never a good war, or a bad peace）。只可惜才过了 200 多年，资本主义制度导致的"金钱至上、票房至上"理念就替换了他们立国时

① 谢妮：《美国〈蝙蝠侠〉首映枪击案传播学解读》，《今传媒》，2014 年第 2 期，第 38—39 页。

的初心，由此引发的血案，也提醒着各地观众，需要更为精心地识别喂给灵魂的食物。

中国的蝙蝠

作为目前世界上唯一会飞的哺乳类动物，由于它不敢恭维的外貌和近百年来西方文化的猛烈影响，蝙蝠似乎成了令人害怕的动物。当代人类似乎普遍认为它们会传播疾病、带去死亡——然而如果让一个中国古人从时空隧道穿越而来，他肯定会不理解这种现象。

在我们中国的传统文化中，"蝠"音同"福"，因此是"吉祥物豪华大礼包"里的"常驻队员"。大家如果去博物馆或者园林中，随处可见"蝠"纹，寓意带来幸福吉祥。比如故宫博物院里有一盏清同治年间"黄地粉彩虹蝠纹盘"，从里到外三层，内层2只、中层5只、外层7只粉色蝙蝠落在明黄的釉彩上，寓意"洪福齐天"。又比如同样为故宫博物院收藏的清朝康熙年间御制的"画珐琅桃蝠纹瓶"，寓意"福寿吉祥"。

从现代角度看，我国先民可能也早已观察到这种夜间活跃的小生物，兴许也曾有过困扰。这种害怕在优秀动画影片《金猴降妖》里可见一斑：白骨夫人有个蝙蝠怪，名字叫"福来"，就是非常鲜明的民族心理体现：大家也认为蝙蝠似乎有些"邪恶"，所以是"白骨夫人"一派的，但因为"蝠"与"福"相连，因此在"邪恶阵营"里，"福来"还是一个戏份颇重的"团宠"。

也许古人正是通过字音字意的联想，试图唤起、固化对于这种小生物的恻隐之心，而不是害怕和恐惧，借此避免无意间遇到蝙蝠时的惊慌失措以及由此带来的误伤——这种胆小的生物很少主动袭击人类——于是乎，化危险于无形。

为了让"蝙蝠侠"形象具有美国黑人的典型性，DC 公司聘请了黑人作家、剧作家、导演爱乐思·思蒙重新创作，原因是爱乐思·思蒙身上传承了美国民族文化基因。而对于黄皮肤黑头发的我们来说，无论是"蝠"同"福"的观念，还是中国古人与大自然和谐共生的理念，都是华夏先民给予我们的丰厚文化遗产，值得我们感受了解，而不是被域外文化冲击之后，忘了我们从哪里来。

［例文］

《街上流行红裙子》：这就是生活

1984 年第 11 期的《电影通讯》上用两页的篇幅刊登了影片摄制组经济承包协议书。大家能清晰地找到影片《街上流行红裙子》的摄制生产周期：自 1984 年 5 月 28 日至 1984 年 12 月 19 日，共 206 天；生产经费：摄制总成本 44 万元。这件事看起来平平无奇，却又奇特——囿于手头的资料，实在难以找到期刊全文印发经济承包协议书的缘由，但那一年，对于中国大地，对于上海都很特殊——1984 年 1 月 24 日，改革开放的总设计师邓小平抵达深圳，27 日前往珠海前，邓小平写下"珠海经济特

区好"的题词。2月1日，已回广州的邓小平，写下"深圳的发展和经验证明，我们建立经济特区的政策是正确的"的题词。1984年5月，扩展为沿海的上海、宁波、南通、大连等14个港口城市，最终形成沿海全境开放的格局。

从外滩的钟声响起，到亮出片名，关于改革开放之初的上海影像一共有四个镜头：外滩日景、敲击初代电脑的手部特写、屏幕上对于当年流行预测、镜头扫过的车水马龙的街道，艺术字体的片名和同框的"长春食品店"店招是上海观众熟悉的——"哦，淮海路啊。"作为标志性的食品商店，长春食品店是上海人一眼能认出地点的"密码"。开设于1952年的长春食品商店，是原卢湾区的第一家国营食品商店，自1958年迁址到淮海中路后，直到今天依然活跃在上海市民的日常生活之中。

除了长春食品店，这部于1984年12月上映的电影，像"史笔"一样勾勒了那个时间节点的城市风貌：街道上便于瞭望的高脚交通岗楼、刷着黄色或蓝色的巨龙车、马路边的扶手栏杆、逼仄的弄堂、弄堂里玩耍的小孩、刷马桶烧煤饼炉子的人们……那些消失在城市建设中的历史痕迹再一次出现时，观众与改革开放之初的上海在一帧帧影像中重逢，惊觉：我们早已生活在对于那个时代人来说幻想的未来。

在"什么是生活"的开场主题曲中，歌声将人们带回到1984年的上海，一个长春影人眼里的上海：黄浦江上的摆渡、街道上的行人、自行车、摩托车、公交车、人力三轮车以及呼啸腾空的飞机……上海海纳百川的区位特点，从交通工具的多

样性中淡淡地勾勒出来。

故事发生在上海固然因为剧本设定，但细究起来，上海与纺织行业有着紧密的渊源：宋末元初的黄道婆，对促进长江流域棉纺织业和棉花种植业的迅速发展起了重要作用。1929 年 4 月，棉花曾被当时的上海市民选为市花。《申报》在 1929 年 4 月 29 日关于棉花当选市花的报道中解释："棉花为农产品中主要产品，花类美观，结实结絮，为工业界制造原料，衣被民生，利赖莫大，上海土壤，宜于植棉，棉花贸易，尤为进出口之大宗，本市正在改良植棉事业，扩大纺织经营，用为市花，以示提倡，俾冀农工商业，日趋发展……希望无穷焉。"

近代，上海发达的纺织工业成了早期中国工人阶级的摇篮之一，在火热的革命年代贡献着自己的力量。影片中，还能可以看到老上海们至今依旧惦记着的老牌子们最后的辉煌："鹅牌""天马"……如果要向如今的青年人一句话介绍，影片所聚焦的正是上海纺织女工对于上海的重要贡献。以国家"七一勋章"来说，上海一共两位"90 后"老人获得。除了写就《红旗颂》的作曲家吕其明，另一位就是新中国纺织工人的优秀代表黄宝妹。

也许正因为当时上海地区纺织工业的发达，从当年采访影片的记者报道中可以了解到，片中扣"红裙子"题的"展裙"片段，竟是一次让主创们难忘的挑战：在第一次"试展"时，几位女演员穿好"行头"出现在上海繁华的淮海路上。"不料她们的裙子不但没有引来叹为观止的目光，而且较之街头青年们

的服装，无论款式，还是色彩，都大为逊色。"制片主任刘振中所说的这个场景，让人想到曾经流行的一句上海童谣"乡下小姑娘，要学上海样，学来学去学勿像，等到学来七分像，上海已经换花样。"有意思的是，这首童谣的变体也被作为刻画生活的素材，拍进影片。

在淮海路"试展"铩羽而归后，当晚，摄制组就召开了"紧急会议"。而后，整个剧组兵分两路，一组前往广州"几乎跑遍羊城的服装市场"，另一组则邀请了专家们设计服装的最新款式。"据说这场戏里演员们穿的连衣裙、百褶裙、喇叭裙、旗袍裙、太阳裙……都具有领导新潮流的水平。"观众也会在影片最后播出的"上海服装鞋帽公司商品研究所协助拍摄"中看到这互助的痕迹。

不过，面对这部我国首次以时装为题材的影片，有现代观众将它评价为"80年代的《小时代》"，这一方面许是因为观众被影片中的时装打动，另一方面也不得不说，这样的视角忽略了主创背后更深的用意。

红与灰

不知何时开始，"纪录片"似乎成了等同于影像存档的影片类型。而当我们在21世纪的今天，观看一部主创严肃的现实主义故事片时，会发现：这类影片不仅拥有"生活截面"的物质质感，还像琥珀一样，留下了那个时代的精神痕迹。

中华被称为"华夏"，据唐朝经学家孔颖达《春秋左传

正义》所释，中国有礼仪之大，故称夏；有服章之美，谓之华。服装色彩作为长期以来阶级区分的标志，不仅在国内，在西方亦然，并以封建社会尤为突出：以色彩获得及款式制作难度，分配给不同阶层各色人等。我们很容易找到历史上一些色彩、款式被垄断的记述。影片主创们的更深用意，是以"时装"作为切入，探究时代变化中的人心变化。

《街上流行红裙子》的剧本初稿完成于 1983 年 9 月，经过三次修改，以剧本形式刊发于《收获》1983 年第 3 期。剧本发表之初，原中国青年艺术剧院院长林克欢先生曾有一篇言辞中肯的评论发表于《戏剧报》上，文中除了对于青年作者的可贵探索的肯定外，提出了人物行为动机上的修改空间：尤其是抛弃星儿二十多年之久的父亲形象。

拍成电影的剧本，由青年戏剧作家马中骏、贾鸿源两位在自己原作品的基础上修改完成——观众可以从中看到作品创作与评论之间的良性互动：影片中保留并强化了对比，而将评论中指出的不合理处进行了优化。所以，虽然电影更像话剧剧本的同人改编，但影片中对于"新与旧"的强化对比更是集中鲜明——不过，这也成了当年一些观众在观影后"失望而归"的理由：影片不像片名说的那样，说着"时装"却讲了许多。

也许当年那位评论者的感受并没有错：试想，如果这仅仅是一部单纯的时装片，那么剧组毫无必要走进人民公园，将镜

头推向至今还有遗风的英语角——在女工宿舍中，星儿和葛佳与同事们看完中国女排击败美国队后，影片接上了这组"展英语"的镜头——像"展裙"一样，人们在这里展示自己的英语学习水平。葛佳说，"每个星期天的上午，很多自学英语的人都来这里展英语""这倒是精神的新事物""这叫思考的一代，追求更广阔的世界"。

代际的对比，主要体现在两代人之间（在老艺人处还有一些更年轻的一代）：观念保守的值班主任与活泼开放的青年女工、实用主义的母亲与理想主义的女儿、传统落寞的老艺人与投身商海的个体户……随着国门打开，青年一代的视野被逐渐打开。影片里，听到值班长吐槽她的孩子满嘴是她听不懂的"潮流、趋势"，不免让人想到1983年，美国未来学家托夫勒的名作《第三次浪潮》由生活·读书·新知三联书店引入国内，据说引发了青年学人的广泛关注。但，对于时代中人们精神趋势的探讨，未免过于"形而上"。因此故事具象为时装，更具体地说是时装中色彩的变化。

影片里有两次关于色彩的对话：第一次出现在开篇6分钟左右，在上海国际展览中心内举办的展会上，由赵静饰演的劳动模范陶星儿向日本友好城市的媒体介绍目前上海的服装变化："变化很大，男女老幼穿灰、黄、蓝的时代已经过去了，大家都想把自己打扮得漂亮一些。"第二次则是在影片三分之二的地方，由模特老师介绍的"目前国际上流行三种颜色：白的、红的、黑的。白的表示纯洁，黑的表示端庄，红的表示热烈大

方"。相映成趣的是，当我们翻看《上海通志》①，会在第43卷，"衣食住行篇"里读到这样的介绍：在特殊时期，"女学生多穿军装，与男生同。有两用衫、中式装等，多灰、黄、蓝、咖啡等色，花布多细花、格子、条纹。""80年代起，时装每年翻新，出现宽松衫、蝙蝠袖、超短裙、喇叭裤、健身裤等。"

红色的热情，新款式背后更为开放大胆的审美倾向，让影片除了刻画人物内心矛盾之外，呈现出一种较为激进的面貌：告别过去，走向未来。片中男主角不断告别过去，从农场来到工厂，再由工厂前往公安局。据说这个形象在话剧版出现时，已经成为一个当时人物形象中的"新人物"，"使众多青年狂热迷恋"，同时又是让许多年长观众"大惑不解"的争议人物。"不要为过去申辩，而要为将来努力。"他在向女主角电话告白时的这句台词，似乎揭示了创作者、角色与狂热迷恋的青年观众的心理动态。

值得一提的是，从今天的眼光来看，影片也并非一味非古厚今。相反，那个从剧本阶段保留到电影的吹曲老人的形象，让今天的我们还能读到主创对于传统文化零落的忧心——时代发展到当下，我们相信，那个曾埋头"搞钱"的男孩最终会回到他的父亲身边，赡养老人并非由于剧本逻辑，而是由于文化逻辑。子曰：《关雎》，乐而不淫，哀而不伤。来自中华文化深处的智慧与经验，让中国观众能理解且相信，虽然影片里有被

① shtong.gov.cn。

歧视的愤懑，被误解的痛苦，被冤枉的苦恼，有呜呜咽咽的箫声，有风雨交加的泥路……但当春雷响起，新风吹来，人们会在风和日丽的又一个春天，迸发出笑迎未来的热情与活力，C'est la vie，这就是生活。

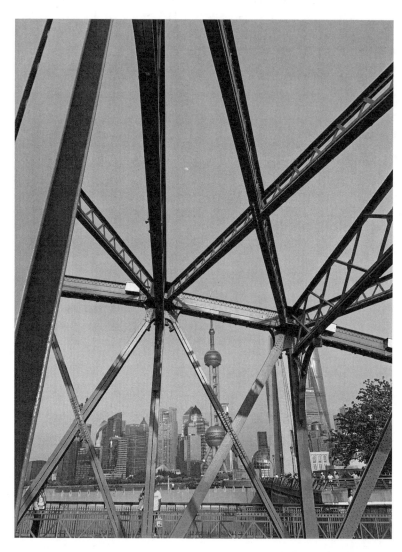

作品名：梦开始的地方

贰思　简史·什么时候开始有影评？

如果按 1895 年作为电影诞生年的话，电影诞生于法国巴黎。不过就好像电影这个词有多种说法：film，movie。电影的诞生也有两种说法：法国或者美国。

Le film 是一个非常法式的单词，Film 可以直译为"菲林"——那种类似《天堂电影院》里小男孩看到的介质。而 Movie 相形之下则是非常"英语"，通过观察很容易发现它的词根是动词"Move"。这两个从电影诞生时便侧重不同的词汇，从某种角度可以看作提取了欧陆与美国电影 DNA 的关键词：前者依托于物质，是没有任何限制的大胆的探索，在 20 世纪 20 年代前后便出现了一系列先锋的欧洲 film。而后者更侧重于过程（运动），剧中人的、摄影机的各种运动构成了 movie。这种"感觉"甚至可以从美国编剧理论里强调"人物弧线"这点窥见端倪——在物理世界里，由于出现了"运动"，才出现描述运动轨迹的"弧线"。

说道理总是抽象的，如果爱电影的读者有计划前往巴黎旅游，非常建议你把法国电影资料馆纳入自己的游览计划。因为在那里，除了能看到早期影史上的重要作品的摄影机、海报，还有例如希区柯克名作《惊魂记》里那个惊人的道具，又或者是《天使艾米莉》片中艾米莉看电影的影院的开业海报……观众还可以看到馆内陈列的爱迪生发明的电影机和卢米埃尔兄弟于1895年12月28日首次举办公共放映的海报。

爱迪生的那个机器有点类似于幻灯机，观众要自己摇动手柄——美国电影用"Move"的概念可谓恰如其分，一旦观众停止了手上的摇臂，那么这个电影就走不下去了，吸引观众"摇"下去是美国电影人的功课。而卢米埃尔兄弟的电影放映则不同，他从公映的那一天起就是一种集体活动。集体被进站的火车惊吓，或者集体幻想奇妙的月球。"Film"上有什么，观众看什么。而在电影技术发展日新月异的今天，VR技术日趋成熟，颇有继承爱迪生衣钵的架势。这不免让人思考：如果失去了公众性，电影还是电影吗？这个问题不是本书探讨的主要话题，但却是重要的。

有了电影，就有了电影评论。人是社会关系的总和。评价就是人对于外界的一种反馈，因此，人类对艺术作品的评论看起来天经地义。在中国古代，有诗话、词话，在西方有诗论、画论。那个时期的评论基本是以文论文、就事论事。类似如王国维在《人间词话》中使用西方文艺理论首次分析我国诗词的评论方法，在西方的实践中，最早可以追及启蒙时期狄德罗的作品《绘

画理论》。他运用了哲学的方法来分析绘画作品，而拓展了对于绘画评论的格局——他将文学评论的方法引用进了绘画艺术，并由此为后世的西方艺术评论提供了一个新思路。

海外电影的诞生地莫衷一是，不过在国内就容易辨认得多。上海，作为中国电影的第一站，最初被称为"影戏"。（直到电影随着放映商搭乘轮船抵达天津，在《大公报》上被称为"电影"，这门艺术在国内的命名算是定下了。）

由于这个原因，中国第一篇影评也诞生于上海。一篇名为《味莼园观影戏记》的影评文章于 1897 年 6 月 11 日和 6 月 13 日分两次刊载于《新闻报》上，详细记载了美商 6 月在张园放映影片的情形和作者的观后感。其后，《游戏报》第 54 号刊载的《天华茶园观外洋戏法归述所见》和第 74 号刊载的《观美国影戏记》两文，则进一步描绘了影片 7 月、8 月移至天华茶园和奇园放映的情形。这是迄今我们所见到的中国最早一批电影评论文字。

显然，上海与电影有着颇深的渊源。而那篇相传为我国第一篇成文的"影评"，用今天的眼光来看，更像是对一次新奇活动带有描述性质的报道。因篇幅不长，录之如下，一同观之：

观美国影戏记[1]

近有美国电光影戏，制同影灯，而奇妙幻化皆出人意

[1] 刊登于 1897 年 9 月 5 日上海出版的《游戏报》第七十四号上，作者名称已无法考证。

料之外者。昨夕雨后新凉，携友人往奇园观焉。座客既集，停灯开演。旋见现一影，两西女做跳舞状，黄发蓬蓬，憨态可掬；又一影，两西人作角抵戏；又一影，为俄国两公主双双对舞，旁有一人奏乐应之；又一影，一女子在盆中洗浴……又一影，一人灭烛就寝，为地瘪虫所扰，掀被而起捉得之，置于虎子中，状态令人发笑；又一影，一人变弄戏法，以巨毯盖一女子，及揭毯而女子不见；再一盖之，而女子仍在其中矣！种种诡异，不可名状。最奇且多者，莫如赛走自行车：一人自东而来，一人自西而来，迎头一碰，一人先跌于地，一人急往扶之，亦与俱跌。霎时无数自行车麇集，彼此相撞，一一皆跌，观者皆拍掌狂笑。忽跌者皆起，各乘车而杳。又为一火轮车，电卷风驰，满屋震眩，如是数转，车轮乍停，车上座客蜂拥而下，左右东西，分头各散，男女纷错，老少异状，不下数百人，观者方目给不暇，一瞬而灭。又一为法国演武，其校场之辽阔、兵将之众多、队伍之齐整、军容之严肃。令人凛凛生威。又一为美国之马路。电灯高烛，马车来往如游龙，道旁行人纷纷如织，观者至此几疑身如其中，无不眉为之飞，色为之舞。忽灯光一明，万象俱灭。其他尚多，不能悉记，洵奇观也！观毕，因叹曰，天地之间，千变万化，如海市蜃楼，与过影何以异？自电法既创，开古今未有之奇，泄造物无穷之秘。如影戏者，数万里在咫尺，不必求缩地之方，千百状而纷呈，何殊乎铸鼎之像，

乍隐乍现，人生真梦幻泡影耳，皆可作如是观。

从这些评论文字中可以看出早期影片都是纪录短片集锦，以日常生活场景和动作片段为主要内容。一部影片大约为两大盒、片长约90分钟，当中要换一次片，片上有简单的字幕说明，因为是默片，放映时还有现场音乐伴奏。时人观后，无不啧啧称奇。①

从这些文字可以窥见最初的"影评"如果按傅东的框架来看是算不上影评的，若按美国作者的观点，最多算半个"电影报告"——向不了解影片的人做一个简单的介绍。无论如何，这是目前国内能找到的最早一批与电影有关的文字。

与《如何写影评》中在"电影报告"写作时企图强调"客观和详尽"不同，东方的写作从《春秋》以降，笔法上的褒贬就是传统——客观中性是学者论文的事，影评如果是和事佬一样的文字，那么假设读者只有自己，这样的文字在历经多年后，与未来的自己相遇时也会因为态度暧昧，而显得浪费时间。写到这里不免想起自己之所以开始创作影评，最原本的动力无非是：希望将观摩某部电影后内心的悸动，感触乃至趣事记录下来，让出现在我们生命里的那两个多小时的光影，由于记录而能更久地保存下来，而不是简单被冲走——影评就像个人记忆的琥珀，将某种感觉完整地与影片相连，留待未来

① 上海年华网站，http://memory.library.sh.cn/node/67813。

摩挲。

至于是否能让更多人读到，是否影响更多人——这些本不是我最初撰写影评的动力，然而在收到约稿后，很显然，成为一个作者，你总会考虑这篇的影评的阅读对象：影评是一种通过电影与读者聊天的过程。因此我个人不太建议仅仅像作为一个产品说明书一样"告诉大家一个什么故事"，或者是像语文老师一样"告诉大家一个什么道理"，抑或是像孔乙己一样"告诉大家某种镜头的几种拍法"……这些固然都可以构成影评，然而对于大众写作而言，影评是一种对自己生命经验的小小的记录——电影让我们的人生丰富了无数倍，触及了众多我们不曾思考过的话题，将那时候的感动也好，愤怒也好，喜爱也好，思考也好，统统记录下来，为什么不呢？

下面的第一篇文章摘选自狄德罗的画论集，也就是那个西方世界第一部用文艺批评方法分析艺术的文集——我国的文艺评论传统，由"诗话"往回追溯兴许能直追远古，只是由于隔行，言多必失，盼大方之家赐教。

第二篇所选的是我国第一本融汇了西方哲学、美学方式评价我国诗词艺术的文集《人间词话》。全书其实并不厚，2020年前后，我曾抄录了全书，对其中不少观点深有触动，在写作的时候，王国维的观点经常会自然而然在脑海里冒出来，可见这部作品勃勃的生命力，摘选以飨读者，但更建议在出差路上带上这本小册子，定然会让旅途时光怡然自得。

[例文]

给我的朋友格里姆先生（一）

[法] 狄德罗

（荷马的）做法不是先闪光后冒烟，而是先出烟后发光。

我对绘画和雕塑能有几个成熟的见解，我的朋友，那是你使我得到的。我本来会在"沙龙"里面跟随着人群，像他们那样，对咱们艺术家的作品漫不经心地涉猎一下。一句话将一件精品弃如敝屣，或把一件次品捧上了天。我赞许，我蔑视，不考虑使我醉心或轻视的动机。正是你交给我的工作，使我的两只眼睛盯着画布，使我流连于大理石像周围，我让印象有充分的时间来临和渗入，我给美的影响敞开心灵，我让它们沁透我的心脾。我收集老人的警句、稚子的思想、文人的评断、上流人士的妙语和平民的谈话。即使我有时会伤艺术家的心，那也往往使用他亲自磨砺的利器；我请教过艺术家，我明白了什么叫作素描的细致，什么叫作自然的真实，我对光和影的魅力有所体会，我认识了色彩，我培养了对肤色的感觉。独自的时候，我对我所见到的和听到的仔细琢磨，而这些艺术的术语，如统一、变化、对照、对称、布局、构图、性格、表情，过去我嘴里时常提到，思想里面却很含糊，现在都界限分明、固定不变。

朋友，这些艺术，它们的对象是模仿自然，或以语言，这是散文和诗；或以声音，这是音乐；或以颜色和画笔，这是绘

画；或以铅笔，这是素描；或以凿子和软泥，这是雕塑；或以雕刻刀、石和金属，这是版画；或以小旋盘，这是宝石雕刻；或以冲子、褪光器具和刻刀，这是金银雕镂，这些艺术需要下多大的功夫，是多么艰苦、多么困难的啊！

请你回想一下夏尔丹在沙龙里对我们说过的话："诸位，诸位，笔下留情。在这儿展出的许多画里面，请诸位把最坏的一幅找出来，但诸位要知道，有两千个倒霉的画家把画笔都咬折了，唯恨画不出这样的画。帕罗瑟，诸位，说他任意涂抹，如果拿他和威尔奈相比，他也的确是这样。可是这个帕罗瑟，同和他一起学画后来又放弃了这门手艺的一大批人相比，他还是一个不可多得的人。勒·穆瓦纳往日说，他花了三十年工夫，才晓得保持他的草图①，而勒·穆瓦纳可不是一个蠢材。诸位如果认为我的话还中听的话，也许能学会宽以待人。"

夏尔丹似乎不相信还有哪一门学问会跟学画一样需要经过这么长的时间和这么艰苦的学习，学医、学法律或者在索邦里面学神学都不例外。他说："七八岁，老师就给我们一支铅笔。我们开始照着石膏模型画眼睛、画嘴、画鼻子、画耳朵，然后画脚、画手。我们有过很长时间是弓着腰伏在画夹子上描摹，于是老师让我们站在埃尔居像或半身像前面勾描。你们没有亲眼看见这个森林之神，这个角斗士，这个美第奇的爱神像，教

① "保持他的草图"，就是按照原先的草稿画出一幅画，画家可能勾出一幅美的草图，却没有能力按照这个草图画出一幅画来。——文中原注

我们流过多少眼泪。如果这些希腊艺术家的杰作落到那些气恼的学生手里的话，保准再也不会引起师傅们的嫉妒了。对着没有生命的静物消磨了多少白昼和在灯光下消磨了多少夜晚之后，老师教我们画大自然。此前多少年的工夫一下子都似乎付诸东流：你就跟头一次执起铅笔的时候一样狼狈，必须使眼睛学会观看自然，而有多少人从来没有看见过自然，将来也永远看不见自然的啊！这是我们这门手艺的苦难。老师要我们五六年不离开石膏模型，然后将我们交给我们的天才，如果我们有天才的话，才能不是短时间可以磨炼出来的。我们不会刚一着笔就坦白承认自己无能。有多少次或成功或失败的尝试啊，恶心、厌倦和烦恼的日子还未来到，已经虚度了多少宝贵的岁月。学生把调色板撂下的时候，他才十九、二十岁，没有职业，没有生计，行为不检，因为赤裸裸的人体不停地出现在眼前，要做到既年轻又循规蹈矩，那是办不到的。那时候怎么办呢？干什么好呢？你必须赶快选择一种贫困的人用以栖身的低下职位，不然你就要饿死，只好选这个下策。除却二十来个每两年来到这供野兽鱼肉的人之外，其余的人或在练剑室内身披胸甲，或在军队里肩托火枪，或穿着戏装粉墨登场，他们都默默无闻，但也许没有上述那些人那样倒霉。我对诸位说的就是贝尔库、勒坎和布里萨的经历，他们因为当不成平庸的画家，绝望之余，当了演员。"

想你还记得，夏尔丹给我们讲过，他有一个同行的儿子在军队里说："这些能力差和改了行的孩子的父亲，对于这类事情

并不是每个人都想得通的。诸位眼前的这些作品是在不同程度上克服了困难的少数人工作的成果。那个没有体会到艺术的困难的人是不会做出什么有价值的东西的。那个像我儿子那样，一上手就感到困难的人什么都做不出来。社会上高的职位如果也要经过我们那样严格的考查才能当上的话，准保大多数人都会闲着。"

"但是，"我对他说，"夏尔丹先生，你别责怪我们，神、人、柱石都不允许诗人平庸。"[1]而这个激起神、人、柱石的怒火，使他们对大自然平庸的模仿者生气的人，是知道这门手艺的困难的。他答道："好吧！宁肯相信他正在告诉那个青年学生他走的道路是坎坷的，而不要说他在替神、人、柱石辩解。就好像他对那个学生说，朋友，当心呐、你不认识你的评判员。他什么都不知道，但他还是一样的狠心，再会吧，诸位。笔下留情，笔下留情。"

我深恐老友夏尔丹会向石像乞讨施舍。祈求品位是没有用的。马莱伯对于死亡说过的话，我认为对于批评差不多也是适用的。一切都受死亡法则的支配。守护在卢浮宫前的卫队，不能使国王逃出死亡之手。

我把这些画给你们描写出来，你们如果有点想象和品位，就可以在空间想见这些画，几乎就像我们在画布上看到的那样把物体安放在上面，我的画评最后谈到一些有关绘画、雕塑、

① 见贺拉斯《诗艺》第三百七十五行。

版画和建筑的见解，使读者对于我的批评或称誉的根据有所认识。请你们读我的画评就像读古代作家的著作一样，只要有一行文字写得不错，就不要计较一页平庸的文章了。

我在这儿似乎听到你们痛心地高声说："一切都完了，朋友，你组织、排列、拉平，人们只有缺乏天才的时候才使用摩累里神父的拐杖的。"不错，我的脑力疲乏了。我驮了二十年的重负使我的背都驼了，难望再挺直腰杆。①不管怎样，请回想一下我在前面引用过的格言吧：

不是先闪光后冒烟，而是先出烟后发光。

<div style="text-align: right">（选自 1765 年《沙龙》）</div>

[例文]

人间词话（节选）

王国维

大家之作，其言情也必沁人心脾，其写景也必豁人耳目。其辞脱口而出，无矫揉妆束之态。以其所见者真，所知者深也。持此以衡古今之作者，百不失一。此余所以不免有北宋后无词之叹也。

"昔为倡家女，今为荡子妇。荡子行不归，空床难独守"；"何不策高足，先据要路津？无为久贫贱，轗轲长苦辛"：可谓

① 指主要由狄德罗负责的《百科全书》。

淫鄙之尤。然无视为淫词、鄙词者，以其真也。五代、北宋之大词人亦然，非无淫词，读之者但觉其亲切动人；非无鄙词，但觉其精力弥满。可知淫词与鄙词之病，非淫与鄙之病，而游词之病也。"岂不尔思，室是远而"。而子曰："未之思也，夫何远之有？"恶其游也。

（选自浙江文艺出版社 2006 年 9 月版）

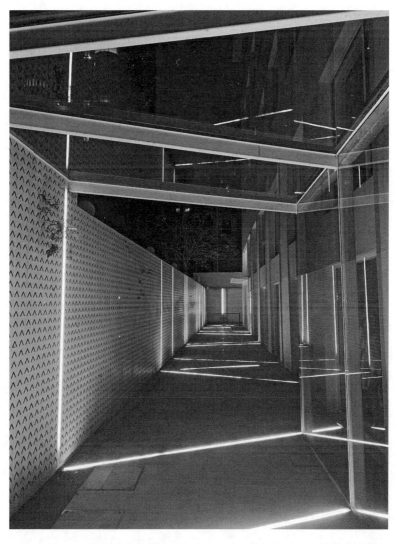

作品名：穿行

叁思 类型·哪些影片适合写影评？

在当前的市场上，影评类的书籍主要有两种主要样式：一种是影评集，阅读名家名作不论对于哪个阶段的观众、后生作者来说都很具有学习价值。另一种是传授影评写作之道的书籍，类似于"know how"的说明书。这两种作品各有定向的受众，先说前者。

记得曾经读到一则古人年幼学习古诗的写作方法，说每读到精妙好诗，掩其字句，以自己方式填之，愈近则愈佳。第一流的名家影评，对于读者的学习作用从立意到结构都有很强的启迪作用，反倒是遣词造句并不为展示之用而未必绚丽多姿或晦涩难懂，毕竟子曰：巧言令色鲜矣仁。又曰"文质彬彬，然后君子"。这类作品中，我非常推荐夏衍先生的《影评与剧论》和法国导演布列松的《电影书写札记》——事实上以"影评"两字检索，在某文艺网站上能搜出 1 000+的图书，其中优秀作品不计其数，而上述这两部作品无论是作者的历史地位，还是

书本中传递的所思所想对于想学习影评写作的读者来说都提供了一种"别的形态"——影评并非一味论文式样的，而可能更活泼，或者更实践，体量上也是可长可短的。这是我在这层发现前，经常困惑于自己所写下的这些文字"究竟是什么"的苦恼的主要因素之一。有困惑的时候，阅读第一流的影评作品，对矫正作者认知具有"操作系统"级别的意义。

相比第一种影评书，每本书的背后是一位作者和他生命中那些时光的精华，第二种影评类书籍更像某种意义上的"菜谱"，手把手地教会读者写影评，对于某些特定人群来说很有价值。比如面向电影系学生的《如何写影评》外，还有一些给准备艺考学生的教材。前者由于在电影系中，本专业老师会指导着观摩相应影片——自然是美国电影为主。而后者在内容编排上则以国产电影、1 000—2 000字的体量作为应试作文要求，向读者介绍相应影评的写作方法。

但这样的书籍对于普通的热爱电影的读者来说，有一种价值错位。毕竟在这个快节奏的社会，看了电影想写影评，并且愿意买书来研究的作者往往早就过了考学的年纪，更有可能纯粹因为内心的热爱——毕竟以个人为例，自己在参加工作后重新拾起笔写作，并不想像一个电影学院的学生那样做电影学的研究，尽管我们的写作总是会与"影史""影视批评""电影理论"有着千丝万缕的关系，但我想写出那样文字的作者也许称为"电影学者"更为准确吧。

那么，翻开这本书的读者，你会是一个怎样的人呢？我在

写作的时候常会想象是怎样的读者会在此刻读这本书呢？想来，大部分是喜爱看电影，又有一颗容易被触动的心，并且在读书时对于遣词造句也有自己成功经验的读者吧。也许有一些作者还有持续输出的动力和愿望，或已经成为自媒体创作者……

因为影评的缘故，我常在不少场合做影评类讲座。活动时常会在面对面问题环节，遇到希望自己依旧能在传统媒体上发声的作者——还是那句话，在数码世界，文字像被卷进了一台叫时光的碎纸机：当我们想找到几年前一篇有意思的文章，往往要在茫茫的网海中寻觅很久，还得带着可能由于主网站内存不够而在赛博空间走散的心理建设。"纸寿千年"，将作品变为铅字对于爱写字的人来说，魅力依然。本书所希望的，是我的读者朋友们能将自己的影评变成铅字，成为多年后留给坐在摇椅上与年轻时的自己相遇的证据。

这一节的问题就是我经常被问到的：哪些电影适合写影评？用一句话来回答的话，我认为一切影片都可以写影评。

在最为粗略的分类里，电影可以分为故事片、纪录片、动画片。就这三种形式的电影进行评论可谓天经地义。但一旦脱离这种最朴素的分类后，很多影迷会困惑："好片"（还可以换成烂片、商业片、艺术片）还适合写影评吗？

这是一个很有意思的话题，众人公认的"好"，是否就是我的评价体系里的"好"呢？在我修订这段内容的时候，刚参与了一档影评栏目，谈及在某网站被评为不及格的惊悚片《梅

根》在我个人观后感到至少可以有及格分（6/10），有意思的是在我们讨论的档口，那个网站的评分已经回升到了及格分。这与"小马过河"的道理很像，某一部特定影片，你如何评价，终究在于你自己。而当一名影评作者能诚实面对自己的内心，很有可能会遇到"公认的好片，我不敢苟同""公认的烂片，我不敢苟同"的情况，然后有理有据地阐释自己的观点——"沙里淘金"不是经常出现的，但如今稳居华语最优序列的《小城之春》作为好片被重新发现就是这样一段经历。因此别人怎么说终究是"别人的"观点，你的影评，最重要的是你的观点。

在前面的文字里，我已经提到过一个观点，即评论的本质是主观的。无论作者多么希望将自己的文辞包装成公正，只要拿出意识中的尺子来衡量长短，那么评价结果便是依据自己这把"尺子"来的。文化之所以称为文化，正是由于一个地区的人很长一段时间拥有相近的"尺子"①。因此对于同一部影片，不同时代、国家、性别、年龄、社会阶层的人很可能会有迥然不同的评价。随着互联网链接起了更为广域的人群，不同的文化之尺彼此碰撞，这也是为什么同时出现了"人类的悲欢并不相通"和"人类的悲欢实则相通"这对感受。更为直观的是，读者们经常在自己关注的影片下看到截然相反的评价。

① 文化是居住在特定的地理位置的人们所共有的信仰、习惯、生活方式和行为的总和。——Brown（1978）；文化是指特定的群体所共有的生活方式，它包括一个群体的思维方式、言谈举止及各种行为。——Kohls（1979）；文化即吾人生活所依靠的一切——梁漱溟。

在面对不同观点时，中国优秀传统文化的可爱之处在于告诉大家：君子和而不同。电影是日益分众的当代社会难得能引起大众共同关注、讨论的领域。百花齐放的文艺评论，对于繁荣文艺创作的积极意义也不言而喻。

以上部分就"好片"（或"烂片"）是否值得写影评做了分析。再有一个常见的就是，"商业电影"（或"艺术电影"）是否值得写影评？

这个话题在 2023 年初一部电影出现后，显得更容易阐述了一些。这部电影就是程耳导演暌违 7 年之久奉上的电影《无名》。在记者对于他这部新作的采访里，问到导演在预告片片尾写满大屏的"超级商业片"时，导演的评价我认为非常适合用来回答上述迷思。程导说：艺术电影或者商业电影的分类有些无稽，艺术电影也许更该称为"好看的电影"或者"严肃的电影"。

这句话听起来抽象，但我举两个例子也许读者就能明白。比如美国导演科波拉的巨作《教父》是非常赚钱的商业大片，同时又是非常好看的具有艺术质感的影史佳作，近一些如《盗梦空间》等影片同理。单纯用"商业"或"艺术"来划分电影将置这些影片于何地呢？很显然电影的百年历史里充满了既有艺术质感、又赚钱的电影，有艺术质感抢眼的电影、有吸金力惊人的电影和既不艺术又不赚钱的电影——这也是人们一提到艺术电影就默认"不赚钱"且"难懂"的刻板印象产生的原因。其根源是创作者与观众在某些精神层面的"时差"，就像当

年司汤达评价他的《红与黑》一样。而最后一种低艺术性与低票房的影片更是常态——在我国，目前年均出产900多的电影市场，沉默的是大多数。

所以，这就是为什么我提出，与其纠结"商业片（或艺术片）是不是值得写影评"，不如简化为：我的内心是不是被这部电影打动，想用文字记录下触动的时刻。当你这样开始思考的时候，也许很快就能找到下一篇影评下笔的角度。

还记得二十出头的我，每个周末，与朋友在巴黎的大街小巷的各种影院，观看其中放映的不同类型影片，第一次折服于电影这门艺术的多样性。回国后，因为生活在上海——我国唯一一个国际A级电影节所在的城市，每年夏天通过电影节，也开始敢于涉猎那些看似冒险的选片。如今，与电影屏幕数量同步增长的是多样化的电影放映渠道，除了日常商业院线外，国家电影局牵头下的全国艺术电影放映联盟的出现为国内艺术电影爱好者提供了长期可靠的平台。在上海的影院里，观看动画电影《普罗米亚》、荷兰比利时电影《指挥家》、纪录电影《海洋》等的经历，我想对于所有热爱大银幕的观众来说都是非常幸福且希望落笔成文的时光。

至于长三角地区，特定的电影展活动如今如火如荼地开展，更不用说互联网平台海量的片库为观众提供了大量影片资源……对作者，需要思考的问题与其说是"哪些影片适合写影评"，倒不如说：你将如何安排自己的时间？是选择一部2—3小时的影片开启一段冒险，还是在冒险后，将自己的时间再投

入 2—3 小时形成一篇文字？归根结底，影评终究是一种私人经验的总结，不像日记那么私密，却又处处透露着作者的审美趣味、所思所想、人生际遇……因此，不如扪心自问，你更愿意为哪部影片写影评呢？

都写到这里了，禅宗所说的"话头"几乎已经找到了，剩下的是一个"术"的问题。具体来说就是：高速的时代，也许人们很少走进影院，却会从不同介质上接触到多部电影，然后会形成"我不喜欢这部""我喜欢那部"的感受。既然都这么具体了，那该写哪一部呢？我的建议是：写之前，先找出给你这些感觉的源头——如果你实在很不喜欢——比如在我的观影经历中，会因为有一些电影观感不适或情感上不忍心而中途离场，如果是这种情况，写不出来也是天经地义，又有何憾呢？

回到最初，我想说的是无论是纪录片、动画片还是剧情片其实都能写作影评。因此我选择了两部纪录片评论、一部动画片评论和一部故事片评论放在这里。这里的写作篇幅和方法也许对一些需要主题观影、写观后感的读者能起到一定启迪。近年有许多重要时间节点的纪念年，以 2023 年为例，既是"一带一路"倡议提出 10 周年，也是改革开放 45 周年，类似主题的纪录电影必然以此为切入口，而影评写作的阐释点也往往可以藏在这些时间节点里。但实际的写作体验是：写真感情时，才更容易文思泉涌。

所以，如果在选定了想写的篇目却迟疑下笔时，我有一个

常用的方法是：假设你在与自己的朋友谈论你的观点，如此就能很快地下笔千言了。

[例文]

《岁月在这儿》：万里挑一的祖国成长史

2021年，在众多故事片中，有几部纪录片比较亮眼。不同于《九零后》表现西南联大的学界故人，《岁月在这儿》将镜头对准了70年来，在党的领导下建设国家的普通劳动人民——而这恰恰是目前影视作品中，较少见到的一群人。

一件事情要能上"被记录"的标准，似乎总得有什么特别之处：比如讲述故宫文物工作者的纪录片《我在故宫修文物》(2016)，讲日军侵华战争中中国幸存的"慰安妇"的长篇纪录片《二十二》(2017)，记录了15名普通中国人真实生活状态的纪录片《生活万岁》(2018)，首部创业纪实电影、真实记录中国第三代创业者生存状态的《燃点》(2019)……

"时间都去哪儿了？还没好好感受年轻就老了……"近些年流行的《时间都去哪儿了》让人在感慨之余，陷入一种困惑——挠头自忖，仿佛是那些值得一说的人扛起了时代的旗帜，而芸芸众生成了到人间一游的观光客。

然而，"从来就没有救世主，也没有神仙皇帝"。《岁月在这儿》给人最深的感受在于热情讴歌普通人的热忱——这些普通人虽然没有将领的谋略，却有不怕困苦的顽强坚毅；这些普通

人虽然没有科学家的才能，却有在科学家指导的方法下，背天面土的勤劳质朴；这些普通人虽然没有艺术家的造诣，却在延续千年的文化长河里，自由生长。

影片的拍摄单位"中央新影"全称是中央新闻纪录电影制片厂。在1958年电视正式诞生之前，其肩负着记录时代的历史使命。因此这部电影引用了许多解放初期的珍贵历史画面：在某个不知名的小村庄分发种子的妇女干部，人民币一元纸钞上的女拖拉机手，热火朝天的油田工人……这些听起来并没有什么名声的影片中人，代表了更多普通而平凡的劳动者、建设者。在如逝水般的时光里，过普通而平凡的每一天，却因为聚沙成塔，集腋成裘，于是乎，万丈高楼平地起，于无声处听惊雷。

这部88分钟的纪录片，据说素材是从50万分钟的资料里精选而来，取舍之难可谓万里挑一。银幕上，我们看到三大战役战场上隆隆的炮火和硝烟中的战士与医护；看到八大胡同里被救出魔窟的童女在新中国学习、游戏；看到全国扫盲时拖儿带女来进修的青年；看到治理淮河、开挖红旗渠等工程里的劳动者……为了获得珍贵的影像资料，在早期采集素材时牺牲的摄影师也在影片中亮相，给人带来无比震撼：他们的生命普遍定格在20—30岁，除了家人，罕有人知道他们的姓名。这些青年如果不是因为这一次影片的上映，他们的工作成果只是被保存在后山的仓库里。

纵观这部以时间为线索串联的影片，仿佛跟随新中国成长

了一遍，相信看完的观众都会由衷感慨一句：太不容易了。幸福不会自己到来，在有了正确的领导之后，每个奋斗的普通人都很重要。

看完电影的这个 7 月，正逢伟大的中国共产党成立 100 周年。七一勋章所授予的那些各行各业的代表人物，他们身上自强不息的精神让人深深敬佩，又难免自感望尘莫及。《岁月在这儿》的出现提醒我们：天行健，君子以自强不息；地势坤，君子以厚德载物。这片土地上生生不息的人们，即使平凡，即使普通，也可以拿出认真活好每一天的劲头来，自勉自励。

[例文]

《1950 他们正年轻》：战场上的虱子

1950 年 10 月，有那么一群年轻人悄悄开拔，当时的他们不知道要去哪里，只是一声令下，便上了军车，一路颠簸。后面的事情，似乎在我们的印象里变成了：前辈们就这样"雄赳赳气昂昂跨过鸭绿江"去打"美帝野心狼"——看似轻而易举，只因为故事发生在我们没有看见的昨天。而今，纪录片《1950 他们正年轻》借由老兵口述，用丰富的细节带我们走近那个时代、那群人、那场战争。

影片里有一段对话："您那时候还是女孩子，女孩子都爱漂亮，军队里该怎么办呢？"面对镜头，老兵奶奶回忆：那时为了躲避美军的袭击，她们需要埋伏在山洞里，长期缺水导致虱子

满身，只能像猿猴一样相互帮助。那一日，洞口似乎平静了些，5个女生露天互捉虱子，不料美军飞机折返，其中一个女孩被当场炸死。"我还记得她的名字，她叫黄大菊，是我最要好的朋友。"

除了那位真实存在过的女战士的名字外，战场上的虱子似乎让我们这些当代人，切切实实走近了战争——战争不同于战争片：战争片中，让几十名大兵营救另一个来表现人性光辉；战争片中，盘旋天空执行轰炸任务的敌机对我方赶着渡川的士兵们表达"敬意"；战争片中，被炸飞了半个躯体还能坐上炮台对天空中的飞机开炮……而战争，是《1950》里，任红举老人讲的："我们另一个战士，他人泡在水里，我还说呢，怎么不上来，在游泳吗。他对我说他站不起来了，因为他的半个身子被炸没了……"

说起来，其实全世界各国对于国家历史的描述都差不多：一套存在于精英阅读的书本上，一套存在于大众观看的文娱作品上。与艺术家创作需要大量细节不同的是，史学家们常像拍X片的大夫一样，只给历史留下清晰的骨骼，至于皮相，不存在的。通过这些"光秃秃干巴巴"的文献记载了解历史，是学者们板凳坐十年的必修课，对于大众却不友好。所以有血有肉张冠李戴的《三国演义》总是比有根有据用词严谨的《三国志》来得更有群众基础，而大众也并不介意刮骨疗伤的是不是华佗，唱空城计的是不是孔明。同等条件下，故事对于大众的魅力总是略高于记录。

因此，对于一部故事片，特别是历史题材的战争片，最大的美德，莫过于将骨骼与血肉有机融合在一起。行文至此，我想到另一部与抗美援朝主题紧密相连的故事片《横空出世》。

这部摄制于 1999 年的《横空出世》，讲述的是抗美援朝战役之后，我国启动"两弹一星"工程的故事。曾在《大梦无疆——佩雷斯自传》中读到当年以色列建国初期，周边各国虎视眈眈，佩雷斯释放"制造原子弹"的信号，令邻国忌惮该国拥有核武器的可能而得以建国。20 世纪五六十年代，中华人民共和国成立之初，虎狼环伺，李雪健饰演的冯石将军，原型是举世闻名的上甘岭战役中志愿军三兵团的参谋长张蕴珏，他有一句台词："朝鲜战场上，一个美国俘虏对着我叫嚣，要丢颗原子弹，给我们国家做外科手术。"虽然这句台词中的俘虏很难考证，但可想而知当年美军在日本投下两颗原子弹后的嚣张跋扈与志得意满。

想起金一南先生在《苦难辉煌》里有这样一句话：任何民族都需要自己的英雄。真正的英雄具有那种深刻的悲剧意味：播种，但不参加收获。这就是民族脊梁。他们历尽苦难，我们获得辉煌。

[例文]

《金猴降妖》：家庭安全教育之友

20 世纪 80 年代中期，上海美影厂三位重量级动画人严定

宪、特伟、林文肖导演了以《西游记》部分段落改编的《金猴降妖》。影片推出后，在海内外广受好评：荣获了1985年中国广播电影电视部优秀影片奖，1986年第六届中国电影金鸡奖最佳美术片奖，1987年法国布尔波拉斯文化俱乐部青年动画电影节长片奖和大众奖，1989年第六届芝加哥国际儿童电影节动画故事片一等奖。

影片的片名与毛泽东主席写于1961年的《七律·和郭沫若同志》有关，这首诗明确写出了对《孙悟空三打白骨精》这出戏的看法。诗曰：

穿行光影：像影评人一样看电影

　　一从大地起风雷，便有精生白骨堆。

　　僧是愚氓犹可训，妖为鬼蜮必成灾。

　　金猴奋起千钧棒，玉宇澄清万里埃。

　　今日欢呼孙大圣，只缘妖雾又重来。

如果先看《金猴降妖》再看《西游记》就会发现，影片在故事情节上融合了27回《尸魔三戏唐三藏圣僧恨逐美猴王》、28回《花果山群猴聚义黑松林三藏逢魔》；角色上扩充了白骨精的实力，让她从一个孤魂变成了白骨洞里有不少小喽啰的白骨夫人，同时借用了金银角大王的亚山老母：九尾狐，成了一个更标准的"西游妖精"。

这部时长一个半小时的动画长片相比另一部取材自《西游记》的《大闹天宫》，对于幼年的我更有一种惊惧又难舍的审美

吸引：一直以来，我们固然可以将悟空看作是除恶务尽神通广大的斗战胜佛，而视唐僧作肉眼凡胎不辨忠奸的昏聩和尚。然而所谓经典，就是成年后再看，会意识到，这部内涵丰富的中国动画，在互联网发达的今天，能带来更多意想不到的收获。

影片中的核心矛盾是白骨精希望骗唐僧上当以便将其吃掉，而悟空则希望中止骗局当场杀死妖精。唐僧作为被正邪双方争夺的当事人，无奈昏聩不堪，不仅目不辨识，还轻信八戒的谗言，哪怕眼见了摇曳生姿的美女送来的饭菜，实际则是癞蛤蟆和各种虫豸，他也相信八戒说的，是悟空在"捣鬼"。

而第二次、第三次，白骨精变作被打死的妇人的孩子和家人，让这个人物链完整的故事对凡人唐僧来看十分真切，更是深信不疑——这何其像当代电信诈骗中为了引人上套，勾画出整个剧本的诈骗团伙呢？至于后来的情节中，悟空离开，八戒因为贪睡，导致师傅和沙僧在一个状似寺庙的妖洞里被俘，上演了可堪童年阴影的"妖言惑众"一幕，更是无声地嘲讽了影片里的唐僧，虽长了眼睛，却不辨好歹。他的深陷困境，实在属于咎由自取。

影片的高潮部分莫过于即将被吃的唐僧终于亲眼看见三个明明被悟空打死的"人"，他们还围住他讨要说法。直到此时，他才恍然大悟——影视中的醒悟总带着某种转机，何况三打白骨精是西游团队刚刚组建时的第一次闹掰事件——取经大业未成，唐僧被抓，特别像是菩萨们为了让一路上风尘仆仆的唐僧有热水洗澡而设置的关卡。

将影片落回当代真实生活中，一个人如果丧失了警惕心，对花言巧语采取不加辨别的"唐僧式"对待方式，那么轻辄破财，重则从此万劫不复也未可知。

这样的成人向故事，在儿童节期间由父母陪着儿童一起观赏，正可谓是家庭安全教育的最佳时刻。古语有：巧言令色鲜矣仁，道理传了千古而经久不衰的原因恰是光明与黑暗总是同时共生，而人生又如《西游记》一样，一路前行一路成长。中华文化的优势，在于前人的智慧通过耳熟能详的故事一代代传递。到了新一代，所需要的是：花一些时间去了解。

[例文]

《刺杀小说家》：如果灵魂被科技挟持

在两部《绣春刀》后，没有想到导演路阳给观众们带来的是这样一部故事片。在电影的真实与小说世界里，纵横捭阖，看得我畅快淋漓。

不过，这显然不是一部简单的故事电影。从英语片名 *A Writer's Odyssey* 到首部全部使用国人制作班底的操作，处处透露着导演取乎其上的决心与勇气：犹记《2001：太空漫游》的英文原名是 *2001: A Space Odyssey*。

奥德赛是一个流落的国王一心想要回归故土的冒险故事，说是执着也好，说是执念也好，历经重重磨难，在海上流浪的奥德赛初心不改。从某种角度来看，《刺杀小说家》引用这个比

喻甚是贴切：导演所描绘的都是那些带着执念的人，无论是一心写作的陆空文，一心救女儿的关宁，一心追随李沐的屠灵，还是一心追逐名利的李沐，甚至是被科技虚拟繁荣蛊惑的普通市民……

看这部电影的时候，总是被其中处处透露出的巧思打动。无论是中国特质浓郁的小说世界，还是冰冷虚伪的现实世界，二元统一的电影世界，互相作用，妙不可言。

不过，如果要挑一个与现实世界最紧密相关的线索，非那个串联起整部电影中现代社会部分的设置莫属：电影文本细化了双雪涛原小说《刺杀小说家》中的"类真实世界（实）-小说世界（虚）"。将小说原著中那句吐槽现代社会"精神问题"的句子，拆解在影片的现实人物中，成为主要角色身上各自不同的当代性问题：离婚自闭（关宁）、弃养儿童（屠灵）、青年啃老（路空文）、背信弃义（李沐）、儿童拐卖贪婪懦弱（于昌海），甚至作为闲笔的路人甲也有现实生活里的问题：虚伪欺骗。

然而，与原小说中无名的同性恋律师相比，杨幂扮演的屠灵，其名与计算机之父 Alan Mathison Turing 中文译名谐音。而更有意思的是，这位电影里的"阿拉丁集团首席信息官 CIO"，姓屠户的屠，名灵魂的灵。屠杀灵魂，如果合成这样一个词不免令观众心头一惊。然而细细推究影片内容，导演埋下的线索又能反复验证这个观点，让人难以反驳。

小说原文中，久天原先是一名侠客，然后成为一个"屠

夫"，也做过"宰相"，"屠""宰"的意象从小说来到电影中，这个姓氏的选择就不得不保留一种可能：导演故意为之，以取"屠戮"之意——因为与此同时导演很轻松地舍弃了久天孩子和杀手在小说中的姓名，而有呼应的继承，不免令人多想。

在当代社会，"屠杀"越来越可以看作有两种形式，一种是肉体的，一种是灵魂的。表现在电影里，一面是电影里的李沐执意要神不知鬼不觉地消灭创业合伙人的孩子。一面是李沐为代表的科技企业阿拉丁，用包装着花言巧语的技术，煽动起成千上万如意识丧失的信徒。这种"屠灵"是电影里的现实世界中在李沐的虚幻 AI 假象里顶礼膜拜的现代人，是幻想世界中效忠于赤发鬼的"红甲军"和陷入好战怪圈的"烛龙城居民"。

《刺杀小说家》不仅描写这种灵魂被裹挟的表现，更展现出一整套科技挟持灵魂的手法：

在极为减省对白的现实世界中，李沐在演讲时说："以前去某小吃店买小笼包要 2 个小时，以前 2 个小时只能做一件事，现在 2 个小时能做 10 件事。我们重新定义时间。"

不知从什么时候开始，完成事件的数量比完成事件的重要性更要紧。与影片这句台词相呼应的是：这部电影，导演路阳仅特效制作就耗费了两年。

单位时间的效率是不是真的这么重要？在这个时代太难回答，导演首先是一名艺术家，艺术家首先需要表达他的观点。他的观点如此清晰明确，以至于让人在观影时，好几次被其中的真实感吓出冷汗。

屠灵对关宁说道：我们每天过滤海量信息。不然你以为我们怎么找到你的女儿？

关宁气愤地向屠灵抱怨：你们监视我！屠灵淡然回答：监视不是很正常吗？

在关宁多年后重新遇到人贩子，对于女儿存在与否的信念产生生生的怀疑时，质问茫然无措的屠灵。这时屠灵问赶来的李沐：小女孩的信息是假的吗？李沐：当然。

关宁在影片的最后与李沐对峙质问道：你们黑我的手机，给我看的内容不全。李沐显出理所当然的表情……这些情节的设置指向一个现实生活中广泛存在但被忽视的问题：那些理所当然，真是这么事所必然？那些毫无疑问，真是这么理直气壮？

那些取材于真实事件的故事，经过电影化的表达，便从生活的碎片成为艺术的实践，从"真"变成了"似"。而这部《刺杀小说家》却将来自生活的荒谬，经过电影的整合，变成一种用艺术对生活的预言，甚至是镜像——我们在信息爆炸的时代，信息经过科技公司的筛选，编辑推送给每个人的手机终端，喂养每个人的精神世界。

《刺杀小说家》的现实世界部分，用一个恐怖且残忍的事实提醒我们：你如何确保自己看到的电子信息是没有被删节，没有被篡改，没有被定点投放，没有被特别关注的呢？如何断定自己不是那待屠的灵魂，在数据的海洋里成为一条编码？

无论是真实还是小说世界，李沐（赤发鬼）执意要杀小说

家（陆空文），看似是要靠从合伙人处夺来的名利，要斩草除根地永葆之。但更为奇妙的是，李沐找的杀手与屠杀对象几乎是影片里难得不被科技影响的"遗忘的角落"，而在后期形成自己判断反抗李沐的屠灵反倒成了刺杀对象。

前两人，一个是一头埋进小说世界的创作者，另一个是埋头找女儿的父亲。他们因着对于自己目标的执着，成为这个邪恶谎言代言人李沐的眼中钉。就好像13个城坊里，醉心书画的白翰坊最终会被烛龙坊捣毁，那句化用于唐代郊庙歌词的"终献"词的"昔在炎运终，白翰乱无象"，成了破城之人自己的悼词。

影片里，那些被数据统治的狂热下，还存在着的任何其他执着，无论是向真（艺术真实）、向善（父女伦常）还是向美（音乐艺术），都成为一种"必须死"的原罪。

西方艺术史上，从库尔贝开始，艺术介入生活的主张被响亮提出。中国电影发展史上，从第一代导演认为电影当肩负社会责任开始，历代导演用电影的形式回应社会话题本不新鲜。

远如《银翼杀手》《黑客帝国》《AI》，近如《她》《超体》……长久以来，对于科技发展与人类关系的思考，在我国的影片中表达有限，《搜索》《手机》之后，如此全面而深入反映科技影响社会生活的中国影片屈指可数。此番《刺杀小说家》的横空出世，让人看到了中国导演对于社会当代现实问题的思考，其意义和价值，相信随着时光的流逝，将长久闪耀。

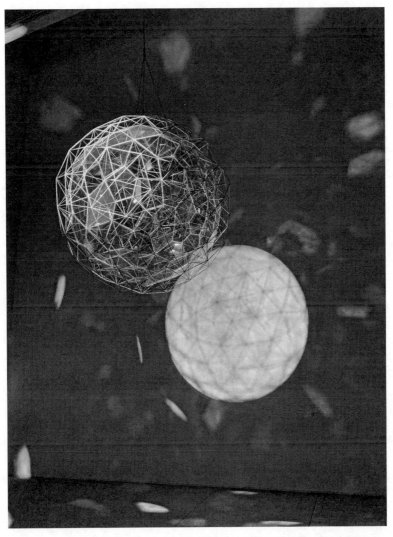

作品名：发光的多面体

肆思　态度·哪些角度可以写影评？

写作是否需要读者这个话题，每个人都有自己的答案。本书假设作者写出的影评会有一些"读者"。一般来说，如果是自己的公众账号、运营视频号，读者往往是会关注账号的跟随者，或者互相对标的学习者；如果受媒体约稿，那么该媒体读者的大致画像也是你作为一名影评作者需要考虑在内的——无论是美国或法国的影评指导书，都会提到这种"读者"意识。《如何写影评》一书中将此划分得很简单：

科里根四类影评读者分析[①]

四种类型	预设读者
电影报告（Screening Report）	班级讨论或为考试而准备。

① 科里根：《如何写影评》，世界图书出版公司，2015年3月版。

四种类型	预　设　读　者
电影评论（Movie Review）	不具备专业的电影知识的读者，给大家介绍还没有看过的电影，推荐或不推荐大家去看。假定读者没有看过将要介绍的电影。
理论文章（Theoretical Essay）	假定读者对具体的类型点一个、电影的历史和其他与电影有关的文字已经有了足够的了解。目标受众是高年级学生或者教授电影研究的老师。
评论文章（Critical Essay）	预设读者已经看过或者至少很熟悉将要讨论的电影，尽管读者可能没有就这部电影认真思考过。

从这张表格内容，我们会发现，"有相应学科背景"的读者占了 3/4，而对于日常读者喜闻乐见的影评类短视频，使用的是一种非常简单的扁平化处理：即假设读者还没有看过。然而很显然，为没有看过影片的观众"安利"和向已经看过影片的观众"复盘"是此类视频必然具备的两重性。

CCTV10 曾经有一个王牌影评栏目：第十放映室。最让人过瘾的部分莫过于每到年关，集中盘点当年各色院线电影。如果按照上述表格的主张，行文无论如何都逃不开专业且艰涩了。然而，《第十放映室》或 CCTV6 坚持到今天的《佳片有约》，又或近年新开的《今日影评》栏目，都是用通俗易懂的语言，将基于某种理论的评论深入浅出地提供给观众，恰说明如果看了类似《如何写影评》却感觉写不出那样的"评论"也不用担心，因为那种写法并非唯一，你完全可能写出一篇不长成那种模样的电影评论——我始终认为影评不应该是某些以为拥

有特定知识的"精英"指点江山的特权，而应该是普通人看过之后的心灵记录，而这份记录兴许对其他没有看过的读者产生影响。

电影，这种最初属于娱乐大众的艺术样式会因为学界参与，形成更丰富的层次，而不是反之，任由影评被某些理论的学习研究者把持，进而统一普通观众的观感。也因此，试着用电影评论的方式发出普通观众的声音，就是本人开始写影评的起点。

我在参与一档节目时与主持人聊到过一个有趣的话题：某部电影的网络评分不高，还应不应该去看——沿着这个思路延展，如果将影评看作向观众"推荐"或者"不推荐"的文字，那么影评很容易就会成为操纵观众行为的工具。当然，这很有可能也是影评人自大的想象，实际上，任何影片都会有自己独特的受众，就这个角度来说，"推荐"与"不推荐"往往会给特定的影评人带来某种"翻车"的可能性。很多例子似乎在说这样一个道理：试图当"意见领袖"的人，很容易被"意见"反噬。

并不是说帮助观众"推荐新品""避免踩雷"是无意义的，只是我相信影评的价值不仅于此，换句话说，如果影评人的价值仅在于向没有看过电影的观众介绍电影，不免遗憾——因为这种"影评"太像作为产品的电影的说明书了。何况，如果"影评"的价值只在介绍新电影，那么唯一比拼的是"时间差"——瞧，"人必自侮，而后人侮之"，人必自"卷"，而后人

"卷"之!

不过理想与事实还是有一些距离的，帮助"排雷"是目前不少短视频影评人常用的内容策略，不过，随着大陆对著作权的保护力度的加大，价值分析类影评相信会越来越多。

分析到这里，已对影评的大众性阐释得比较清晰了。那么，一个比较具体的问题浮现了出来：既然人人都可以写影评，我的影评可以怎么下笔呢？以下是我在向自己提出这个问题时的思考，与诸君探讨：

首先有一个冷知识："文艺评论"并没有一个专门的职业，所以"影评人""剧评人""乐评人""书评人"……但凡看到这样的后缀，可以意识到，这是一种为爱发电的行为。这也就是为什么这些名词往往作为斜杠跟在一个人的主要职业之后，也是为什么出现了面向新文艺组织和新文艺群体代表的上海新文艺工作者联合会，为体制外艺术工作者提供职称评定窗口，各种初中高职称里也没有"文艺评论"序列。

话分两头，虽然"文艺评论"目前还没有专门的职业，但社会实际是我们生活里有许多人从事文艺评论工作，你手上拿着的这本书也是试图告诉你"如何成为影评人"。通常情况下，文艺评论的从业者以体制内从业者居多，他们往往有自己的职称序列，比如教授、高级记者、高级编辑。

随着 2014 年中国文艺评论家协会成立，2016 年上海市文艺评论家协会成立——作为上海市文联所属的第 13 个文艺专家协会，协会现有会员 235 名，汇聚了本市各文艺门类、文化媒体

的老中青评论家和评论工作者①。（其他省市的读者可以通过当地文联找到相应协会。）

铺垫了这么多，是想说，如果你希望开始写一篇"感觉上像评论"的文字，那么阅读一些被认可的文字，找到一些启迪是一个比较够得到的方法。就好像要做短视频前，很多人会去研究同类型视频号。要让自己的文字被想要发表的媒体选用，那么选择看那些文字，选择自己喜欢且适合的风格，这些虽然看起来没有实际"下笔"，却是写作第一步。

当然会有读者说，我直接挑喜爱的刊物阅读模仿——这是一种方法，不过尽管纸媒荣光不似多年前，时至今日依旧坚挺的媒体还是有一群固定的阅读对象和自己的用稿标准，也总有和你一样希望将文字变成铅字的作者。那么文字是否足堪成师？通过协会关注符合自己阅读趣味的作者，"以人为镜"，就是一种很有意思的做法。

至于到了真正打算开始"用爱发电"写影评，其中的动力除了收到稿费可以打牙祭的快乐，当然主要是兴趣使然。广义谈论影评的时候，似乎面目冷酷，然而每一篇你写下的影评，天然注定将充满个人特色。它的起因往往是你站在当下，心绪不宁，于是你洋洋洒洒写下你的喜欢，以及理由；写下你的不喜欢，以及理由；甚至你的讨厌，并写下理由——倒也并非说

① 资料来自文联官网：http://www.shwenyi.com.cn/renda/2012shwl/introduction/node16113/n29476/index.html。

影评人无法对影片做出好坏的判断，但对于刚刚开始写影评的作者来说，与其等积累了大量阅片量才开始带着自己坐标系评论，不如在边观看的时候，边写下感性的文字，记下每一次悸动。

至于影片的好坏，难道一个作者会不能评判么？当写下这句话的时候就知道又是一个需要洋洋洒洒来补漏的话题。有生活经验的人就会发现："好与坏"会随着时间、地点甚至受众年龄的变化而千变万化。当一名观影者有大量观影经验并形成了自己的影史坐标系后，会比较容易地对一部电影所处于的历史方位做出判断。而如果你仅仅因为"观看电影，被打动并希望记录下来"，在看完本书后，试图成为"影评人"并由此写下第一篇影评，那请不要做出"站在影评人的立场审判好坏"的姿态，因这不免远离了我的本意。影评常像艺术创作，创作的人可以算作是艺术家，一名艺术家的第一点是真诚地而非卖弄地，心怀善意地而非趾高气扬地。

然而不可否认，既然心绪起伏，必然是因为在观影后出现了喜欢、不喜欢、讨厌等情绪——这些状态，恰是这部影片给这个作者最独特的感受，也将成为这篇影评值得一读的理由。

另外一个关于影评写作常被问到的问题是：影评里，电影的情节是否应该写？简单回答是：看情况。我能想到最极端的是第一次看比利·怀尔德的名作《双重保险》，电影上就写着不希望观众剧透给其他人。另一方面，经典如《教父》《霸王别

姬》等影片，并不会因为一些情节的透露而失去影片的可观赏性。相反，越是经典的影片，那些情节越是反复被后世致敬。因此，作者通过特定情节作影评切入，是一个很实用的写作方法。此外，活用我国古代文学评论中常见的"知人论世"有时也有奇效。

文似看山不喜平，当代人阅片量远大于从前，在"只把惊奇当寻常"时，如果依然有什么段落能让人感到惊异、感慨、难忘，那也许就是你影评写作的现成角度了。

下文中我选了三部故事片和一部纪录片的影评作为本节例子。《双旗镇刀客》的写作是由于那时何平导演故去，《大众电影》杂志希望通过一篇影评来纪念这位导演。睹物思人是十分具有中国特色的情绪，我也正是用这样的方式构思这篇影评的。《纽约的一个下雨天》虽然也是从作者入手，但是因为联想到当时读过的《格调》和《恶俗》，因此这篇影评成了那段时间阅读、观影的记录随笔。此外，《弗兰克》和《巴赞的电影》虽然一个是故事片，一个是纪录片，但是因为它们的表现形式特别，而那些年我正好在研究西方艺术历史，所以影评的写作中不自觉地融合了当时自己对"有意味的形式"和"中世纪艺术历史"的自身感悟……

这些写法显然与电影论文没有关系，但它们依然是影评——尽管对最初的两篇，我甚至怀疑过这是不是算影评呢？但是当获得一些比赛、媒体的认可后，作者的信心就会被慢慢建立起来——个人所要做的就是持续摄入，保持输出。

[例文]

《双旗镇刀客》：晋人秦腔　余音绕梁

何平导演离世的消息让人痛惜。在我国传统文化里，对开辟新局面者往往尊为"祖"——这个字对年轻的电影艺术来说略重，但若依此为逻辑，何平导演毫无疑问地，已经将自己和他著名的《双旗镇刀客》写进了中国电影史，成为亮眼的一笔。

和《双旗镇刀客》结缘很晚——2022 年"大上海保卫战"的日子里，电影里的风景，成了精神放风的"远方"。想来有趣，青年节与一个青年刀客在影片里相遇，然后就和所有在之前看过这部电影的观众一样，成为又一个对那片荒漠念念不忘的人，电影的感染力恰在于此。

这部电影被外界誉为"中国首部西部电影""中国西部电影开山之作"云云，以"首部"示意其好，然而，电影历史上"首部"（时间上的第一）与"最佳"（品质上的优秀）之间，没有必然的关联——在科技领域，两者有一点关联：自 1570 年英国的星法庭里，知识产权意识开始兴起，"争先恐后"成为西方科学家、发明家的习惯。但文艺领域，"第一"虽然具有时间上的先发优势，但也只说明时间顺序。电影诞生早期，受限于技术条件，有"第一"之称的电影往往并不完善。就好像人们对于电影史上第一部公映的电影《火车进站》的探讨更多止步于学术文献价值。

随着技术的发展和电影视听语言的逐步成熟，更容易出现

优秀电影，但相应地，具有"开创"特征的领域越来越小，东西通行的"首创"更是几乎绝迹，偶尔留下一些"东风西渐"或者"西风东渐"的空隙，待有缘人填补——前者如融入东方禅学思想的科幻电影《黑客帝国》首创了虚拟世界的概念，后者如融入美式西部片特色的武侠电影《双旗镇刀客》，外界称为"中国首部西部电影"。

不过，真的是"西部电影"这样吗？至少何平导演曾在文章中阐述过他的创作思考："创作前就有人善意提醒过我影片里的荒蛮特性是否类同于美国西部片中的荒蛮，和对美国西部片的模仿……任何一种模仿实际上都是一种对于经验的复制，不能体现出艺术的真正精神创造。"于是我们看到了一部何导在34岁时导演的、有着西部片元素却是完全只可能在中国发生的电影。能做出这样融汇东西又植根于中国大地的创作，不得不"知人论世"一番。

晋人与秦腔

何平导演 1957 年出生于山西太原，他是一个典型的晋人，其父何文今是 20 世纪 20 年代山西戏剧运动的主导者，其母袁月华是中国第一部故事片《桥》中唯一一名女性。作为与张艺谋、陈凯歌、李少红等"78 届导演"同届的中国第五代导演，何导自北京电影学院学习时就开始从事电影工作。在担任故事片《竹》的摄制组场记后，他被西安电影制片厂厂长吴天明挖掘，在历史片《东陵大盗》的摄制组中担任副导演。1987 年，

何平导演再次被"第五代伯乐"吴天明推荐为故事片《我们是世界》的联合导演。1988 年，他借由西影厂出品的《川岛芳子》，真正开启了属于自己的导演生涯①。

历史上留下了"秦晋之好"的成语记录两国邻近结为姻亲的往事，晋国相当于如今山西等地，而秦国自秦惠文王开始将甘肃固原收入囊中，银川等地也在秦始皇时纳入天下版图。但地理上相近的两地，文化上有北方旷达的共性，但也有邻近中原与靠近番邦的地区差异，先秦我们回不去，但是可以从他们古老的戏曲里感受些许遗风：晋剧旋律婉转流畅、曲调优美、圆润亲切；秦腔宽音大嗓，直起直落，浑厚深沉、悲壮高昂、慷慨激越。这恰像何平导演的《双旗镇刀客》——主基调带着秦文化里的高亢悲凉，但麻木如镇民、残忍如土匪，又都有晋文化里婉转亲切的一面（比如导演特意设计了土匪为兄弟报仇前，脸上挂着一粒大泪珠的特写）。

在那座荒凉孤独的小镇，从那部风格独特的影片中，传来一声晋人秦腔，余音绕梁。

想象与真实

真实的地图上没有"双旗镇"，这是一座电影导演想象里的小镇。但那些被摄入镜头的画面，分明在说：我们的土地上，

① 资料来自"文博山西"公众号 2023 年 1 月 11 日推文《痛惜！山西籍著名导演何平病逝，曾指导〈双旗镇刀客〉、〈天地英雄〉……》。

有这样一个地方，甚至那些村民，似乎也是存在着的。那么这个小镇到底在哪里呢？如果在网络上查询《双旗镇刀客》地点，"宁夏镇北堡西部影城"的回答很主流，能够流传的原因可能是这里诞生过其他优秀的电影，并且何平导演在他一篇题为《在荒漠中创造〈双旗镇刀客〉》里提到了一个"坐落在古丝绸之路上"的小镇，旋即，他展开了对于小镇文化意义的感叹"它有着曾经繁荣过的痕迹。随着历史上海洋丝路的开辟，中国的西部由繁荣转为衰败"。而实景地点却还像"太虚幻境"一样，种在脑海之中。

2021 年《兰州晨报》上的一篇游记才揭开了这个拍摄地神秘的面纱，那个广袤、肃杀的外景来自甘肃张掖市高台县城西南 20 公里处的骆驼城。

至于影片里叫"双旗镇"的地方实则是骆驼城遗址向西 8 公里处的许三湾古城——据说当年《双旗镇刀客》外景组来到许三湾古城后，看到它四面围墙，距城东北角外 50 米，有一座烽火台，保存完好，大喜过望。

成语的"无中生有"略带贬义，但恰是"双旗镇"创造过程的精辟总结。许三湾古城就是这个"无"：堪景时，古城内空无一物。剧组便在这空无一物的古城里，搭出了一个粗粝、贫瘠、荒蛮的边陲小镇①。

① 《从骆驼城到许三湾，探寻〈双旗镇刀客〉外景地》，《兰州晨报》，2021 年 1 月 20 日。

除了凭空搭建出的"双旗镇",本片的创作又何尝不是"无中生有"？何平导演曾这样介绍他在 20 世纪 90 年代早期前后两部电影的创作：在《川岛芳子》时，我所获得的经验是一次压缩的努力——即影片将诸多的历史事件与人物压缩在标准的放映时间之中。而《双旗镇刀客》中面临的则是将一个简单的事件拓展成一部标准长度影片的努力。"……这完全是另外一种尝试，需要我和我的创作集体发挥出非凡的想象力，并得到相应的表现手段。无论是创作方面还是技术方面，都要与我们最初的选择同步，一点一滴地将这部影片积累起来，实现我们的梦想。"

当今社会"你的梦想是什么"不再是一个人向内心探索的"话头"，而成为综艺套路，华丽的表达套路背后往往指向"出名"。缺乏了真诚的发心，"梦想"一词也沦为语言通胀的牺牲品。王国维曾在《人间词话》中对"游词""鄙词""淫词"以《古诗十九首》中"昔为倡家女，今为荡子妇。荡子行不归，空床难独守"为例，评价道："无视为淫词、鄙词者，以其真也。"这种"真"的追求与延续，在《双旗镇刀客》里，何导是这么做的：所有的演员需要住在电影里的"家"中，鸡、狗、羊、马、骆驼养在取景地中——双旗镇来自"无"，价值观存在于"有"，故事来自"虚"，人物来自"实"，有无之间，虚实相生。

如果非要用西方电影叙事方法论里经典的"三幕式"，削足适履地套用在这部电影的创作结构上，也许会"血肉模糊"，毕

竟导演清晰地表达过他的创作依据的是中国民间传奇里的起承转合，是以中国老百姓听民间故事时喜爱的时间做线索，结构并不花哨。甚至是依循中国传统老百姓"习惯于在故事中悟道，在故事中寄托情怀，在故事中得到生活中不曾有过的体验"，将一番中国人的道理装进这个素简的电影里——可能在中国人的概念里，最好的料器不需要繁复的雕工，最好的食材不需要复杂的烹饪，因为我们相信"大道至简"。

双旗镇与双塔寺

《双旗镇刀客》里藏着的"道"，窃以为落在题目中的"双旗镇"上——尽管中国文化中，"刀"与"剑"背后的人物形象、性格大相径庭，"客"更带着"人生天地间，忽如远行客"的红尘过客意味，但细细解读自有一番道理。然而"刀客"终究是实相，佛家云："凡所有相，皆是虚妄。"那么，并不存在的"双旗镇"则承载了"道"。

影片中，"双旗镇"得名于城中竖着的两根高耸的旗杆。这很难不让人联想到位于山西省太原市城区东南方的三晋名刹

太原市徽

"双塔寺"。寺庙本名"永祚寺"，在没有高层建筑的古代，人们出入太原，双塔首先映入眼帘。因此，自建成伊始，双塔就成为太原的地标，而"凌霄双塔"遂成为太原八景之一，久负盛名。值得一提的是，1985年全国第一枚市徽来自太原，其

设计中就有双塔造型及一个"并"字，取太原古称"并州"之意。

"并"字可以组成"并行"，可以是"并进"，有趣的是，虽然"并"字可以有"同向比肩"的意思，但因为亦有"递进、转折"的意思，因此会出现"并且""并非"等词。并肩而立的"双塔寺"就是后者的物质载体。尽管历史上许多文人雅士以为这两座形同孪生的姊妹塔同时创于世，然而"并非如此"。

一座是创建于先的"文峰塔"，一座是继建于后的"舍利塔"。双塔不仅非同时所建，而且属性也完全不同："文峰塔"，是"起自堪与家言"的风水塔，即封建社会地方士绅为补辅该地的地形缺陷，振兴地区文化的一种带有迷信色彩的标志性、欣赏性建筑。它的造型虽然取于佛教的浮屠，但与佛的教义和佛门没有丝毫的关系。而"舍利塔"则是佛门的圣物，奉供佛舍利子、藏佛经，是受佛门弟子瞻仰、顶礼膜拜的宗教建筑——"凌霄汉塔"恰是无言阐释"近在咫尺，如判云泥"道理的晋阳名胜，想来出生于斯的何平导演稔熟此典。

因此，如果用"双塔寺"来解读"双旗镇"，影片西部片外貌下是一副正宗的中华骨骼——少女的父亲与刀客是老与少，刀客与少女是乾与坤，刀客与山贼是正与邪，刀客与村民是勇与怯，刀客与假侠客是诚与谎，村民与山贼是善与恶，漫不可考的年代村庄与一个半小时的影像故事是幻与真……他们之间就像是代表着"俗世"与"世外"的双塔，成为导演潜意识的外化。而几组人物被爱与恨的情感裹挟，像太极鱼一样，在这

个粗粝、彪悍、野性的西北小镇里相生相克。

"西北赋予了我许多难以忘却的感受与思考，这也决定了我选材时的偏爱。因此，《双旗镇刀客》的出现，首先是因为有了那片土地，然后是对那片土地的热爱与思索[①]。（我）为那里的天空流云着迷；为沙丘上的光影变化发呆，为一堆堆骆驼草的坚强生命力感叹，为干涸的土地吸吮黄河之水的那股力量震惊；为狂风过后流沙压倒房屋愕然；为美丽的田野被沙漠一寸寸吞食而惋惜，为要在大漠中抢出粮食的精神而兴奋，又为荒凉昂首阔地东进感到无奈与悲哀。"

影片拍完后，"双旗镇"的造景没有保留，就像它空荡荡第一次呈现在剧组工作人员眼前时一样，就像它的本体与其他类似古道繁盛过又归于荒芜的历史经历一样，就像创造了这部影片的导演如今也不再存在一样。但，影片所蕴含的"道"就像导演所深藏的"情"一样，留在影片，留在纸面，供后世不断品味、回望……

[例文]

《纽约的一个下雨天》：伍迪·艾伦的格调与恶俗

这世上似乎没人逃离得了被这个小老头审视。

① 资料来自"文博山西"公众号 2023 年 1 月 11 日推文《痛惜！山西籍著名导演何平病逝，曾指导〈双旗镇刀客〉、〈天地英雄〉……》。

在"性侵案"还没公断前①，86 岁的伍迪·艾伦算是美国作者电影某种意义上的"硕果仅存"。若将他称为"知识分子"，怕是会被这个小老头碎碎念叨叨很久，然而伍迪·艾伦近些年描绘众多城市、犹如一封封情书的影片，无不浸染着自己的知识分子趣味：阅读量大、阅片量大、批判精神十足。

最新作品《纽约的一个下雨天》，仿若对于比他年长 11 岁的宾夕法尼亚大学文学教授、著名文化批评家保罗·福塞尔两部著名作品的视觉演绎：提莫西·查拉梅（甜茶）饰演的"盖茨比"呼应着"格调"，而童星出身的艾丽·范宁饰演的"阿什利"则呼应"恶俗"。

整部影片中，那个在柔和光下犹如雷诺阿笔下女郎一样美貌的金发女孩的一切，都像是行走的《恶俗》目录——恶俗银行的家世、写作恶俗报纸、与恶俗电影导演团队谈论恶俗话题，高潮戏发生在阿什利穿着内衣仓皇从二楼逃到屋外以躲避恶俗演员正牌女友的"捉奸"。作为自诩拥有知识、文化的导演，伍迪·艾伦对于拥有金钱、色相乃至名望者的嘲讽贯彻始终。

在这样的对比下，盖茨比作为"格调"代言人，伍迪对他难道就是十足的褒扬吗？狐狸般狡猾的导演自然并没有这个打算。因此，哪怕他有举重若轻的贵族气息、轻松赢下许多钱的"欧皇"运气，却随着"与有情人一同游览纽约"的计划破

① 本文发表于 2021 年。

灭，"格调"彻底失败。表面似乎是被"恶俗"力量破坏，实际上，又何尝不是因为他对于人与事的认识有限，或者说选择女友的"格调"本身也并不高——别忘了保罗·福塞尔撰写《格调》的时候也并非为了褒扬，而是为了批评与讽刺。值得一提的是，《格调》的出版反响让他始料未及：它竟意外成了美国中上层社会的一种行为指导。

就好像保罗·福塞尔的两本书都是在批评，批评中上层社会、批评大众社会；伍迪·艾伦这部电影同样在批评：追求名利场的女友和无病呻吟的电影人、追求名牌手提包与华服的母亲、追求表面幸福的朋友……那个"盖茨比"似乎是"了不起"的，因为他的无所事事、无欲无求，却也因为他的"盲目"，当他向他人描述自己女友如何完美的同时，女友却向其他人吐槽他是一个怎样"不合时宜"的人。影片里，没有人逃离得了被这个小老头审视：追求文化、艺术、电影也一样被犀利地吐槽，谁又比谁好一点呢？不同世界的人彼此无法兼容的事实在影片里惟妙惟肖地表现，让人忍俊不禁，又让人心下一寒：谁人背后无人说，谁人背后不说人——古今皆然。

有意思的是，导演塑造了这么一个自己形象投射的男孩：他英俊、出身优渥、天资聪颖，可以毫不费力完成学业目标，甚至还拥有十足的好运——多少让人想到《红楼梦》中的混世魔王宝玉兄弟。不同的是，盖茨比终究不是宝玉，母子之间的一段对话，解释了为什么这位母亲长期以来追求各种品位与华贵感：一个风尘出身的母亲，为了弥补从前的缺失。这既可以

视为对目前美国上流社会的某种戏谑，也可以看作他从某种角度解释了他自己：如何从一个贫穷的犹太人家庭出身，成为一名对文化稔熟的电影人。

不过也许因为老先生毕竟是年纪大了，存了些偏爱，最后，还是让追求精神的那对小青年得到了一个比较好的结果：雨中梦幻般的浪漫——既然都是要别人批评的，被不懂的人批评，不如与懂的人厮守。

[例文]

《弗兰兹》：有意味的形式

在影片还是一部新电影的时候，我就关注到过那张黑白的海报。现在回想起来，导演真是个妙人。所有的故事归结起来就是落花有意流水无情，就是德国姑娘的含情双目遇到了法国公子安之若素。仿如"一战罗朱"，只是在这个故事里一方脱离了家国桎梏，而另一方临阵滑脚，以至于观众似乎连怀着惆怅的心情似乎都不太适合——不由让人想起影片中，两人第一次共同在春天的墓地，聆听风穿过树叶沙沙作响的场景：风挠着树叶又离开，婆娑的林间发出像叹息，又像是不经意的某种不具有意义的声音。

色彩的控制

这个故事的优美精致，像法国人留给世界的一贯印象一

样。二十世纪"一战"结束，即将进入咆哮的二十年代，考究的时装即便没有色彩，我们也能从款式到饰品看到两国的着装风格差异，更不用提风貌迥异的德国小镇与巴黎市景。

除了战壕，影片大部分时间给人的感受是美的，然而观众很难不注意到在几乎通篇黑白的画面中，不时出现的彩色片段。这些片段里，有后来发现是编造的情节，比如同游卢浮，又比如共同练琴；也有真实发生的经历，比如游泳后栖在湖边，或者是室内拉肖邦的夜曲……英国形式主义美学家克莱夫·贝尔在其著作《艺术》中提出"有意味的形式（significant form）"这一概念。具体到《弗兰兹》影片里，会感受到导演有意识地通过控制色彩纯度的形式来表达意味——在导演的眼睛里，"美好"具象为高纯度的鲜艳形式，其他则始终带着低纯度的灰调——这也解释了为什么当阿德里安作为"弗兰兹好友"形象出现，独自演奏小提琴直到安娜的钢琴加入，室内的色彩还是彩色的，而当安娜来到阿德里安的城堡两人再次合奏时，一片阴沉。

《弗兰兹》的形式美不仅表现在最容易观察到的显性色彩上，对于用叙述勾勒弗兰兹其人的方式也很容易让人察觉。在影史里那些伟大的作品中，《公民凯恩》是每人说一个真故事拼出了主角其人，《罗生门》则是每人说了一个不那么真的故事拼出故事，《弗兰兹》在叙事结构上虽没有将分别叙述贯穿始终，但前半段十分有趣的是用一半真一半假的故事勾勒了死者其人。杀死他的法国士兵因为愈听真故事，愈认识这个一面之缘

的人，而愈加痛苦；而承受丧子之痛的德国父母，却因为半个假故事，而活在另一个版本的幻想中，得到宽慰——行文至此，不免喟叹，世人皆言"元宇宙"，语言或者个人的想象，像是个宇宙，在那些版本里，故事也许迥然不同，又有哪个算更好呢？

这对死去独子的德国父母在自己的世界里，接受了儿子的离开，甚至愿意鼓励这个如自己女儿一样的女孩去敌对国找寻属于自己的幸福，追求自己所爱。当家国仇都有被消解的可能，当德国姑娘千里迢迢历经艰难，最终找到法国音乐家的时候——谁说只要有爱，就一定会永远幸福地生活在一起呢？如果一个不那么爱，这个故事就是现在的结局——色彩学知识告诉我们，"彩色"不仅在于色相，明度，也在于是否一方加入了灰。如果是，那么最终不过是：彩色过，但终究归于灰色。

善意谎言的正名

故事的开头从法国青年谎称是死去弗兰兹的朋友开始，到最后，以安娜写信谎称和每天在巴黎听阿德里安演出的谎言告终，潜伏着大大小小许多谎言，甚至弗兰兹的墓也是个"谎言"——这个墓地里没有尸身，"他们把弗兰兹埋在了当地"。在流畅的叙事与一连串的谎言之后，影片奇妙地让影片中的安娜最后得到了与作为观众的我们相同的信息，而让德国老夫妇、阿德里安都有对于这个故事各自的版本。

本片中，谎言如此重要。以至于我手边没有《说文》，便翻

开《古汉语常用字典》想找"谎"的来由。虽没找到，却发现了"荒"，至唐时，有了"远"的意思。这样来看"谎"字，就有了"所说远与实际不同"的意味。无独有偶，法语的"骗人"一词"mentir"从字形上可以看作"m'en tir（er）"，"把自己发射出去"。也是"远"不同于"实"。暗暗点头：中法两个相隔8 000多公里的国家，不仅对于"谎"的理解大同小异，对于谎言的态度也有相视一笑的默契感——大概略微年长些的文化，不会太执着于非黑即白的逻辑，而是相信灰色的存在，有自己的意义。

怅然若失也好，无可奈何也好，两害相权取其轻的常理，在这部复古情调浓郁的影片里"还魂"让人感到温馨——毕竟，在如今这个时代，"善意的谎言"几乎与"毒鸡汤"画上等号。当安娜拿着阿德里安写来的信文不对题地"翻译"时，当两位老人最后读到安娜从巴黎写来的"美好生活"时，略微有些同理心的观众恐怕都会对这样一种谎言，能给垂暮老夫妇带来宽慰，而感到些许安心。毕竟，上一次被这样善意的谎言感动，还是在茨威格的短篇小说《看不见的收藏》里，老收藏家打开画夹的一刹那，是不言自明的震撼。

一改热爱故弄玄虚、"让观众自己去思考"的当代艺术电影"传统"，欧容导演借神父之口表达了他的观点：告知了真相又怎样呢？除了增加两个痛苦的老人之外于事无补（大意）。这句话，正体现了历史虽也不长，但终究也有千余年历史文明的欧洲能说出的智慧之言——世间不尽然都是黑白分明，满眼的灰

色地带，很难脱离实际情况简单地区分对错。

或者说，黑白分明，放在影片里，爱不能，就连谎言也不能。因此，影片里的语言会言不由衷，连姓名都会张冠李戴。火车站最后的诀别，传到德国的版本成了两人秤不离砣，果真"凡所有相，皆是虚妄。"

艺术的形式与艺术本身

难道影片就是赞颂了"虚无"？倒也不尽然——撇开那些纠缠，在音乐、画作、诗歌、自然……这些亘古以来让人们觉得幸福快乐的元素，在影片里依旧牢牢地象征着"真善美"，引人赞颂，惹人遐想。但也仅限于那些作品，至于喜欢甚至擅长他们的人是否也同样象征"真善美"，在影片里，还真不是一个一锤定音的结论。须知在人物的构建上，导演设置了一法一德两个年龄几乎相同的年轻人。他们一个生活在郊外城堡，战前在巴黎音乐厅工作，出生在熟稔卢浮名作的法国富贵家庭；一个是出生在激进派德国人家中，热爱诗歌音乐和大自然，走上战场甚至不曾携带子弹的德国中产子弟。

所以，擅长艺术形式的人是不是会更仁慈？就像影片的人物对于彼此不同的了解，这个问题由导演提出，答案散落在观众的心里。

但对于艺术本身，导演显然没有犹豫。犹记得影片里画面第一次彩起来，是在阿德里安为德国老夫妇演奏肖邦遗作《升 c 小调夜曲第 20 号作品》（离开波兰时创作的最后一首，于其死

后正式发表，故作"遗作"），评论家所谓"有意味的形式"在这里不禁让人觉得导演选曲形式背后的意味之妙——肖邦是在巴黎病逝的，弗兰兹也是在那里死去，并和肖邦相似埋藏在异国；至于音乐家肖邦与文学家乔治桑的恋爱的悲剧又是不是擅长音乐的阿德里安与热爱诗歌的安娜分道扬镳的前兆呢？……王国维说"一切景语皆情语"，让影片言简意丰离不开前文提到的那些"构件"。

仍以肖邦夜曲这段为例，影片仅仅通过这么一幕音乐演奏，便优美从容地传递了一些耐人寻味的联想，如春风入林似有若无，恰似本地经典在一代代间流传时，留下的文化韵味。镶嵌在整部影片里的细节，让影片洋溢着浓浓的欧洲文人的"经典"趣味，让人恍然间联想到春秋大夫们用《诗经》交谈的雅语。

这些联想，在缓慢节奏与夜色里发酵，实不啻为观摩《弗兰兹》带来的、难能可贵的审美体验……

[例文]

废墟中的鲜花——浅析《巴赞的电影》题材

安德烈·巴赞，电影史上绕不开的名字，1918 年诞生于法国西部城市昂热，1958 年与世长辞。同年，法国新浪潮开始涌动，虽然他并没有亲身参与，但却被称为"法国新浪潮之父"。

《电影手册》第 100 期曾刊登过他留下的一部剧本，这是他

生前未完成的电影计划。加拿大电影人皮埃尔·赫伯特决定以巴赞的笔记还有这部剧本为素材将它完成，便有了今天这部令人惊叹的纪录片《巴赞的电影》。

如果按照西方艺术史将绘画分为古典主义，现代主义与后现代主义。那眼前这部《巴赞的电影》无疑属于后现代主义。他脱离了运用影像讲故事、讲情节，融入曼妙的线条、呓语似的旁白、拼贴般的画面，照片、文字、影像层层叠叠，就像一幅抽象的当代艺术作品。这种创新，不啻为纪念"法国新浪潮之父"巴赞百年诞辰的最佳形式。

影片静谧、优雅，散发着妙不可言的浪漫气息——这并不是说镜头里诉说的故事也不是说演员——严格来说，甚至无法找到所谓的"主角"，如果一定要说，那可能就是散落在法国濒大西洋沿岸的中世纪废墟和将视线望向它们的巴赞的笔记。

电影艺术里的"法国新浪潮"颇似绘画史上的"意大利文艺复兴"。如果说乔托是意大利人，而意大利有振兴绘画的使命，那么卢米埃尔兄弟是法国人，因此法国有振兴电影的使命——这样说似乎像宿命，但历史偏就如此巧合。

人在痛苦的时候，会本能地寻找母亲。人在遇到困惑的时候，会本能地回望历史。这仿佛是西方的传统——文艺复兴所处的时代，是刚刚历经千年中世纪与可怕的世纪鼠疫后，人类重生的历史阶段，新浪潮亦相仿："二战"留下满目疮痍的欧洲大陆与人口骤减，人们迷失在左右之间。区别是，文艺复兴将眼光追寻到古希腊罗马时代，而新浪潮发端的前夕，巴赞在剧

本里回望向中世纪，这个题材不禁让人对于这位伟大的电影评论家敏锐的触觉肃然起敬。

文艺复兴，并非由一个闹钟将所有艺术家的思维全都闹醒，开始整齐划一的新风格创作。艺术家在历经中世纪，历经虔诚信仰上帝，却发现上帝无法救赎世人于灾难，并最终获得了如火种般的印刷术后，从经典里找到了人性的光辉。漫长的中世纪如精神蛰伏的温床，孕育着文艺复兴所需要的能量。

苏洵《辨奸论》开篇说："事有必至，理有固然。惟天下之静者，乃能见微而知著。"苏洵所说的是"知人"，但对于外部环境的认知同样离不开一个"见微知著"。"春江水暖鸭先知"，巴赞就像这样一只游来游去的鸭子，敏锐地感觉到将暖之水。

按言必及希腊的一般风格，新浪潮之父的首个剧本，似乎关注古希腊古罗马的遗迹更"传统"，然而，巴赞的剧本极有洞见地将视线回望到11—13世纪的中世纪教堂。一端连接灿烂的古希腊古罗马文明，一端连接瑰丽的文艺复兴的是黑暗的中世纪。人的精神被教会控制。即便如此，那些细腻的山墙檐角上的形象，从拱券到肋券的演进，一切变革都在蓄力之中，这幕大戏的导演，是时光。

影片里有这样一句话：意大利语有两个词形容废墟，一个是经历时光冲刷自然形成的废墟，一种是人为造成的废墟。巴赞所处的时代，他的世界满是人为造成的废墟。而他要做的，是在废墟里寻找某种力量，某种时光的能量。

这种能量，看来巴赞认为藏在了中世纪的教堂里。从 10 世纪开始，"教会掀起了一股对圣人遗物崇拜的'朝圣热潮'，信徒们纷纷踏上了前往圣地意大利罗马，西班牙圣地亚哥和西亚耶路撒冷的朝圣之路。在这样的朝圣热情下，再次推动了建设教堂的热潮"。（《人性与神性：西方美术的历程》，2012）巴赞回溯的中心在法国西海岸的圣朗日地区，地区的偏远让那些遗迹保留完好，其中蕴含着众人从狂热到熟视无睹的变化，充满了戏剧感。

这一路散落的教堂是几百年前这片土地上的人一路行进的步伐，这条朝圣之路穿越大陆也穿越时光。人们走过 10 世纪、11 世纪、12 世纪、13 世纪，风格从罗曼走向哥特，城邦间的混战，教会的赎罪券，当时的滚滚狼烟，如今看起来，是斑驳的教堂里，挂着风干的腊肠肉。是小岗上，休憩的奶牛身后的背景。

巴赞在对中世纪凝视时，不知是否会联想到人类通过自己的智慧，从古罗马的巴西利卡里寻找到建造教堂的原型？又是否会联想到宗教意义上的"审判"与"救赎"到世俗发现教会的秘密而派生出新的宗教的整个过程？哪怕在混沌笼罩的时代，人类依然会在某个阶段迸发出某种形式的自觉，一如他一心想推动的某种变革，最终融入了时代的潮流成了后世的日常。

英国地理学家、地缘政治学家、教育家詹姆斯·费尔格里夫在他的名作《地理与世界霸权》里对于能量写过这样一段

话："不管它是一列火车、一家企业、一座城镇，或是兰开夏郡的棉花产业，还是大英帝国，物体越庞大，它的动量也越大。"

　　巴赞积蓄着能量，渴望推动又一次自发的艺术变革，他回望向中世纪也是必然——虽然他自己没有看到，但正是他不断用自己的力量推动，让法国电影在"二战"的废墟里开出璀璨的花。

作品名：真幻间

伍思 视角·看完一部电影但写不出影评怎么办?

上海市第四届学生电影节影视
骨干培训班活动日程

细想起来,自己与影评的缘分竟可以回溯到21世纪初:正在我手边躺着的是一张印制于2000年的"上海市第四届学生电影节影视骨干培训班活动日程"。尽管在我的记忆里,这个培训班给我留下的印象实在是太浅,也许仅有一张照片为证,然而如今看着这张纸,些许童年的记忆才对上了号——我记得听过一次著名配音演员丁建华老师的讲

8. 请各区县务必在 7 月 17 日前能自行安排一次以"怎样写好影评文章"为内容的辅导活动，形式不拘，如"开座谈会"、"土辅导课"，讨论影片，交流观感等均可，以便更好地启发和帮助学员写好影评文章。时间、地点自定。

注：在整个活动期间，应特别强调：**注重安全，加强纪律。**

培训班班报 2000 年 7 月 11 日

【电影简介】

美国彩色遮幅式故事片
天 理 难 容
内 容 提 要

疾恶如仇的年轻女检查官吉娜继承父业，将黑帮头目桂默送进监狱，并因此成为黑帮团伙的眼中钉。桂默的同党赫泽几次派出杀手，欲将吉娜置于死地。而吉娜的上司迪哈为了谋求自己的私利，也令手下诺顿调查吉娜的行踪，无形中成为赫泽的帮凶。吉娜在义父莫罗因检查官的帮助下，屡次从歹徒手中逃脱，而她的同伴们却相继惨遭杀害。面对同类遭受的重创，诺顿难以承受心理压力，遂向莫罗因道出真相。正直的莫罗因怒火中烧，决心除暴安良，向黑帮和权欲者讨回公道……

编　剧：托·斯考特　汤·尼斯加德　杰·尼斯加德　导　演：杰·尼斯加德
主要演员：查·德宁　特·尼达姆　约·威廉斯　杰·贝鲁西　托·普拉纳　汉·西尔瓦
译制导演：严崇德　配音演员：丁建华　沈晓谦　程玉珠　刘　凤　姜玉玲　王贞兵

八一、永乐彩色遮幅式故事片
永 远 十 九 岁
内 容 提 要

影片以独特的视角，讲述了一个小战士在乘坐长途汽车返家途中所发生的故事。通过对车厢内不同性格的乘客的描写，折射出社会各层面的不同风貌，展示了当代军人的风采，表现了对人类美好品德和崇高情操的呼唤。影片故事扣人心弦，生活气息浓厚，人物形象栩栩如生，是一部当代军人题材的优秀作品。

日程内页

座，原是这样的一次培训中的邂逅。

瞧，这便是我们留下记录的意义：记忆会随着时光淡化，而留在纸上的文字却提醒着人们曾经发生过的小事。写影评就是这样一件事情，把一次短暂的"梦境"留在文字里，长期封存起来，以抵御时间的侵蚀。

从 2018 年到 2020 年，我有幸连续 3 年得了上海国际电影节的影评奖。此前的大学时期，我就尝试过影评写作投稿，无奈屡投不中。如今回想这一路，很显著的变化就是随着阅片增多，带来写作的从容。

上海国际电影节（Shanghai International Film Festival，SIFF）是中国第一个也是目前中国唯一获国际电影制片人协会认可的国际 A 类电影节，位列全球 15 个国际 A 类电影节。1993 年首次举办，每两年一届，从第 5 届（2001）起改为每年举办一届。与电影节相伴而生的还有"电影中的真善美"影评征文比赛。

2001 年来每年一度的电影盛会上，集中放映的几百部影片佳片云集。记得最初参赛，仅仅仗着自己看似还算流畅的文笔，结果自然是颗粒无收。其中的问题并不是辞藻句式，或是影片选择——但凡能进入电影节公开放映的，自然没有这层问题。在如今的自己看来，那时的自己全然只靠得奖的幻想，所写的也就无非是一篇希望得奖的作文了。大家都爱电影，都爱写作，为何花落你家呢？

而真正让我想要提起笔写影评，不为得奖或者稿费，仅仅因为我在观影后如果不写下来就感觉辗转反侧的是一部阿根廷电影《谜一样的双眼》。那是我第一年策划 IFD ® 活动的第一场。

组织过活动的读者都会知道，哪怕再熟悉流程，作为主办方，依然无法像一个观众一样完整观影。也因此，我并没有机会在第一时间看完当时由阿根廷领馆推荐的影片《谜一样的双眼》（2010）。活动后，所有与我交流的观众都表达了他们受到巨大冲击的感受，让我决定在家认真看一遍——我也受到了意料之中的震撼。

记得那天晚上，我以那个打字机上缺失的 A 为主线，写完

了第一篇仅仅因为想记录下自己观摩时起伏心情而写的影评，虽然没有在任何地方发表，迄今，文章也只是安静地躺在我的电脑里，然而此后，我就好像打开了新世界的大门。写影评对我而言，成了一件可以得到快乐的事情——写作令人快乐的说法，据说有一些科学来源，并形成了类似"写作疗愈"的方法。与我同一天生日的海明威，其家族传说都有严重的精神疾病，海明威愣是靠写作将自己的死期大大延后。

写作是否真的对所有人都有疗愈作用，我无法回答。但个人经验是：写作是一个可以让"话痨"不受打断地、任思绪信马由缰自由自在驰骋的方法。在这个高速、时刻被打断，时刻需要注意他人反应来调整自己行为的紧张时代，心情似乎可以由此得到久违的放松。

所以当听到六十多岁的傅东在讲座上说他以每周两篇的速度写作的时候，我能够理解他的快乐，但真相又很残酷，普通人往往没有那么多时间观影并撰写评论——上文说在中国并不存在"影评人"这种职业，其实法国也一样，傅东在法国主要通过自己的教职、版税等多方面的收入为生，至于影评写作似乎全世界都一样，若不是出于真爱，怎么解释这种行为呢——在这一点上，全世界的影评人似乎都差不多！

也正因为这个原因，如果你正在因为看完一部电影而写不出来，想问我怎么办，我的建议听起来并不"自鸡"，但非常诚恳：写不出来就不要写。

如果有人收了电影发行的宣传推广费用，那么其实由此所

撰写的并不是影评，而是推广软文——也就是说这种"写不出该怎么办"的苦恼是不存在的。因为这种撰写的本质是工作。哪有收了钱不办事的道理呢？

如果有人因为要发学术期刊而写，那么所撰写的也不是影评，而是学术研究论文，则这种苦恼还是不存在的，因为这种撰写的本质是学习（或工作）。为了自己的学位或者职称而付出努力，这些努力会化为其他形式回报给你，那么过程中的痛苦本就是天经地义。

如果有人仅仅因为自己的热情与兴趣，而想留下某部影片对那几个小时的生命所产生影响的纪念，那么这个问题就是一个假问题——这名作者会有各种角度开启文本的写作——除非这名作者欺骗了自己的心，以为自己被打动了，所以才苦思冥想，理屈词穷。

这个"写不出"的问题背后，其实是作者希望组织出一篇结构严谨的文章。如果志在于此，那么这个问题就可以拆解为两个层面：（1）电影无法引起作者写作的兴趣；（2）作者不知道如何围绕电影组织一篇文章。

前者说明这部电影并未打动作者，后者说明作者在笔力上有待精进。因此，对一种本就是"用爱发电"的文字体裁，何苦自己为难自己？等待下一部引起自己兴趣的影片再开始写作，才会让自己的这个爱好不是一种负累，而是奖赏、犒劳自己内心的休闲方式——至于影评给作者带来后面的所有附加价值，都是后来的造化，而非存心去求就能求得的。

2019 年 6 月中，一场名为"市民影评写作营"的午间影评活动在上海影城边的咖啡馆连续 6 天不间断开展。作为发起人，我有幸邀请到了上海电影评论学会的多位优秀的影评专家，不少参与的市民都提到"也许我可以去试一试"，而这也正是我一直以来相信的：电影的魅力正是大家都能以此作为话题，交流自己的一部分所思所想，在精神层面互动沟通，增进理解。活动引起了当年组委会的关注，邀请了媒体对首日活动进行了报道。此处，我将刊载于当年电影节官网上的报道摘录于下，主要因为其中的观点与本篇内容可堪互补。

［例文］

影评写作营│想成为影评达人？先要知道这几招！

500 多部中外佳片的密集展映，使得第 22 届上海国际电影节成了广大影迷的观影盛宴和交流平台。2019 年，上海国际电影节再次与上海市民文化节联手，举办"电影中的真善美"市民影评征文活动。上海电影评论学会、长宁区图书馆一起开设了"市民影评写作营"。"写作营"邀请沪上知名影评人上阵，指导观众如何撰写影评，引导和激发观众在观赏电影的同时，发现真善美，传播正能量。

6 月 18 日，为期 5 天的"市民影评写作营"在临近上海影城的幸福集荟书店启动。第一期由上海电影评论学会会员、青年影评人高渐新，带来了一场名为"法国经典电影管窥"的

讲座。

高渐新从电影艺术的起点——高蒙电影放映机谈起，梳理了布列松、梅尔维尔、瓦尔达等多位本届电影节展映影片涉及的法国影人，拉近普通观众与这些影片的距离。"影评没有门槛，所有人都能写，唯一需要开启的，就是对一部影片的感触。"高渐新说，市民影评写作营除了指导观众撰写影评，还可以帮助更多人找到喜欢或者适合观看的影片。

那么，遇到自己喜欢的影片之后，如何才能写出一篇视角新颖、情感真挚的影评呢？高渐新认为，影评不必拘泥于形式和结构。就如法国著名影评人傅东所说的，影评其实是艺术的再创作，是一种私人感情的分享，而写影评的快感就在于分享影片带来的喜悦。"打动自己的，才会打动别人。当你静心去写一篇影评，只要语言通顺、观点清晰，就会感染人。"

一部影片先要感动自己，继而通过影评的方式打动他人，在这个过程中，真诚的写作态度至关重要。对某些以攻击性、批判性来抓人眼球、哗众取宠的影评，高渐新认为绝不可取。"对于电影艺术，或者影评写作的态度，固然可以通过生活化、市井化让文字充满烟火气与可读性，然而另一方面，出于同样对电影人的尊重，影评的写作也应该是真诚的。为了批评而批评、故意找碴的先验式批评，会将影评庸俗化。"

一些现场的听众表示，以前看电影只是一知半解或者看过算数，并不理解或去思考电影的内涵，听了这场讲座后，一方面对法国电影有了更整体的了解，另一方面，也激起了自己开

动脑筋试一试的欲望。他们纷纷说，这样的讲座对提高市民的观影素质大有好处，希望以后能经常举办。

从昨天开始，市民影评写作营连续五天在幸福集荟举办影评人沙龙，每期主题都会贴近电影节展映片单元。接下来四期的内容分别为：锡兰与他的电影世界、希腊电影漫谈、电影短片简史和《是枝裕和：再次从这里开始》新书发布沙龙。

（本报道发布于 2019 年 6 月 19 日，

上海国际电影节官方网站）

作品名：逐光

陆思　实践·写完影评之后
可以做些什么？

在互联网没有这么发达的时候，写完文章，一名文学爱好者一般会选择投稿，试图让自己的文字被更多人看到。当今社会，除了传统媒体，影评人会选择通过自媒体的方式发声，由此将自己的观点与更多人分享。

两种方式各有利弊，且我自己也都浅浅试过，因而将其中的观察记录下来。

曾几何时，如果一个姓名后缀有：影评人（同理如乐评人等），我就会怀揣奇妙的幻想，感觉斯人的生活就是看看电影、写写专栏、挥斥方遒、笑看风云。不过，就像前文所说的，文艺评论并不是职业，所以这种风淡云清的状态，或说明其人是"富贵闲人"，或者就是其他技艺傍身。

文艺评论有过绚丽的高光时刻，然而近些年，评论更像是贴地飞行：庙堂上黄钟大吕的定调与江湖间此起彼伏的间音构

成了我们这个时代"五色令人目盲"的图景。

在这种时代背景下，影评实则对作者自己最有价值。这种价值不仅是私人记忆的载体，也是树立个人品牌的有效助力：

1）作为个人品牌建立的基石

《道德经》说："合抱之木，生于毫末；九层之台，起于累土；千里之行，始于足下。"专栏也好，视频号也好，本质都是有规律的输出更新。以一个影评人的身份输出，在图像版权被升级保护的时代背景下，比拼的就是影评人各自的简介和表述方式。有的人希望运用好新媒体，深度介入当代人心智，有的人希望依托传统媒体，高站位打响个人品牌。这些策略都无可厚非，而背后所需要的是一个影评人持之以恒持续不断地看片写作——就这一点来说，写完这一篇影评之后可以做什么呢？写下一篇。

2）作为个人品牌的产品

建立一个影评人"人设"的，是一篇篇累积起来的文章。当然，新媒体时代，有人靠视频，有人靠音频。万变不离其宗的是影评人观点的持续输出。而当一名影评人有了一定的识别度后，一些特定的围绕影评人的产品需求也会诞生。这时，影评不再仅是作者的私人自留田，更因为其前期观点获得了认可，而具有了传播的价值——就这一点来说，写完影评之后可以做些什么呢？可以让更多的人了解你。

以上两种方式，是事物发展过程的前后两端：作为新人写作的时候，你的影评就是形成你的个人品牌调性的载体。当你

作为一名被认可的影评人继续写作的时候，影评就是你个人品牌的产品了。这些抽象的字句换成大家常在做的事情是：撰写影评，然后向各种媒体、公众号或自己的公号投稿、发布——或者换来心情的愉悦，或者换来媒体的稿费，或者换来大众的流量。

安迪·沃霍尔曾有一个"15分钟定律"的预言，他认为未来社会只要15分钟，就能成为名人或从名人变成普通人。这不免让人想到《左传》中"其兴也勃焉，其亡也忽焉"的道理。本书并没有试图让读者向着成为写出超过10万阅读量的文字的影评作者努力，即便超过10万的存在率很高，但是类似"咪蒙"或者"ayawawa"的写作风格对于个体的伤害很大——因为个体的写作异化为"为达成某种目的"的写作，于是快乐也消失了——如果我们成年后所自主选择的事情，反而让自己的内心受到更多的煎熬，何必呢？

写完影评后，除了可以去做与运营有关的动作，还有一些有意思的选择放在我们的面前，比如更为广义的"以文会友"。

这本书到这里我提了很多次傅东了，因为他对于我形成对影评的看法起到了奠基的作用，可以说我是在他这个基础上或引申发展，或另辟蹊径。但这一切的原点是2018年秋，我在公众号上看到法国著名影评人傅东来沪主持影评工作坊的推文——参加这个工作坊不需要支付学费，所需要的是报名者围绕主讲人出的题目，撰写影评。

粗略地看了他的片单，几乎都是我没有看过的影片。抱着

试试看的心态，我在他指定的片单里，挑选了戈达尔的名作《狂人皮埃罗》。看完后，我只有一个念头，对于这样疯狂又诗意的作品，我只想用唐伯虎的《桃花庵歌》来进行解读——这种疯狂的想法不料有了回响，这也成了我开始审视"什么是影评"的起点。但无论怎么看，这篇影评是很难进入美国式或学院派式作者的法眼的——当然这是个假设，我也很庆幸：在我燃起影评写作热情的路上，有过这样的经历。

而这段经历带给我的，是对影评不断更新的认知和思考：无论是从影片观赏层面，还是电影写作技巧层面。这些将在后文中再做分析，在这里提到这段经历主要是为了回答这一节问题，即：写完影评之后可以做些什么？

同样的经历在 2022 年又一次发生，依然是一次浏览推文的过程中，我看到了由中国文艺评论家协会主办的"首届全国文艺评论新锐力量专题研修班"。如果说上一次是上海地区较高规格的影评培训的话，那么这个培训可以说是全国层面，面向青年文艺评论者最高规格的培训了。而这个的要求则更高了，需要诸多影评作为材料来申请，当然一旦入选可以免费进行为期 7 天的脱产式进修，现场向全国最著名的文艺评论家们学习，同时与身边优秀的各文艺领域的评论者同学成为朋友。

人生是什么？很多人会有自己的看法。鲁迅先生说时间是构成生命的材料。此外，人生也是经历，一段段经历。我们看电影，看的是别人的人生，丰富的是自己的见闻；我们写影评，不仅可以记录自己的经历，从上面两个例子来看，还可以

增加人生阅历。

常言道，无心插柳柳成荫。影评其实无法承诺我们会带来什么改变，但那些意想不到的节点，往往会让我们在漫长的人生旅途上增加许多难忘的经历。

这篇例文作为报名工作坊的投稿，后来自己再看觉得挺冒险的。然而，这种疯狂的尝试——相比于正经又"精英"的美式影评，法国人显然"博爱"得多。另外一篇文字是在一次参与电影为主题的"大师之光"青年编剧高级研习班活动后，从影评人的角度撰写的学习心得。除去法国"新浪潮"那群弄潮儿，"大师之光"的课上，既是影评人也是电影人的徐皓峰老师是一个鲜活的例子，他展现了写影评外的其他可能性……一切听起来很顺理成章且梦幻，实则我们无法探知玄妙的人生会给我们安排怎样的境遇，执念若悬在未知上，只会挠心。破执之法，倒是在那次活动的文化衫左袖上点了出来：写下去。

[例文]

如诗——以《桃花庵歌》解读《狂人皮埃罗》

35 岁的 Jean-Luc Godard 在没有剧本的情况下，拍摄了 *Pierrot le fou*（狂人皮埃罗），松散随意的布局里浪漫迷人与虚无缥缈交相辉映，为导演赢下了人生中第一座金狮。

影片里主角的随心所欲、浪迹天涯其骨子里的无政府主

义，据说一度很难见容于世。又由于他灿若珍宝的美感攫取了一代又一代电影人的心。乃至第 71 届戛纳电影节的海报上，如梦似幻的拥吻成了海报视觉中心，美得穿越了时光，睥睨众生。

这种美感，会令一个东方人，悠悠地想起 500 年前，那声风流书生的喟叹——16 世纪的东方，有这么个江南书生，轻松挥毫留下了一篇风流韵文，恰似《狂人皮埃罗》的东方注脚：

桃 花 庵 歌

明丨唐　寅

桃花坞里桃花庵，桃花庵下桃花仙。

桃花仙人种桃树，又摘桃花换酒钱。

酒醒只在花下坐，酒醉还来花下眠。

半醒半醉日复日，花落花开年复年。

但愿老死花酒间，不愿鞠躬车马前。

车尘马足富者趣，酒盏花枝贫者缘。

若将富贵比贫贱，一在平地一在天。

若将花酒比车马，他得驰驱我得闲。

别人笑我忒风骚，我笑他人看不穿。

不见五陵豪杰墓，无酒无花锄做田。

摄制于 1965 年的影片 *Pierrot le fou*，在进入中国市场的时

候，中文词库里，已然有了对应的那个词——影片的译名，呼之欲出。

从 20 世纪初开始，中文的意象里有这样一个形象——

"凡事总须研究，才会明白。……我翻开历史一查，这历史没有年代，歪歪斜斜的每页上都写着'仁义道德'几个字。我横竖睡不着，仔细看了半夜，才从字缝里看出字来，满本都写着两个字是'吃人'！"这部首发于 1918 年的短篇白话日记体小说——《狂人日记》，同时也作为中国第一部现代白话文小说被载入国人的记忆之中。

皮埃罗这样一个多年后重逢初恋、抛妻弃子、烧钱焚车、浪迹天涯、自杀反悔的角色，除了用白话的"发了疯"，似乎没有一个词能像"狂人"一样，概括到位。10 年前，在看音乐剧《巴黎圣母院》的时候，（卡西莫多）出现一举成为"Le Pape Des Fous"（愚人教皇）的桥段让人把卡西莫多与 fou 的关系对应上了——愚人，又或是被人愚弄的人。以至于一个不太帅气但体格还算整齐、思维有偏差还不太良善的皮埃罗出现的时候，才发现"狂人"之谓，十分贴切。他不太愚，而更多是猖狂。

一面是对于情爱的浪漫投身，一面是对于文学的执着追随。这种近似精神上的猖洁与行为上出轨、纵火等种种肆意妄为的行动构成了同一个人物的不同层次。人物形象在灵与肉形成强烈反差的对比中，显得鲜明而独特，人的个性在没有拘束的镜头前表露无遗。费迪南德的存在也许是无意义的，而观赏的我们，在赞同"封"他为"狂人"的同时，这种视角难道不

也是无意义？

不见五陵豪杰墓，无酒无花锄做田。

剧中人物癫狂又病态，一切被感性操纵，连同戏外不可揣度的导演的拍摄进度，"语不惊人死不休"。但坐在观众席，却又能于剧情生出宏大的宇宙观来——一切仿若循着创世纪以来的某种规则。就好像，一粒植物的种子，终极就是一株长成的植物，结出果实。

是一条生命，终极就是走向死亡。一切生于无形，又消弭于无形。哪怕放纵如费迪南德、玛丽安娜，一路所为，费迪南德以海滩隐居为最，而玛丽安娜以寻求刺激为最，活灵活现地解释着"但愿老死花酒间，不愿鞠躬车马前"。但，既生而为人，哪怕经历最为不羁的人生，也无非在最后万流归宗。

何况影片中最不缺的就是死亡。

从第三幕开始有很多死，这些死像游戏中掉了一条命一样不值一提——甚至最后的自杀桥段，还喜感地展示"后悔"和假戏真做的无可奈何。疯狂的人生，也是如此的无可奈何，人企图用行为轨迹留下一点存在的痕迹，而通常，这是徒劳的。

影片散发的浓郁的颓丧感，从费迪南德没有办法阻止玛丽安娜叫他"皮埃罗"、从他没有办法长期维持和玛丽安娜的爱情、从他没有办法反悔掐灭点燃的炮仗里倾泻而下。

我们真的能"封"费迪南德为"狂人"吗？或者说我们如何来评判费迪南德是疯狂的呢？换一个视角，蹲坐在电脑前、躺在床上看着手机的现代人，为了续命工作而损害自己的健

康，再用赚来的钱买药去救必然死去的生命，又何尝不是"疯狂"？我们掉进了导演妙手偶得的陷阱里，仿佛嘲笑着剧中人的"疯癫"，却又可能是被调侃"看不穿"的观众。何其妙哉！

若将富贵比贫贱，一在平地一在天。

影片从费迪南德在浴缸里朗读艺术史学家埃里·富尔撰写的《艺术史——现代艺术第一卷》开场，为影片奠定了一种极富当代精神的超现实的形式。他读到书中有关西班牙画家维拉斯盖兹的章节：维拉斯盖兹的世界是阴暗的，充满了"白痴、侏儒、瘸子之类形体扭曲、衣着华贵的小丑，他们的职能只是出乖卖丑，取悦于死气沉沉、无法无天、陷于阴谋谎言和钩心斗角而不能自拔的权贵。"而冥冥之中，整部作品仿佛是对于这句话的抗议——费迪南德高大，衣着在出逃后尤其破败，在我们眼前的出丑只是出于自己的需要而不考虑取悦权贵。

西方现代艺术史与影片角色的命运形成了某种呼应：费迪南德抛开家庭枷锁走向自然狂野的过程，恰似个人从井然有序走向天马行空，令人无法不联想起现代艺术史从乔托走向塞尚最终走向杜尚的逐渐现代化的历程——玛丽安娜的极简的室内白墙，被导演用心地布置上显眼的当代艺术作品。无法不让人疑心这种可能。甚至，当费迪南德与前女友重逢后决定逃离都市、隐居海边的轨迹，不由让人联想起毛姆《月亮与六便士》中的伦敦证券经纪人思特里克兰德，当然更容易想到的是他背后那个放荡不羁追求本心的法国艺术家高更。放飞自我的费迪南德，就像某种比喻。佛教典籍《金刚经》结尾的四句偈写

道：一切有为法，如梦幻泡影，如露亦如电，应作如是观。

那些具体的情节，未必有实际所指，但如水面下的暗流、如空气中的信风一般流动的片段背后，讲着一些关于逃离、关于寻找、关于意义等的暗语，高耸入云。

[随笔]

偷得浮生七日仙

《一代宗师》里，马三总是向师父宫羽田追问："老猿挂印的关隘"是什么。这种"徒弟的困境"是写作中，或者说任何需要一代从上一代学习的过程中，师徒双方或多或少会有的"关隘恐惧"：一面是"教会徒弟饿死师父"的历史教训，一方面是"名师高徒"的互相成就。

宫二在制服马三的时候，重复了一遍她爹临死时对马三说的话："老猿挂印回首望，关隘不在挂印，而是回头。"对于历史久远的文化，回望是一种常见的姿势，常见到让桀骜不驯的马三都不认为是"关隘"。

这是一种奇妙的关系：中华民族大概是难得深信"前事不忘，后事之师"的民族——影片中，忘了祖训的马三必须死——啊，这就是电影，或者说，这是属于中国电影人的潜意识。

所幸，依托中国电影基金会吴天明青年电影专项基金的平台，业内如雷贯耳的大编剧们来到现场，用他们生命中的6—8

个小时，与在场的学员产生了交集。实际的教学过程中，对于学习者解惑的那一刻，往往就是那"关隘"——每个人的关不同，夫子指点的"关隘"其实本质上是各取所需。

按"听君一席话，胜读十年书"来说，于我这个编剧新手，平白地增了十多年的前辈见地，实在是幸运，遂将期间的杂感体悟汇于此文，既可作刚刚结营后的印象速记，又可充作日后回忆的起点。

▶ **地点篇**

朱熹：天不生仲尼，万古如长夜。

那天采风，一行人来到我国现存最早的齐长城考察。我站在锦阳关的城楼前，耳边呼啸而过的，大概算是齐风，沉郁、充满力量。采风前，济南市文旅局的领导向大家铺垫了活动举办地莱芜的故事：齐桓公、孟姜女、管仲、晏子……一个个史书、传说中的人物在风中翩然而至，又在斜阳中隐入远山。

宋代理学家朱熹曾有"天不生仲尼，万古如长夜"之说。如果说先秦的故事里充满了生猛的传奇，那么自孔老夫子起，山东成了中华民族共同的精神故土之一。活动期间，徐浩峰①导演的新著以《光幻中的论语》为题，又为一证。

子曰："君子讷于言而敏于行。"祖籍山东莱芜的吴天明导演，没有一本《蛤蟆的油》或者《雕刻时光》之类的自传，他

① 导演徐浩峰，以笔名徐皓峰出版过多部图书，其中包括《光幻中的论语》。

将时间用于作品创作与托举当时的青年导演两件事上，默默践行老夫子的"君子之道"。

子曰："君子和而不同。"至今我还记得在影院里观摩吴导的遗作《百鸟朝凤》时，浓郁的土地的色泽和高亢凄怆的唢呐声带给心灵的震撼。凭借艺术家的敏锐和责任感，吴导在影片中提出了一个问题：中华传统技艺应当怎样传承，发出了自己的君子之声。

子曰："不愤不启，不悱不发。"吴天明青年电影专项基金从招募开始，对于学员的启发基于自身的渴求，让心有所惑的青年创作者，有了一处修习技艺的世外桃源。那些天透进教室的光，点亮了青年创作者们独行求索的长夜，即便斯人已逝，依然散发着君子之光。

记得编剧黄丹先生在电影《我的1919》中写了一句台词，通过民国大外交官顾维钧之口直陈：中国不能没有山东，就好像西方不能没有耶路撒冷。彼时，我对于山东的概念很模糊。知道这里是姜太公的封地，知道这里有齐风鲁韵，知道这里是孔孟之乡——然而这些只是平躺在字面上的概念。而在莱芜的日日夜夜，虽不长，却足以让我相信，一个青年电影创作者能在年轻的时候，有这样一次经历，是一生中宝贵的财富。

▶ 平台篇

《论语·泰伯》：邦有道，贫且贱焉，耻也。

深秋初冬的一周，我和其他百余名幸运的同学，一起汇聚

到济南下辖的莱芜参与第六期大师之光青年电影专项基金支持的编剧高级研修班学习。

国字头的培训总会自带一股浩然正气，这是其与一些商业类培训"有，但不多"的显著差别。不同的平台由于站位不同，其课程体系、教学目标往往有着鲜明的差别，这是很容易理解的逻辑。

中国电影基金会吴天明青年电影专项基金作为公益基金，向全国热爱电影的青年发出邀请，但凡热爱并且愿意按照选拔要求提供相关作品、推荐信的青年人，通过筛选皆可免费接受为期一周的专项培训学习——这是我在留学时，即便在热爱文化艺术的法国，也未曾听说的——倒不是没有青年艺术家的资助培训，但是人数相对较少，也没有如此规格的导师团队提供指导。

吴天明导演用他一生实践，为青年人做精神榜样，而更为具象的是：党的"二十大"胜利召开、毛泽东同志《在延安文艺座谈会上的讲话》发表80周年的2022年，中国电影基金会的平台，给青年创作者们注入了更为辽阔的视阈、更为深沉的信念和更为恒久的审美追求。文化领域似乎有"君子固穷"的传统，是君子便不能富裕，然而，孔夫子早就说道：邦有道，贫且贱焉，耻也。

当代青年创作者们正可谓躬逢其盛。作为创作者，我们应该怎样观察这个时代？怎样表达这个时代？应怀着怎样的初心来创作？这是整个学习期间，由学习平台带来的，作为学员更

深层次的内心拷问。

当代，常有一种论调说，"一些人越是贫穷，越是操心国家大事"，语调暗指其人不务正业、眼高手低。理性来看，这种说法既对又不对：且不说汉字中"贫"与"穷"的所指不同，单就是"位卑未敢忘忧国"的中华传统，一个堂堂正正的中国人所需恪守的，子也早就曰过："穷则独善其身，达则兼济天下。"

▶ 师资篇

《论语·里仁》：朝闻道夕死可矣。

相比电影学院里能和任教的老师们至少相处一学期的学生，又或者那些与作者导演们相处18—24个月的晚辈同事……6—8个小时，实在不是一个能让听者敢自称是"某某老师"学生的时间长度。但是，对这几位创作出《那人那山那狗》《一代宗师》《无间道》和《峰爆》的编剧老师的所思所想，说得玄妙一些：6—8个小时似乎足以触及他们灵魂的某个侧面。

在疫情反复的这三年里，能如此长时间在现场，边听边看一个敬佩的创作者讲话，是一件幸福的事情：阳光下，苏小卫老师讲起她连听两遍吴语小说《繁花》的细节；还有生怕我们对港普理解有限，边讲解边在纸面上画图辅助的庄文强老师；从最新两部作品《峰爆》《秀美人生》入手，讲解新主流电影创作心得的张冀老师……这些画面，我想将会一直印在我的脑海里，直到很老的时候，大概还会想起：在曾经年轻的时光里，

那些被观念点亮的时刻。

　　有句俗话说：读万卷书不如行万里路，行万里路不如仙人指路。有意思的是，指路的"仙人"每一位都有自己的修炼法门——他们看到这个世界、看待电影的方式，有的相近，有的完全相左：比如就"散文电影"这种类型，不同的老师解读完全不同。

　　但一如自然界有胎生，有卵生，新的生命通过完全不同的方式来到这个世界，新的作品又何尝不是如此？佛家说：佛法八万四千法门，一一皆可成佛。这几位，包括其他已经"得道"的创作者们，用自己的"术"来阐释"道"，为我们所提供的，是一种更为宏观、抽象的启迪，张大千说："学我者生，似我者死。"想来大致如此。

　　道理说得抽象，但杰出的创作者，又往往有着"相似性"，比如几位老师在课程上流露的真实感让人动容。作为影评人，听到过一些名利场的八卦，也理解大千世界的包罗万象，有时也理解那些漂亮的场面话有存在的土壤。课前，组织方说会有问答环节，向大家收集了一些问题。这些问题竟真的在课上被提出，且解答，通过答案，一个有经验的创作者可以明显地感受到回答的用心程度。

　　可以说，当看到、听到几位老师真性情的阐释表达和真诚的创作心路分享时，似乎"名利场"几个字渐渐变成了庄文强老师所说的"比赛场"——就像奥运会上，运动员比赛着人类的极限体能。叙事艺术的舞台上，创作者们比赛着人类脑海的

无边无垠。

"《无双》改了十年，很多人对于那个结尾有很多的想法，我也问过发哥，是他的回答坚定了我的选择。"回答我的问题时，庄先生讲了《无双》创作时的细节：原来位如导师，也会对自己的创作产生取舍的困惑，原来周围人的评价也是这样程度地左右着判断，原来一个成熟的创作者是可以用这样长的时间来做出对于作品最好的选择的……这些天有那么多的"原来"，通过针对具体问题的回答被发现、感知，我能感受到那一刻回答者的所思所想——如果说，在博物馆中，观赏者通过笔迹感受到千余年前书法家的气质很玄妙的话。那么这种即时的对话，是目前技术水平下，网课无法实现的效果。

一个人要学会游泳，就需要下水扑腾。在艺海中游曳，夫子的话像揭示游泳里不同"式"，言不尽意，徒然唱叹：幸甚至哉。

▶ 学友篇

《论语·述而》：三人行必有我师焉。

叔本华讲豪猪的寓言，想说明人与人之间且近且远的距离。这一点上，老夫子的论断高明许多，特别是一个已经将热情与兴趣做了一定筛选的专题培训营上，百来个灵魂或多或少有着某些程度上的相近。

我并不是一个愿意将"同学"等同于"朋友"的人，也不曾期待会在短短的七天遇到"朋友"。但是，以电影之名的聚会往往会带着电影特有的浪漫调性：每天的学习结束，就好像梦

回大学一样，和室友开启夜谈；在完成小组项目的同时，和小组搭档因为认识上的"无目的的和目的性"而感到"共鸣"的兴奋；在课间和同桌对于内容的讨论中，加深了同一问题的不同认识……

除了认识上互相补充启迪，志趣相投的人的彼此理解让人感到妙趣横生，比如临时起意的望月。

立冬后的第一天，恰逢天文奇观月掩天王星。正懊恼门卡在室友那儿，不好出门看一看头顶的月相，不料她就提前回到寝室。我们一拍即合，来到户外望月。

一路上遇到几个同学，约着一起做这件听起来像行为艺术的事情，实际上，我们什么都没做，只是仰着头，望天边那轮红月——据北京天文馆专家说，下一次月全食与月掩天王星的巧合再现，要等到两千年以后。那时，大概也会有那时的年轻人和他们的朋友们一起，抬头想到古人，循环往复吧，我这样想，月下七嘴八舌的讨论里，我们都这样想。

月食的下半场一共一个半小时，没有人看手机、网络，和同样愿意将生命中一个半小时，用在月下的其他学友一起度过……那一刻，无需其他，友谊尽在不言中。

陆游在《冬夜读书示子聿》中写道：纸上得来终觉浅，绝知此事要躬行。报到那天，组委会给每个有运气参与活动的营员发了一件"校服"，校服的右臂上用黑体印着：写下去。

想来，这是组委会对于每个营员的鼓励，也是每个著名编剧的终极"关隘"。

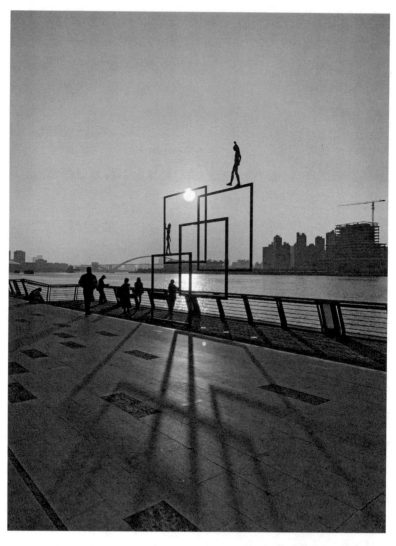

作品名：影子迷宫

柒思　方法·哪些方法可以写好影评？

有本书的序言里，有"要把美国电影作为终极范式"的说辞——事实上，用马克思主义理论来看，事物是广泛联系的、运动的、发展的，因此，要追究一个"终极范式"怕是很难。电影没有范式，影评也很难说有。"兵无常势水无常形"，千变万化与万法归一是辩证统一的关系，因此这一节会介绍一些零星的方法，挂一漏万，只期给刚刚涉足影评写作的读者提供一些能够较快上手的工具。

和所有写作一样，语言是思想的载体。在以"精英写作"为核心的影评写作建议里，一些如"自问十题①"第一问就显示了这种写作所追求的"专业性"：我了解将要讨论的电影吗？这

① 《自问十题》摘录如下：

　01. 我了解将要讨论的电影吗？

　02. 我的笔记是否足够清晰、完整，使我可以从容地思考和描写电影中的主要画面、场景和其他元素？

（转下页）

个问题，对于大众影评作者和专业影评作者虽然都成立，但是其中有一个概念很模糊的词语"了解"。怎样算"了解"？看完全片算了解还是看过这个导演或者这个系列的全部算了解？……这些问题归结下来就是一句话：达到怎样程度算"了解"？

同样地，另一个问题"我的笔记是否足够清晰、完整，使我可以从容地思考和描写电影中的主要画面、场景和其他元素？"对于大多数热爱电影的人来说，别说看电影时记笔记，就是前排有个手机屏亮了，或者周围有人踢你的椅背，或者是周围窸窸窣窣的塑料袋子的声响，吃东西的声音，交谈的声音都能随时将一个观众从投入的观影状态瞬间"杀死"，回答现实生活——一个电影导演能建构起一个梦幻的光影世界本来就不容易——太多的电影让人完全无法投入，若再加上那些恶劣的观影条件，更会引起这样的遗憾。但最为遗憾的莫过于，观影者在观影前就抱着我要写一篇影评的心态，并未被影片感动，随时将自己留在现实世界，摘取光影里的碎片去完成一部影评——这脱离了大众影评的精髓：除了是文化商

（接上页）03. 首段是否具体、准确地点出主旨，并预示了文章的主要观点？

04. 主题句是否反映了该论题的发展逻辑？

05. 在段落和句子间是否有自然的过渡？

06. 段落是否连贯地围绕单个论点展开？

07. 每个句子的意思清楚吗？句子的结构是否富于变化？

08. 概括或抽象的观察是否有具体的例子来支持？

09. 我是否已经认真校对和修改了文章的语法、拼写和打印错误？

10. 是否反复检查过脚注和引用的准确性与适宜性？

品，电影或多或少也是一件艺术作品，他的完成有赖于观众的"参与"。

就好像一篇小说自从作者笔下完稿，便拥有了独立的生命周期，就好像孩子脱离了母体，虽然受母体基因的影响，但是会作为新的个体存在下去。电影也是一样，这些独立的作品是否能在观影的过程中带给观众感触，激发观众想要评论、深度评论的欲望，整个过程要在观影的 90—200 分钟的时间里完成。就好像对于知道春游完要写游记的小孩，春游便失去了赏春的美好，对于抱定要写影评的想法而来看一部电影的观众，观影也失去了观影的乐趣。须知：看完电影后心有所感并写成影评是一件与自己内心、与同好众人分享的乐事，而为了写影评去看电影则是带着些许的身不由己，感受也变得麻木，下笔也略显牵强。

《如何写影评》的这"自问十题"，实则是面向电影专业学生、写论文前对材料熟悉程度的自测题，故而会出现类似"是否反复检查过脚注和引用的准确性与适宜性？"这样的问题。但对于真正观看电影，并有感而发式样的写作而言，这些问题略显浮夸。也许，这是美国学院式影评和法国自由式影评，或者说"精英影评"和"大众影评"之间更深的不同。

记得傅东曾放映了伊朗导演阿巴斯摄制于 1970 年的短片《面包与小巷》并要求学员第二天提交影评。这部片子内容非常简单，一个买了面包回家的小男孩在小巷里遇到一条恶犬。结局没有像茨威格小说里恶狗杀人那么狗血，但整个故事也是

起伏曲折，小事之中看到大师风采。第二天的评论里，我记得有一位同学提到"伊朗儿童电影的传统"的表述——按"自问十题"的逻辑，这句"伊朗儿童电影的传统"可以找到非常多的脚注和引用来证明论述的专业。然而傅东一针见血地指出问题（也是让我对于影评写作产生更深兴趣的瞬间之一）。他说："《面包与小巷》是第一部伊朗儿童片，此前没有这种主题的影片。"也就是说，本片并非继承了伊朗儿童电影的传统，而是开创了这种风格进而成为后世的"传统"。

继而他表明了自己对于影评写作的观点："要避免像写论文一样，开篇写纲要然后论述。尤其要注意，不要将一般的知识变成一种偏见。在影评中慎用那些电影知识，尤其是电影技术、电影历史相关的知识。这些在影评中固然会让影评信息量更大，看起来'更专业'，然而作为分享感受的大众影评和作为学术研究的电影论文（近似于'精英影评'）所耗费的时间精力不同，如果影评人不是表述自己的感受，而只是掉书袋，向读者展示自己的电影知识（比如前面例子中提到作者了解伊朗有儿童片传统，却不知道来龙去脉以至于在影评的撰写中出现错误，这种错误并非引用的问题，而是知识的缺失，这一块不是影评的功课，而是专业的功课，不是影评的范畴，而是论文的范畴）……"

退一步来说，一旦某天读者发现这个影评人的电影学知识好像"掺了地沟油"，那么对于这个影评人的声誉也会有损害，那又何苦来哉？

我们中国人常有"字如其人"的说法，说的是一个人的字能展现一个人的性格，这在西方形成了"笔迹学"。道理很好理解，也很容易迁移：一篇有生命力的影评往往不仅是在互联网时代发布的那一天、那一周有价值，作为一件基于艺术品的再创作，他应当具有和艺术品一样的生命力——安德烈·巴赞的《电影是什么》就是他的部分影评合集，如今，这本作品已经像其他艺术作品一样，拥有了半个多世纪的生命，依然活跃在全球电影人的心里。想来这股生命力可以用我们中国的"气"来理解，就好像作者对作品注入了自己的"气"。

回顾自己这些年影评写作的经历，经验是：那些事后还是喜欢看的评论大多是看完电影后"一气呵成"的作品。至于这个"气"，有点玄妙，你不知道它能支持你的文章写成 2 000 字还是 20 000 字。但可以肯定的是，最好的方法是在字通句畅的情况下，有条理地表述出自己的所思所想，如果依循"我手写我口"的心法，这个"气"足够。

当然，本篇讲的是方法，如果言尽于此必然被读者指摘：你说的这些玄法有什么用？"气"是什么？又不能当饭吃。这其实回到了最初：一个人为什么写大众影评。其实最根本的是这个人动了一个心念：对这部看过的电影，有话想说。

就好像小时候的作文课，老师会出一些题目：你想对未来的自己说什么。又或者是现在的互联网视频上看到的：你想对过去的自己说什么。影评的切入口永远是，一个观众对于一部电影的感受——所以如果这个人没有看完这部电影，他基本上

是没有话语权的。（当然有些电影看到一半就知道斤两了，出于节约个人生命的考虑——毕竟时间是组成生命的材料，那么一个是选择离场以及时止损，另一个就是不要浪费任何时间，哪怕咒骂也不值得：已经浪费了一部分构成生命的时间了，何必还要破坏自己的心情？）

至于方法，新闻报道中的 5W1H 可以套用在很多写作中，小时候语文老师们说的作文六要素也很实用：时间、地点、人物、起因、经过、结果。我想，只要有基础的九年制义务教育训练，"想到哪里写哪里"（虽然听起来很玄幻）并不是搪塞，而是一个让你的精神和表达得到最大程度自由的方式。

如果，一定要总结出类似公式式的方法论，那么 5W1H 的形式有其独特的便利性：

What：影片讲了什么——叙事

Who：影片讲了谁——人物

Why：影片背后的原因——主题

When：影片发生时间——审美特质（光影）

Where：影片发生地点——审美特质（场景）

How：影片拍摄手法——技术

这些方法几乎可以将我们希望写影评的角度涵盖在内，不过也很显然，每个维度的探讨，可以很深也可以很浅。美国学院式影评写作中有一种写作方法的建议："将这 5W1H 涉及的内容用自己的逻辑构建起来"，虽然个人不敢苟同：主要是彼此关系不明晰（既非并列，也非总分），然而可以作为本书的部分

阐释。

此外，美国学院式影评还推荐从电影史、民族电影、类型、作者论、形式主义、意识形态乃至《怎样写影评》中没有提到的文化殖民、女性主义、酷儿等角度写影评。然而，在我看来，这些方法与其说是影评写作，不如说是电影论文的写作方法，对于希望撰写大众影评的读者来说，参考性有但不多。

当然，并非说学院理论对影评写作毫无用处。依旧以王国维的《人间词话》为例，作为中国第一部融贯中西美学思想的名著，静庵先生的许多观点对于东方观众运用东方方式评价影片颇有裨益——重申上述文章的一个论点：如果评价的工具都变成了一样，那么无论是对于创作还是评论，都将造成很大的伤害，因为，那将是我们自己，亲手扼杀了多样性。

这里选取的两篇例文，一个以食物作为分析线索，一个以巴尔扎克名著与改编比较作为分析线索——我想说明的是，对于一部电影，每个作者因为不同的人生阅历、生活背景会得到不同的感受。学院派的创作是一种类型，而每个人基于个性的创作也是一种类型，正所谓"一阴一阳之谓道"，如果读者因为写不出学院派影评而感到自己"不能"写影评，因此错过一种人生体验，岂不可惜。

写了一些评论后，我发现自己是一个对于主题很敏感，也关注细节的观众。这些特性在日常生活中很容易演变为"龟毛"，需要在人生修炼上优化完善，但这种特性在写作时，却能得到充分的自由——影评给予观众的自由性就在于此：每个人

因为个人经历、背景、学养的差异而视角不同。对于中级及以上的作者来说，唯一需要提醒一句的是：如果想成为一名有更多读者长期关注的作者，不要让你的读者对你的风格产生审美疲劳——其实这又哪里仅仅是在说写作呢。

[例文]

《无名》：电影里的食物密码

2023年春节档，一部反映上海孤岛时期的电影《无名》，把那个风雨飘摇的时代和大时代下混沌的世情，通过风格影像带给观众。同时带来的还有程耳导演一向注重的食物——在他的作品里，无声的食物往往潜台词丰富。在上一部《罗曼蒂克消亡史》中，袁泉饰演的角色发现浅野忠信的角色有问题的线索是：哪怕上海话流利，但还是坚持做自己的日本菜。《无名》里，梁朝伟的角色则用"我不吃日本菜"的台词，延续了这种传统。

《无名》中除了传承，还有创新。两道中式餐点、一道法式甜品构成的《无名》菜谱一冷一热一甜品——电影里还有其他食物的身影，基本遵循了搅动历史风云的"大人物"吃大餐，剩下的人吃的都是不能当饱的"小食"的逻辑。比如用不少篇幅描写日本刺身、时不时还有歌舞伎来衬托餐会的高档次，以及用作为地下街头地点的路边"柴爿（pán）馄饨"来描写底层社会。在程耳风格化的影像里，食物既写实又抽象，既折射不

同阶层，又暗示人物阵营。

于是，电影开场的"蒸排骨"就成了第一个值得推敲的设定。

情节上的作用显而易见：沪语的"蒸"和"争"很近。且不说沪语中前后鼻音 zhen/zheng 不分，这两个后鼻音的字，沪语读音大致相仿。排骨通常指猪肋骨——肋骨在西方创世故事里，最早可以溯源到夏娃。据说神从亚当身上取下一根肋骨而创造了女人，夏娃遂成为亚当的妻子。这与影片后期，两个人物角色的经历起到了呼应的作用，让人看到导演对整体统一性及细节关注度近乎挑剔的追求。

除了剧作功能，这块"蒸排骨"可谓"物尽其用"——不仅具有对后来剧情发展的象征作用，还暗藏叶秘书成长经历、思想情感的密码。

说起"排骨"，最近两代出生在上海的市民很难不想到美味的街边小吃"排骨年糕"。1921 年，一个叫何世德的厨师在原蓝维蔼路（西藏南路 177 弄口）志德行里弄口开设了一个专门经营点心的小摊，这个小摊就是至今还在的老字号"鲜得来"。他们家的招牌"排骨年糕"，让人一窥以前上海小吃的风貌：油炸秘制排骨加上糯而不粘、滑而不软的年糕，再配上甜面酱或者辣酱油，较之蒸排骨，它也更像工作日早上争分夺秒的早饭节奏——毕竟"蒸排骨"这道菜，与其说是"上海早点"不如说更像"广式早茶"。

广府地区盛行的早茶里，"粤式早茶蒸排骨"是一道美

味——但好东西都需要等待。在材料齐备的情况下，2—3 人份，蒸 8—10 分钟的等待时间是必须的。显然，这样长的等待时间，对需要工作的普通市民阶层来说，颇为奢侈。因此，方便快捷的"大饼、油条、豆浆、糍饭"成为上海早餐的"四大金刚"。

然而，要说这种以上海为背景的电影里，吃到粤式早茶也并非导演信口胡诌。

略了解上海早年移民构成就会知道，上海开埠后，广东成为仅次于江苏、浙江，排名第三的移民祖居地，广东移民遂成为上海移民中的重要一支。如今久负盛名的"杏花楼""新雅茶室"等老字号粤菜馆，都保留了当年广东移民怀念家乡口味的历史痕迹。如果用程耳导演"吃某地菜代表认同某地文化"的逻辑来观察，就会发现，叶秘书在开篇对"蒸排骨"的热爱，隐隐地透着他对故乡生活的怀念——这与后来他辗转来到香港，与上海老板娘对话里提到的"曾经在香港生活"的台词前后呼应。

常说"孤证不立"。作为直接具有戏剧提示作用、潜在勾勒人物生活经历、暗暗承载人物情感的食物，在《无名》中并非只有代表广府的"蒸排骨"一例，相照应地还有代表上海的"呛虾"。

尽管网上有人将此称为"醉虾"，这却是两种相似但实际不同的长三角美味。

相似处是两者都需要把活虾放入酒中。简单来说，吃醉虾

的时候，因为入酒的虾"醉"了，所以，食客们吃的时候，围成一圈的虾安安静静像刺身一样被吃掉，"呛虾"则不是——随着对于食品安全的关注，如今"呛虾"已经在沪上绝迹，好在通过网上的湖州"呛虾"做法，还可以找到小时候看大人做"呛虾"的记忆：要趁着洗净的虾仍活蹦乱跳的时候，将它们投入用黄酒、糖醋、葱姜、酱油等调制的料汁，当即用碗盖住。稍候片刻揭开，因为活蹦乱跳地，所以虾身上沾满了酱料，吃的时候，因为鲜虾还会跳动，口感和章鱼刺身很像。日本用芥末起部分去腥、杀菌作用，类似于我们长三角的吃法黄酒的功用——他们之所以不用酒香肆意又不冲鼻的黄酒，主要因为日本受风土所限酿不出黄酒。

不过，在依稀残存的儿时回忆里，这种活蹦乱跳的菜品料汁是酒色。影片中，则选用了玫瑰腐乳做"腐乳呛虾"——这超出了我的个人经验，但通过资料可以知道腐乳呛虾也是苏菜的代表菜品，并非生造。

这道更具有"江南特色"的"腐乳炝虾"和前面具有"广府特征"的"蒸排骨"相仿，也具有三种作用。直观来看，这道菜以其色彩、形式，起到了视觉比喻的作用：玫瑰腐乳的红色让人联想到血雨腥风的大环境，跳动的虾让人看到挣扎的苍生……仅仅凝视而不需多言，观众就能接收到画面传递的信息。

第一次吃虾建立了"呛虾"与"上海"的关联，第二次发生在香港的吃虾，让"腐乳呛虾"成为一个地区符号，勾勒了

银幕上自始至终"无名"的香港异乡客们曾经的上海经历——尤有意思的是，叶秘书在香港，这个自己的故乡，走进了一家上海餐厅、吃典型的上海特色菜。情节里所蕴藉的感情，很难说没有对那段生活的怀恋。

如果说前面两个"中式小食"像"无名"者一样：作为背景般，留意时"存在"，忽略时"隐没"，那这个甜品作为传递信息的道具在电影宣传时被强调是重要道具的原因是，如果观众不注意，就会对观影情节产生困惑和误解——但是，相比前两者对于刻画具体人物还有烘云托月的作用，"拿破仑（蛋糕）"反倒"简单"了一些。

"拿破仑（蛋糕）"是法国甜点"千层酥（Mille-feuilles）"的别称。历史上，在巴黎著名的甜品店里风靡一时的甜品，很快就出现在上海的租界区内，它是鸦片战争后上海市区被迫沦陷的真实写照。"拿破仑（蛋糕）"的出现一方面将旧上海孤岛时期时局的复杂度又增了写实的一笔，另一方面将片中角色人物关系、人物身份做了一个视觉比喻：像"千层酥"一样层层叠叠……

评论一部电影有许多角度，由于《无名》的精心打磨，在有限的篇幅里要做出对于主题的评价实属为难，好在 7 年的磨砺，让《无名》里有足够多的细节，可以让观众管中窥豹。除了其中的动物，食物线索亦是一例，想来还有许多角度可以解读——毕竟要让观众只看一次 128 分钟的电影，就把主创打磨 7 年的信息一次性全部吸收，是困难的。可也因为有了时间的发

酵，让影片已然具备耐看的特质。既如此，何不慢一慢、等一等？像品尝美食一样，回味一下，在不期中解开新的密码。

[例文]

《幻灭》：批评批评的电影

体量庞大的世界名著在影视化的过程中，信息丢失在所难免。由此《红楼梦》成了宝黛的爱情故事，《悲惨世界》成了珂赛特与马吕斯的"劫后小确幸"。对 2022 年恺撒奖最佳电影《幻灭》，"北青艺评"以巴尔扎克《人间喜剧》中《幻灭》和《交际花盛衰记》两部打底，虽承认"用是否符合原著去衡量显然是不合理的"，但最终做出的评价"更接近于高段位版的《小时代》"，令人难以苟同。

电影《幻灭》所处的环境

从作为演员参与的纪录片《如此之坏才是好》于 2019 年 1 月上映到 2021 年 9 月，作为导演携《幻灭》亮相威尼斯电影节，法国影人泽维尔·吉亚诺利（Xavier Giannoli）的 2019—2020 年，应该是和法国著名作家奥诺雷·德·巴尔扎克（Honoré de Balzac）紧密联系在一起的。

这位法国塞纳河畔长大的导演，大约记得 2019 年是巴尔扎克 220 周年诞辰，也记得 2020 年则是他逝世 170 周年——这位伟大的作家所生活的半个世纪"正值法国从封建主义向资本主

义过渡的历史转轨时期，他亲身经历了拿破仑帝国及其百日皇朝、波旁王朝的两次复辟、七月王朝，直至 1848 年'二月革命'资产阶级取得最后胜利的全过程。"溘然长逝时，他为这个世界留下了 90 多部作品，全方位刻画了那个时代的各色人等，包含了他的臧否。

也许该庆幸提出"零度写作"观念的罗兰·巴特出生在一百多年之后。因此，巴尔扎克笔下，歌颂的、鞭挞的、同情的……各色形象被作者观察、刻画，人物角色跃然纸上，带着作者出于情感、良知做出的"裁判"，人物有着不同的色温。

《幻觉》作为《人间喜剧》中的一部，"结构古典"。2022年，这部重现又解构了故事的电影，一举击败第 78 届威尼斯国际电影节金狮奖影片《正发生》和同年卢米埃尔奖影片《安妮特》，荣获法国当年国家电影最高奖项恺撒奖的最佳电影等重要奖项。这辉煌的战绩也许体现了 2022 年法国影人的价值共识——毕竟，法国电影恺撒奖，作为法国的最高学院奖，代表着全法国电影最高的荣誉，其在法国的意义相当于我国的"金鸡奖"。

从小说里走来的主人公像《伊索寓言》里不受欢迎的蝙蝠，让人觉得即便被社会荼毒的小镇青年是可怜的，但又因为某种趋炎附势的德性，让人难以带着全然的同情——这种复杂性，是当代主流电影中为了追求"人物弧线"，在塑造人物时常常缺失的"丰富度"。原因是："人物弧线"通常被简化为时间轴上的变化，常见如某些关系的破裂到弥合或者反之。而"丰

富度"却要求同一时刻，人物身上存在并行的矛盾点——这对于创作者的考验在于：但凡对于现实生活的观察工作不到位，虚构的人物就容易失真走形。巴尔扎克的小说为影片人物打下了坚实的基础，因时代、社会与个人导致的矛盾，被较好地保存在了本片之中。

相比庞杂的小说，影片《幻灭》的人物设置相对简洁明快：主要由保皇党的旧贵族与自由派的资产阶级两个阵营构成。具体到人物形象：保皇党的中年贵妇与自由派的年轻女演员、保皇党的内特子爵与自由派的鲁斯特主编，以及围绕剧院（娱乐业）、报纸（新闻业）、贵族与资本家（上流社会）三大领域派生的一系列人物，人物的考究装束与彼此生活的不同环境，填充着观众对于历史的想象。电影的情节主线也颇为清晰：从乡村到巴黎的主人公吕西安不被保皇党接受，投入自由派的怀抱；主人公希望获得保皇党接受，背叛自由派；主人公最后被两派同时抛弃，逃回乡村。

被强化的选择题

这个不太讨人喜欢的主人公的矛盾，被巴尔扎克巧妙地安在了一道选择题里：作为跨阶级联姻的产物"冠姓权"，面对这道题，戏谑的是，吕西安并非出于女权，他之所以一直自觉地选择母亲的姓氏，本能地远离父亲的痕迹，仅仅因为母亲的姓氏代表贵族。而当时的时代、社会则通过一次比一次残酷的毒打让这个痴心妄想的青年因为内与外的双重原因，走向必然的

悲剧结果。

　　整部影片中不断反复的"姓氏之辨"的背后，用古典心理学分析说他有"俄狄浦斯情结"也好，用当代流行语说他因为空虚而迷失自己进而"精神内耗"也好，但在 21 世纪 20 年代的当下，导演选择了这样一个人物作为主角还是颇有深意：这个有一些才华的青年吕西安：虚荣、轻信，在追求浮华中轻易丧失了对真善美的追求，转而投身用谎言、语言暴力换取金钱，声色犬马，沉迷于各种恶习——这些属于文本自身可以被解读的文化现象，对于仅作为观赏的其他地区影迷来说，本可以只是过眼云烟，然而"深意"在于，看完之后，难以不与现实生活建立联系。

　　上海电影家协会主席任仲伦先生曾在首届长三角编剧培训班的授课上提道："电影是昂贵的表达"这一实践心得。如果导演仅仅为了圆一个翻拍名著的梦，删节了大量副线的《幻灭》本可以不需要换上大量原创台词——别忘了，影片《幻灭》还赢得了恺撒奖最佳改编剧本的奖项。

　　如果说小说原作里，小镇青年法国梦的破灭是作者对于 18 世纪上半叶的犀利批判，那么在改编为电影的过程中，小镇青年梦碎巴黎的主线故事里，夹杂着导演对于当代现实生活的尖锐批评。

　　影片的主体部分发生在纸醉金迷的巴黎，在拿破仑的革命之后，贵族的复辟与资产阶级新贵的崛起融合为当时的"上流社会"。青年人的出头若没有祖传身份庇佑，巴尔扎克的原作里

提供了另一条当时的确存在的、颇有资本主义特色的致富之路：通过小报，依靠造谣与辟谣的两副笔墨，赚取身价。

真实的历史中，法国社会经过三次革命，彻底扫除了社会里吸血鬼一样的贵族阶层。但在吕西安的时代，百姓被贵族和资本家来回压榨，他的最大梦想是成为像她母亲一样不劳而获的贵族。在被阶层拒绝后，退而求其次，通过出卖三种身份：青年身份之于真、平民身份之于善、艺术家身份之于美——投靠资产阶级，赚取钱财立足混世。

吕西安无法成为贵族的原因是遭人构陷而被国王一票否决，当代法国并无复辟的可能。因此，导演在影片中大力刻画的那个让渡了真善美、留下假丑恶而平步青云的轻浮、虚荣的主人公和那个允许他崛起的社会环境耐人寻味——"书粉"也许会脑补《交际花盛衰记》里吕西安后来彻底堕落的后话，不过电影观众可以在电影里直观地看到这位 50 岁的导演想和观众交流的感悟与洞察。

以吕西安与鲁斯特深夜探讨内特子爵作品的那场戏为例，主要情节脱胎于第二部《内地大人物在巴黎》第 25 章《初试身手》，然而影片这段情节却不免让人想到许多对应的当下场景：

这场戏的高潮从主编加入了男主人公深夜阅读开始，两人用调侃的语调讲述加利利海上，两个评论家揶揄上帝不会游泳的笑话——这显然是导演有意为之。没有喊出"上帝已死"的十八世纪前半叶，天主教法国再自由的作家也没有勇气以上帝作为调侃对象，电影以此为标志，用两人对话的形式，较为完

整地揭示了导演对于当代批评现状的不满：

"一本书很感人？就说他故作感伤；很古典？就说他匠气；有趣？就说肤浅；很有智慧？就说他做作；如果他很有启发，那就说他哗众取宠好了。诸如此类。""结构好？就说他老套，作者有自己的风格？就说他言之无物。""你可以从长度上去挑毛病，向来是机智的做法。那些书总是写得太长，你可以说他令人困惑，作者没有把握好。有什么意义？作者就真的了解自己吗？""有把控感而缺少幻想""幻想又意味着不连贯。"

看的时候，不免感叹，法国到底也是有千余年历史的国家，辩证法在评论领域的运用，出神入化。这一段来自原作：巴尔扎克用了一章的篇幅解释了那个时代"评论"作品的常用方法。不过，导演为了避免现代观众不认识伏尔泰、狄德罗之外的"斯特恩、勒萨日"，将原作中这些当时的大作家全部删去，只留下法国人必然人尽皆知的高乃依一人，可谓非常贴心。

《幻灭》中的原创情节启迪

如果说这段"评论写作一对一指导"是原作的"说人话"版演绎，那么组织观众向拉辛雕像扔烂番茄，让猴子叫作拉马丁，让"拉马丁"在选题中选择"孟德斯鸠"还是"夏多布里昂"等疯狂的原创场景，很难不让人理解为导演对当代法国青年远离法国文化的担忧。电影版的《幻灭》让观众恍惚间看见，一个初入社会的青年人希望通过自己的能力获得他人认可

与接受，于是加入"网评水军"，翻手为云，覆手为雨：产品方通过贿赂媒体的方式希望获得更多推荐，艺术作品通过媒体左右手互搏的方式博得话题度，娱乐行业通过职业水军的竞价排名控制评论风向……要说这是 21 世纪资本主义社会中，打着"新闻自由、舆论自由"旗号，行"词句售卖"摆弄读者之实，也并无明显不妥。

后续情节中，对资本操控评价，导致明珠暗投、瓦釜雷鸣，则很难不让人想到导演对于"键盘侠""资本控评"的讽刺。"评论写作指导"那场戏的结尾，旁白说着原创的台词，一语双关："这种黑暗而孤独的快感，让人可以用笔就能伤害到不在身边的敌人。尽管这种嘲讽的幽默过于直接且粗俗，但某些报纸还是对它大加追捧。"

1951 年，好莱坞著名喜剧导演比利·怀尔德曾拍摄《倒扣的王牌》一片批判人性被资本裹挟，媒体唯利是图的荒诞故事。2022 年，法国影人泽维尔·吉亚诺利用一部借古讽今的名著改编，向法国批判现实主义大师巴尔扎克致敬——名著，能在当时的土壤中生长成为传世的作品，很难仅仅因为讲述一个孤立的故事。作为折射时代的水珠，名著所表现的故事，往往具有管中窥豹的作用，具备了典型与普遍的辩证统一。

每个民族总有那些本民族难以忘怀的伟人，总有向他们致敬的艺术作品诞生。致敬的方式有很多：形式上的致敬有时是表层的画面构图，有时是内里的情节结构——前者不胜枚举，后者含蓄如韦斯·安德森的《布达佩斯大饭店》灵感部分取自

茨威格《昨日的世界》，直接如 96 版《罗密欧与朱丽叶》或是《西区故事》，保留罗朱故事的结构，更换角色服化道。凡此思路的改编，大体佐以更为精良的制作，有时可能启用黑人、女性、肥胖者等视觉上显而易见的角色的做法。因为这些形式符号显而易见，较容易引起大众"争议"与"眼球"，从而起到扩大宣传、提升收益，达到为股东盈利的目的。这无疑是资本导向下改编名著较为常见的思路。

然而这种显而易见的"致敬"总因其显于形式而落于下成。其中最为核心的原因，恐怕在于：文化的延续在于精神的传递。不同的民族有各自的民族个性、文化特征。以电影这一表现形式，如果对于文学名著的翻拍，仅是故事的视觉复述，恐怕是买椟还珠，"椟"是形式，"珠"是"精神"。

法国影人在纪念自己国家伟大文学家的重要年份上捧出的作品，获得了该国电影人的认可，并获得国家最高电影荣誉，让人不禁思考：对批判现实主义的作者，用一部充满批判现实主义的作品致敬——影片通过延续作者精神，对作品进行合理化裁剪、重构的创作方式，为我国影人改编电影的创作思路，提供了一种新的可能——虽然国情不同，未必全然借鉴，但不止于"形"而求"神"的方式或可一试：至少 86 版《红楼梦》的尾声部分，让人看到老一辈中国影视创作者，曾做过的尝试。

作品名：宫殿般的回廊

捌思 兴趣·片单可以怎样挑选？

　　写到这篇，我忽然想起曾在上海温哥华电影学院自费学习的那些影视编剧类的课程，逻辑很好理解：为了写好影评，我希望能更全面地了解电影。不过，最初我觉得不该这样：因为一个人了解过多之后，对于影片的感受再也回不到不了解专业的观众那种简单纯粹的快乐了……观影的时候，许多技术层面的信息也开始被你捕捉到，比如你理解了剧情为什么会在这里转折，人物为什么这样塑造等等。

　　不过很快，我又意识到这增加了另一种评论的视角，即剧本写作的视角。影评人，实则是"本我"很重而产生的。越来越多影评人的出现，可以看作是当代社会个体独立意识觉醒的必然："我"变得如此之重，我喜欢，我不喜欢，我讨厌，我想要，我不想要，我厌恶……"我"的感觉变得越来越重要，当有许多不吐不快的东西积压在心中的时候，很自然就会成为影评人（或者别的门类的评论者）。

"本我"重,是影评人很显著的特质,但世间事往往"过犹不及",如果不重则写不好独具见地的文章,太重又需要当事人警惕滑入刚愎自用的深渊。具体来说,这一方面意味着要敢于对影片做出评价,有可能对一部众人说好的影片提出批评,有可能对一部众人吐槽的影片提出表扬——这些都需要"本我"支持;而另一方面,必须留意自己的评价是否有失偏颇。这就好像我们在学习物理的时候,单位是如此重要。单纯的数字3并没有任何意义,是3米、3千米,还是3厘米、3纳米,意义也有限。只有将3纳米与10纳米来比较,拿3千米和3万米来比较,评价才开始有了意义——也不是绝对的意义。

生活的智慧告诉我们:尺有所短,寸有所长。影评的初衷,绝非将一个团队辛苦创作的作品臭骂一通以显示自己的高明,而是通过有的放矢的评价,无论是对于自己的艺术审美体验做一个记录,或在未来某个契机,让其他人读后有所启迪,甚至某种机缘巧合恰为创作者看到,而能有所感触:撰写影评的初心总是希望让这部片子耗费的时间在自己的生命里留下一段痕迹,要求多一点的就是希望以后影片可以做得更好——即常被提及的"建设性意见"。毕竟若只是破坏性谩骂,又何苦浪费笔墨时间来撰写呢?以后看到类似出品方绕道走不就好了,省得一些影片追求"不求流芳百世也要遗臭万年",不以为耻反以为荣,到头来让值得评价的影片失去了应有的关注。

这种"绕道"就是我选片的第一个原则。有电影人说:"电影发明以后,人类的生命,比起以前延长了至少三倍。"1895

年以来，世间影片千千万，就算我们赤忱地热爱电影，立志把余生时间都奉献给看电影，我们也没有足够的时间看完所有——同时也没有这个必要。因此，知道自己不喜欢什么，不去看是很重要的。

以个人为例，我很清楚自己不喜欢的类型，因此选片时可以很快地把不想看的电影排除。也许有人会说，难道一个影评人不应该都看吗？要不我们再读一遍这一段话：人的时间是如此短促而宝贵，看电影是我们可以送给自己灵魂的一次短暂放飞之旅，选择一段值得的旅程是我们每个人自己的责任。大胆说不，就好像生活中其他的事情一样，是对个人时间的尊重。

在做了排除法后，接下来的选择就会轻松愉快很多。相比于刷"豆瓣250"榜单未必合乎自己胃口，有时还会不小心被网络评论"绑架"浪费很多时间，这里有几种办法是个人常用的。

最初爱看电影的原因非常简单而朴素：在我沉迷电视剧的时候，家父说他喜欢看电影。而他喜欢看电影的理由也很简单朴素：因为电影的时间投入成本低。一个两小时左右能讲完的故事，在你的生命里，最多浪费来回路上的时间，但你收获了一个具有艺术性的故事，以及可能带有社交价值的一段时光。不过作为一个影评人，要略微适当评价一部电影，就需要大致知道一部电影在一个参照系里的相对位置，就好像前文提到 3 纳米还是 3 千米的差别，不仅仅来自当时单个影片的感受，还在于一个观众的观片经验。

常言道：观千剑而后识器，操千曲而后晓声。这"千剑"

"千曲"到了电影迷这里就是"阅片量"。但这"阅片量"的玄妙不在"阅",不在"量",而在于"片"。看了几百部超级英雄的影片,可能会成长为一名很专业的超级英雄片的鉴赏专家。看了几百部电影史上留名的杰作,虽然未必会成为某种具体类型的鉴赏专家,但毫无疑问,这种形式的阅片,就好像传统时代阅读经典名著大部头后也未必会成为一名作家,但观经典带来的审美体验和提高的审美趣味却是其他影片远远无法给予的。

也因此,对于一部影片,衡量其价值,评判其高低,其结果会因影评人建构的阅片库结构不同而不同。也因此,我们常常能看到同一部影片,不同的影评人有不同乃至截然相反的观点。我们也常常能看到一些影评人的评价和大众观众的评价会有所差别。

出现这种现象的原因是多样的,有一点可能是影评人阅片量相对较大,因此更容易为影片找到一个他心中的定位。而这种定位归根结底还是他自己的,因为这个影评人自己的观片量还会提升,对于电影、对于世界的认知还会变化,前文说"影评展现的是某个时刻凝固的片段",意义也在于此。

如果读到这里,读者希望能建立自己一定的"片库",刷一些自己感兴趣的影片,那么建立自己的片单,就是第一步。从我个人的经历来看,可分成这样几个阶段:

挑选自己喜欢的演员

爱看电影的原因之一是:我是"视觉系",喜欢那些做工品

相一流的影视产品，做工精良的"复古风""工业风""朋克风"……都行，却不能接受"5毛特效风"，因此，相比电视剧、戏剧，我成了坚定的影迷（近年电视剧的制作日渐精良，但庞大的体量依然让我望而生畏）。

很长一段时间，因为几个很喜爱的演员，我会将他们的作品找出来看：拉尔夫·费因斯，葛丽泰·嘉宝，张国荣、上官云珠……现在想来，一些优秀的演员也往往和一些优秀的导演合作，因此不经意间，了解了一些导演的风格，虽然未必尽然，却得以管中窥豹，可见一斑。

挑选自己喜欢的导演

在我还是一个完全的电影小白的时候，互联网并不发达，院线里放什么就看什么。后来，因为一些电影活动，与一些资深的电影行业工作者交流，那时，听他们说他们看片以相应导演为线索时，我颇不以为然。不过，没有多久就"真香"了。

让我"真香"的是两位大导演：比利·怀尔德和沟口健二。认识他们是通过上海国际电影节。现在日渐增多的电影节上往往会有向经典致敬的环节，如果观众对于网上的建议将信将疑，那么通过正规电影节的经典环节，往往会认识很多真正名垂影史的导演。通常那些单元的选片围绕大导演呈完整系列地放映，不同的导演有自己的审美趣味、个性，他们的个性形成并非是与生俱来的，而是逐渐形成的，电影展上策展人们往往能找到精华或标志性影片集中呈现，能让观众最高效地找到

自己喜欢的风格和个性。

而看过人类影史上最高品质的一些作品后，再看到同类型影片时，对标标杆就能很容易找到相对位置：是远远不如，还是逼近了，还是超越了——发现同时代的大师，是一种极难的能力。因为电影不像艺术品，鉴赏者可以买下来囤货，然后以此牟取利益。电影上具有这种鉴赏能力的人，有的将希区柯克推向了神坛，有的把《小城之春》拉出了落满尘灰的仓库。他们的乐趣来自精神，又作用于实践，可遇而不可求。

因此，我推荐这种比较稳妥的方法：即在一些出名的大导演里，找一些你感兴趣的导演作品作为影片片单，会让自己的片库非常优质。

挑选自己喜欢的国家

虽然不同导演风格不同，但是地理环境相近的导演们还是会有自己国家电影的一些特色。这种"特色"的识别非常主观，一如丹纳在《艺术哲学》里提到的土壤与树之间的关系。英国的剧情片擅长暗流汹涌，法国人拍片则往往要么轻松调笑，要么思考人生；美国的电影自9·11后，一面迷恋英雄主义和价值观输出，一面以伊斯特伍德和伍迪·艾伦这些老派导演为代表，和世界上其他有艺术个性的导演一样，坚持着作者电影的审美趣味。

此外，西班牙语区导演奇诡的想象力，北欧电影导演们冷静缄默的风格……虽然这些感受非常容易被读者找出一些影片

作为"反例"，然也可以换种思路：正是有那样的传统，才会让反例的出现成为一种有趣的创作尝试，这样便说得通了。这便是通过国别选电影的最基本的逻辑：一个国家的影片风格有一定的相似性，越是该国著名的大导演，越走两种极端：一种是该国风格的集大成者（有时，往往就是因为某位大师，造就了那个国家影像风格中的某种传统），另一种是反风格的"独狼型"导演。

挑选自己喜欢的主题

也许对正义有某种执念，我对于战争电影有着很奇怪的好奇心。电影行业在受好莱坞的影响下，越来越成为娱乐、赚钱工具，战争主题是电影中难得的比较"正经"的影片。

当然还有其他有意思的主题：比如喜闻乐见的爱情主题，比如历久弥新的复仇主题，比如老少咸宜的成长主题……不同的主题也有各自影片所占的位置，俗话说不怕不识货，就怕货比货。当优秀的影片珠玉在前，影评人就不会很轻易地被一部平庸的作品蒙蔽了双眼——当然，事情往往带有两面性。审美阈值的提高，往往会让影评人出现"不满足"——这也解释了为什么往往观众觉得不错的片子，影评人会有不同的观点。不尽然如此，也可能是哗众取宠，就看影评人的写作初心了。

其实"刷片"、建立阅片库的核心，是建立一个影评人的评价体系。所以如果希望更像一个学院派一样理解影片的价值，基于影史刷片是一个高阶做法。这种方式简单来说分为两步：

1) 了解影史；2) 就影史中提到的重要影片、导演、编剧、演员重点刷片。这种方法比较适合有自由时间可以分配的观众，对于将写影评作为一种凝结自己观影后所思所想的大众影评写作者来说，时间投入成本较低，若非专门的电影研究人员，用这种方式刷片的基本是电影真爱。

以上这些建立自身片单的方法没有好坏，且非定规，只是一种思路，读者朋友们当然会有自己设置的选片规则：比如依据某个特定年份刷片，也有朋友就某一个影业公司出品的某个年代的作品刷片……须知这些方法仅是手段，服务于核心目标。因此倘若正在阅读的读者有一个自己的片单建立规则，也非常期待和欢迎通过电子邮件与我分享交流。

这里选的几篇例文是我通过著名演员、著名导演、影史名作三个维度挑选观看的电影的影评。其实对于历史优秀电影的影评写作如果单纯地说"好"会显得很"人云亦云"。因此如何能写出差异，新意是难点。所选的后面两篇有幸一篇得奖，一篇被网友摘作相关电影的评论，让人感到要写好影评的本质还是那句"功夫在诗外"。至于《拆弹专家2》的影评，其实写的时候，尚是院线上映阶段，越写会越发现，对于院线影片做出评论对于一个渐渐走到读者眼前的影评人来说是一件有难度、有挑战的事情，如果说写历史名作是和历史上的影评人的作品较劲，那么写院线电影则是与自己较劲，因为这些评论将会成为日后的你在阅读当下文章时，是否会笑着骂自己"小笨蛋"的铁证！

《拆弹专家2》：一个人的第二次机会

2021 年 1 月 10 日，我国首个中国人民警察节，我去看了上映有些时日的港片《拆弹专家2》。影片成功地塑造了一个商业电影中十分中国化的英雄人物，但不知从什么时候开始，有些商业电影里的主人公很容易程式化，好坏泾渭分明：好人有些无伤大雅的陋习（比如抽烟，邋遢），坏人有些人伦闪光点（比如孝敬父母、爱伴侣或者是爱小孩），似乎塑造人物时，完成了 check list 上这些要点，角色便是一个"立体的人"了：典型如《绿皮书》《生命奇旅》，一个有基本好莱坞编剧知识的观众基本在看到影片前 30 分钟的时候就能判定人物的"弧线"走向了。

然而，这种模式化的创造方式，大约也只是出自好莱坞，尤其是近十几年工业模式生产的编剧故事。欧陆的电影似乎有一种更为天然的、探索"人"的故事的热情。近来好莱坞编剧们大概也发现当代故事运用那个公式，编写起来容易千篇一律，因此腾出不少热情来拍摄依据现实生活改编的电影。毕竟一个人，只有在童话故事里，才会好得纯粹，坏得彻底；在真实世界中，人的好坏，是如此难以断言。

港片《拆弹专家2》的人物塑造，尤其是主人公潘乘风的出现令人耳目一新。哪怕是在倪妮看着刘德华说："要当一个拯救市民的卧底，还是穷凶极恶的恐怖分子，你自己选"的时候，

让我想到了世纪之交的好莱坞，当时的优秀电影《黑客帝国》里，尼奥在面对红色和蓝色药丸时做的选择。

这是给予人物角色的真正考验，也是让观众思考的真正问题：这个问题，不是男主角会怎么选，而是：一个人犯了错之后是不是可以给予第二次机会？这个机会，既是他人给予的，也是自己选择的。

老一代香港导演邱礼涛在这部电影中选择了一种近乎末世毁灭的开场，不仅给观众制造了难以想象的核爆奇观，也似乎是以一种冷酷的姿态，对于香港青年进行教育——规劝一般有两种，一种是好言相劝，一种大概就是邱导这样的"当头棒喝"。这种针对"暴力"的"暴力劝解"最近一次是在2015年的希腊电影《当世界分离》中看过——希腊作为西方文明的三大源头之一，由于长期的经济衰落，如今除了那些先贤之外，似乎没有什么亮眼的内容。然而那部电影还是展现了希腊人基因里流淌的思考的血液：一个人的第二次机会。如果因为愤怒、麻痹、信息缺失而导致的第一次错误，让一个人成为"坏"的，那么在他幡然醒悟、痛改前非时，西方的神会给厄洛斯第二次机会，而人想要有第二次机会，只有靠自己的行动来争取——这一点上，东西方文化有了这样一种呼应的默契。

记得西方名画中有这样一个故事：抹大拿的玛丽亚被人非议，基督显灵对众人说：谁一辈子至今没有做一件坏事，就可以丢她石块。众人面面相觑，放下了手上的石块。这段故事说的是"人非圣贤，孰能无过"的道理。做错一件事应当受到惩

罚，但因为做错一件事就要一错再错，还是"不迁怒，不二过"，这是人生在世，每个人会遇到的考题，是电影里潘乘风的考题，是电影外香港新一代青年的考题，是每个人日常生活里时时留意的考题。

其实，对于自己的拯救也只有由自己来完成。蒙田在他的《论人的行为变化无常》中提到：值得称道的是行为而不是人。在文学小说雨果的《九三年》里，古板的老头子朗德纳克在最后关头，选择拯救火海里的孩子，他还是落后的反动贵族统治阶层，然而他作为一个人却做出了值得人称道的行为，更像是一个人，而非一个虚构的角色，由此而获得了角色的生命力。

同样的生命力展现在影片里一个让人动容的情节中：失忆后，回到废青团伙老巢，潘乘风发现庞玲骗了他，于是把象征良心的卧底窃听器收了起来。但是，在一起看同伙一枪枪打死曾经的警署同伴的直播的时候，潘乘风的眼眶里泪光闪烁。这不免让人想到《孟子》里的一句话：君子之于禽兽也，见其生，不忍见其死。尽管这句讲的是"君子远庖厨"的道理，然而推而广之，人之为人，在乎有一颗怜惜他人生命的心——他曾经是一个连小猫的生命也十分爱惜的人。

之所以让这样一个人堕落成恶魔一样的恐怖分子，导演巧妙地在商业影片的剧情里设置了大量社会问题，以及背后的伦理话题：如果一切生理指数都达标，只是因为残疾人就理所应当地不能拆弹（参与正常工作）了吗？一个混乱的世界，需要一股自诩为正义的力量来审判吗？牺牲 1 个人去拯救 100 个人算

正义吗？一个所谓的恶人如果感到良心不安而选择了善，他还会有机会做个好人，或者被认为是一个"好人"吗？

写到这里，如果认为《拆弹专家2》是中国故事中展示"第二次选择"的创造之举，那我不得不说，"第二次选择"不只是西方神话里的观念，给人"弃恶扬善"的机会，也是我们传统文化中的，一直以来有"放下屠刀立地成佛"的劝善观念，类似的故事可以从《周处除三害》等传统故事里能找到许多。

与我们国家的阴阳互易的理论不约而同，西欧的神话里，世界上第一个恶魔是由大天使路西法变来的。但《拆弹专家2》做得巧妙的是，好莱坞编剧结构里经常强调的"人物弧线"在片中不再是一个单拱的曲线，而是一条东方式的"S"形线，天使可以变为魔鬼，而魔鬼也可以变为天使。这是在同类型的影片（如：《沉默东京》《引爆摩天楼》《王牌特工》）中很难找到的形象。扮演者刘德华，在形象上一脸正气，但有鹰钩鼻加持，常常扮演亦正亦邪的警局人物。潘乘风的出现，让《无间道》中那句著名的"我想做个好人"的梦想，终于在18年后，实现了。

影片给了人物一条中国式"好人"路径：昨日种种，譬如昨日死。今天想做好人还是坏人，是靠自己的良心做选择——电车难题，很大程度来说是一个西方的伦理话题，因为对于我们的文化来说，就如何选择的标准，古人有过很清晰的言语，成为千年以来华夏民族的行事标准：生，亦我所欲也，义，亦我所欲也。二者不可得兼，舍生而取义者也。又：人固有一

死，或重于泰山，或轻于鸿毛，用之所趋异也。死生又何足道哉？这也是为什么潘乘风的死给人带来的震撼是有力的：无羞恶之心，非人也。他终究先是一个人。

[例文]

《近松物语》：本能与本性

2017 年上海国际电影节展映了两部沟口健二导演的经典影片《雨月物语》和《残菊物语》，观后，浓郁的古典悲剧叙事风格让人心潮久久无法平息。2018 年，更是有机会看了入围日本百年百佳映画之一的《近松物语》，它不仅是沟口健二导演的代表作，亦被称为 20 世纪影坛最具情感的作品之一，观后的确令人印象深刻。

对于日本电影，提及沟口，在很长一段时间内，他与女性主题的紧密关联就像标签——有这样的概念，却没有更多相关的概念。他究竟是一位怎样的导演，他喜欢什么，信仰什么，在日本战败重建的时候他又为什么拍这样的影片？

看了一些关于他的介绍，其中都有一段他和百合子之间的八卦故事，说是在他幼时，姐姐进入艺伎领域，供养他成长。长大后他流连于勾栏瓦舍，一日被情妇百合子刺伤，百合子被拘，但他没有起诉她，相反在伤愈后，又去找百合子。最后的最后，他还是抛弃了她，而美人沦落风尘。光这样来看，说他"同情女性"的立场着实可疑。菊与刀的民族身上的矛盾性，

沟口一个没少。

关于沟口导演，并没有一本如《蛤蟆的油》这样自我报告式的著作来洞窥他的内心，若说信仰，没有直接证据证明他是哪个教派的门徒。他存在的意义，有点像黑泽明对于他的评价："沟口走了，我们几乎再也找不到能如此清晰、真实地表现过去的导演了。"与其说信仰某种宗教，毋宁说是信仰着某种意义上红尘底下人性的真实。这种真实不是现实意义上的真实，而是不分年代的某种蕴藏在人心的贪婪、好色、真诚、善良……如果那句："如果没有挨过女人的刀，怎么能创造出好的女人形象呢"真是其人所言，那你可以轻而易举地发现背后的秘密：在一个隐忍含蓄暧昧的社会，被激发出的恨意和爱意都是真实的，而这种真实是他想追求，并在影片中塑造的。

这种真实，并非事实的真实，而是某种理想的真实——一如维米尔的画面，静谧神圣，充满某种永恒的意味。过去的故事也好，现在的故事也好，人物不一样，人的需求，亘古未变，而他选取了一个他最熟悉、最迷恋，也是充满最多故事的群体，穷尽一生。

1954 年的日本尚处于战后重建的阶段，沟口健二导演选取了日本江户时代剧作家近松门左卫门的作品《大经师手记》作为故事核心，讲述以春夫人从一个逆来顺受的人偶逐渐蜕变为有血有肉的人的故事，更准确来说是将其求生本能到求死本性的过程搬上了大银幕。1956 年，导演与世长辞。

这个故事，是不是蕴含着希望当时的人能够更诚实地看待

自己的欲望的意味，不得而知。但很显然，这并不是一个悲剧的故事——虽然人物走向了死亡——哪怕王子与公主快乐地生活在一起，死亡也是最后的终点。因此死亡不是评价悲剧与否的标尺。

沟口健二导演拥有非常高的对于日本传统文化的鉴赏力，银幕里还原出当代人对于日本古代的幻想——这当然都不是真实，就像没有一簇浪花像葛饰北斋的浪，也没有一个美人像浮世绘中的形象。而之所以让人感觉到真实，与沟口健二导演对于人物形象的处理密不可分。

如我们所有人，在人生的最初，接受一切既有的安排。那些侵害到我们生命的会被认为很可怕，而那些日常琐碎的小事会让我们心神不宁——以春夫人的出场，连同整部影片的所有人物都带着与日常人一样的烦恼出现在剧情里。

在最初这段序曲一样的章节里，沟口健二导演没有浪费一个人物，一句对白，一个镜头。寥寥数笔将时代环境、人物地位、主要人物性格与互相的关系、人物诉求交代个遍：经济萧条下由宫廷士族与京城巨贾之间盘根错节的利益关联，娘家母兄予取予求，不匹配的富商夫妇——万事俱备，只欠一个导火索就是一出好戏。

以春夫人渐渐发现了丈夫的不堪，误会只是一个导火索，即便不是被此事误解，也只是时间问题。沟口对于人物刻画的细腻，在于他并没有在这个时刻让以春夫人倒向了茂兵卫的怀抱——人本性的苏醒需要时间与事件，就如麦克白的犹豫才显

出人性的真实。即便与茂兵卫一同奔走，以春夫人依然只是受到本能的驱使，她依旧没有察觉本性的需求，或者说她忌惮着通奸游街的处罚，他们以兄妹之名四海为家。

直到茂兵卫在投湖前的告白——忘了曾在哪本著作读到的一句关于戏剧的评论，说是能成就不同风格的情节必是发前人未发之情节，却又是那个时刻的必然，引用的是张生跳墙这个情节。沟口在之前一年的《雨月物语》里有一段令马丁·斯科塞斯为之倾倒的湖上泛舟的情节，一年后，依然是琵琶湖，这次只有这个伤心的妇人，和一个暗恋她的年纪相仿的茂兵卫，本性的苏醒势不可挡。

茂兵卫对于夫人的情谊，我们从一开始就能看出，但夫人的巨大转变从琵琶湖开始——这恐怕是沟口导演醉心于女性题材的原因之一。女性太过感性，更容易受到一句话、一件事的影响而彻底转变——夫人和以春的彻底决裂可以追溯到玉子的揭发，而她对于爱的渴望，则是从那句告白开始。

伟大的作品往往包含着创作者精心的剪裁雕琢，但凡以春夫妇伉俪情深，或者两情相悦，那么这样的转变势必带着女性水性杨花的指责，并且这种转变也算不上对于本性苏醒的赞美。

导演的设定巧妙地避开了这样的陷阱，哪怕后半程以春四处寻访夫人也仅仅是为了家族的声誉财富，家人的着急也仅仅是因为曾经收下了重金聘礼而配给了这个年龄极不相称的人家。这样的环境下，女子意识的苏醒也许不一定是故事描述的那个时代的真实，但却是故事拍摄的时代，经历了战争创伤，

人开始内心检视的真实："我是谁？我为什么而活？"

如果要用冲破礼法，抑或是明白了爱，来形容夫人与茂兵卫的结合，似乎有些托大，用当代人的视角来看，这是一条孤独的生命对于被爱的本性苏醒。当片中的以春夫人终于明白了她自己的需求，她需要像一个人一样被爱。她的行为逻辑便贯穿始终——她是见到过主母与仆人私通而双双受死的，但若今日投湖未死，那么余生都是多得的幸福。

日本电影评论家莲实重彦曾这样评价过沟口健二的主题："钱，当一位女性非常想要得到的时候，她就会出卖自己，自20世纪30年代以来，钱的主题在沟口健二的电影中变得很重要……"看的几部沟口健二导演的影片几乎都是宽衣大袍的年代片，但真实感却丝毫不减，钱的主题可谓一语中的。

《近松物语》中女主人公的逻辑是本性从迷茫到苏醒的过程，而男主人公则是从本能到本性的苏醒。

作为男性，无论哪个时代，都会很早知道自己的使命，使命有大有小，战乱与和平时使命也会不同。对于茂兵卫，他很清楚自己职业上有什么追求，也很清楚自己爱慕的人是谁。沟口健二导演对于人物刻画的真实感，在两人已经翻过崇山峻岭，而他却打算离开以春夫人这一幕展现得淋漓尽致——美人在侧时，如果是良田万顷当然是夫复何求，但若是自己身无分文，那就另当别论了。"逃跑"就和"追寻"一样，像是从远古开始就遗留在男性基因里的本能。

茂兵卫逃跑过，他的本能让他害怕背负不起夫人今后的幸

福——钱的确是放在这个人面前十足的难题，也许被处死的前车之鉴也曾起到一定的作用。但一如孟德斯鸠对于日本民族下的判断："日本人的性格执拗、随性、坚定、怪异，无论何种风险，何种艰难，他们都勇于直接面对，让人惊讶。"恰是短暂的分离，让他的本性也获得了苏醒的时间——至多不过一死，对于当时剖腹成风的民族，死又何足惧哉？

所以，在影片里，以春听到的消息，并不是那些怕他上位的人做的小动作，而是他们两个抱着必死的决心向官府的主动坦白。

怕死是人的本能，而求死是明白了本性后的选择，男女皆然。就这一点而言，与其将沟口健二称为"最懂女性"的日本导演，不如叫"最平等看待女性"的日本导演来得贴切，他没有将"她"抽象成一个事物，而是还原成了一个和男性对等的女性。

沟口健二的影片古典优美，带着浓郁的东瀛风致。不过，如果你知道他十分欣赏耽美派作家永井荷风和谷崎润一郎，便不难理解这样的审美取向。并且，沟口似乎与永井荷风的形迹也相仿，永井对于女性的痴迷和背叛在沟口身上也能看到。这位迷弟必然也知道永井深受法国著名诗人波德莱尔的影响，波德莱尔写了《恶之花》，永井荷风写了《地狱之花》。如果说其他描写欢场女子的影片是题材上的呼应，那么这一部中，用一场盛大的游街作为终曲，无疑像这溃烂的社会秩序中绽放的地狱之花。

结局处，与其说是共同赴死，无如说是一场万众瞩目的婚礼。他们名正言顺地走向最后的终点，虽不能同生，但却能共死，在韶华最盛情感最浓之时，没有柴米油盐的羁绊，没有贫贱夫妻的悲哀。正因此，比照若按原先的预设，与贪婪好色的丈夫共度一生，这实在算不上是悲剧。

当银幕上相爱的两个人手握着手一起走向生命的终点，边上原来的仆人说着"从没见过夫人有这么幸福的样子"，也许会想：这也是本性苏醒的样子吧。

[例文]

当西绪福斯老去——浅评《养蜂人》人物斯皮罗

1986 年拍摄的《养蜂人》用一段仿如《教父 I》的婚礼场景作为开场，正当观众企图理解新人合影时新娘的母亲何以缺席，在心里猜想女婿会不会像康妮老公一样的时候，却发现大师并无意来构建复杂的人物关系，也没兴趣像洗相片一样冲印出那一屋子人的具象。

《养蜂人》有着顺畅的叙事，优美的音乐，动人的色彩。然而，这个故事即便穿上了现代的外衣，却依然是一个寓言似的故事，满载着希腊悠久的对于人生、人性的思考，扣动观影者的心弦。

人生的意义是什么？或者，人生是否有意义是哲学家们探讨的话题。导演安哲在这部《养蜂人》里，提出了一个有意思

的假设，如果人一如蜂群日日劳作，而有一天忽然发现，他老了。他会有什么感受？

孤独的旅程

写文时，我们讲究凤头。好电影的开场往往统摄全篇，然而有时却可能因为情节的陌生让人忘记那些重要的细节。当我们在看完后，为斯皮罗忧伤而漫长的寻花之旅喟叹的时候，别忘了，开篇阴霾雨雾里，有人唱着一首仿如神谕的歌谣：First I find you, then I lose you. I'd rather be alone.（起初，我找你，而后我失去了你，我宁可独自一人）。可以说剥离开故事里一切形式，这段两个多小时的观影之旅诉说着一段希腊式的沉思：人终将是孤独的。

《养蜂人》的婚礼场景，就像是华托的《发舟西苔岛》——人们向往着远方维纳斯诞生的岛屿，而已然暮烟四合、黄昏将近、欢聚将散。婚礼上，人群随着新娘高举的手，望向那只并不存在的鸟，一如憧憬本身。空缺了新娘母亲的合影、婚礼上破碎的酒杯，到客人散尽女儿女婿亦远去的时候，妻子也要离开斯皮罗。亲情之于他是全然的孤独了。

而导演觉得这还不够。养蜂人夜晚的聚会上，"消减的蜂群、衰老的蜂王，连乔治也累了。"工作上的友情于他也是孤独的了。采花路上与青春时候的同学相遇，往昔的情谊似乎回到了身上——那时候他没有那么孤独，他有同学，有祖传的职业，有众人仰慕的安娜做太太。而他的朋友连续两个月都想看

海，他的朋友觉得冷——这也许就是他们人生里最后一次见面。学习时的友情于他难道不也是孤独的么。

窗棂上的扬尘是时光的痕迹。他独自来到清冷的小镇，残破的老屋。家，没有了。他只有对于往昔的记忆。回忆里那首童谣，短暂温暖过出嫁的女儿的心。

西绪福斯般的斯皮罗

希腊神话里，受罚的普罗米修斯，虽则在盗取火种后被绑在山巅，日日受秃鹫啃食内脏的痛苦，但他最终还是获得了赫拉克勒斯的救助，逃离了循环的苦难。

不过西绪福斯并没有神人来救。绑架死神、触怒众神的凡人西绪福斯被惩罚终日推动巨石，而这巨石因为沉重，每每将近山顶，却又滑落地面，如此循环往复，直至西绪福斯死去为止。众神——或者说古希腊人认为，让人终日去做一件无意义的事是最大的惩罚。

在导演安哲的镜头里，凡人斯皮罗，就像一个托生在现代的西绪福斯。年复一年寻花而去，一年年年华老去。直到这一天，同行的老伙计们一个也没了。现实世界里，我们被鲜花、风景、美人遮蔽了双眼，而真实是，日复一日的推动石头和年复一年的寻花采蜜本质上并没有差别。

日子单调的重复被导演精心地藏在整部影片里。鲜花一般代表着美好，安哲诗意而残忍地将虚幻短暂的人生阶段用鲜花作比真是精准而优美。多少年，斯皮罗开着他的卡车，在一条

铺满了莲花、三叶草、橘子花等等的路上前行，而且诗意地说这个职业是"和春天在一起，拜访四处的花草"。然而这一路匆匆中，因为怕耽误了橘子花的花期，所以学校同学那里能不去就不去吧。怕耽误别的花的花期，所以妻子的感受，她既然说没关系，那就不顾吧。独自站在甲板时，斯皮罗甚至不明白，"安妮说，别为她担心，她是摩羯座，会走出自己的路"。他呼告圣母玛利亚"为何都分崩离析了？"

然而，作为观众的我们却都明白了：明白了为什么开场的婚礼上，儿子那么冷冷地对他，明白了妻子为什么告诉他一切都结束了，甚至明白了为什么大女儿没有出现在小女儿的婚礼上。

影片里有个细节令人唏嘘，在他出发的地图上标注了同学、妻子、女儿、朋友的城市。探望了病重的同学，从海滩离开后，他错过了橘子花的花期。当然，从神庙电影院的朋友的对话里，我们也会发现他很久没有再去影院——这漫长的岁月里，为了寻花夺蜜，他抛下了友情、爱情、亲情。寻花如是，人生寻财，寻名，寻意义，又何尝不是。"所有命运馈赠的礼物，都已在暗中标好了价格。"一直如此。

我们的欲望无所躲藏

在一次事先计划好的旅程里，计划外的姑娘穿着黑色皮夹、丹宁牛仔裤。那股勃勃的生机像火一样。老迈的斯皮罗隔着墙偷偷观望尽情舞动身体的女人，偷偷捧着希腊女神一样的

白裙白鞋发呆。在她野性放荡、暗示明示地诱惑着斯皮罗的时候，他落荒而逃。

躺在床上的同学一生与历史为伴，借着喝酒歌颂着欲望。"我们的欲望无处躲藏。"对欲望的满足，可能是人用来证明自己存在的一种方法，但这句话也像是点燃了斯皮罗在日复一日里平息的欲念。他与年轻女人的共处，与其说是黄昏恋，不如说是人与欲望间无休止的战争。

有一个微妙的镜头出现在他对妻子说完"我想在灯光下看你"时，妻子刚捋捋头发，他便"再见"告辞。转眼，斯皮罗在野地的蜂房中醒来。一切像是一个梦，又像是真的，像是与秩序告别，又像是全心地投入最后的欲望寻求之中。他驾车撞开了餐厅的墙，在众目睽睽之下劫走了算不上心爱却想要的姑娘。

欲望的背后是动力。欲望驱使着人做着一些疯狂的事情，从采花蜜，到路上劫来士兵留宿。在欲念没有十分强烈的时候，半裸的年轻女人对于斯皮罗而言唯恐避之不及。从老宅里出来时，年轻女人啃咬斯皮罗的手掌，仿佛西方的吸血鬼传说，只要咬了另一个人，就会把这种毒性传染到另一个人身上。他应该是被感染上了，这便落了下风。

安哲用了一组有意思的镜头刻画了这种势头的转变。初相见时，画面中，斯皮罗凌于待拯救的年轻女人上。第一次走散重逢时，年轻女人跪在地上，像侍奉父亲一样帮斯皮罗刮胡子。而到了斯皮罗到大女儿的店里告别，年轻女人使性子跑开

的时候，斯皮罗仰头在一辆大客车上看到了她。这种俯视到仰视的变化，让人联想到斯皮罗在这部片子里作为隐喻"人"的形象，也使人更能理解他们最终止步于此的关系。

臣服于欲望的人，需要净化心灵。安哲将旅行的终点安排在极有仪式感的"神庙电影院"，这点非常有趣。作为一个导演，他心中的圣殿是影院，而作为一个希腊人，他无法回避宗教对于他的影响。这种重叠在屏幕前，宛如献祭似的场景里，让人联想到关于希腊神庙的种种传说。其中一种，便是神庙里的女子用身体来抚慰前来忏悔的人的心灵。可如果真是如此，那么无论是船上强吻的时候女子的不从，还是祭台上女子的"放我走"，便说不通了。

这也再次证明他与年轻女人的共处，与其说是黄昏恋，无如说是人与欲望之间的挣扎。年老衰弱的人极力想挽留内心的欲望，而当一切即将结束，没有什么留得住，这现实如此真实，又如此教人失望。

尾声

1982 年开始，安哲和希腊女作曲家艾莲妮·卡兰卓（Eleni Karaindrou）有着近 20 年的合作。《养蜂人》中原创的"To Vals Tou Gamou"在优美之余，让人怀有这样一种执念：这循环往复的右手的旋律，与左手的华尔兹的强弱弱，恰似某种循环往复。当婚礼上，斯皮罗打开唱机，让这循环的音律贯穿在每个角落，这循环的影子，从环视人群的镜头延展到全片。

尽管这段音乐理论上可以无休止地一直绵延下去，但一旦结束，便结束了。斯皮罗的追花之旅也一样。"你为什么这么悲伤？我知道不是因为我。"发现了这种循环即将戛然而止，除了马齿徒增外，斯皮罗陷入了肉眼可见的忧伤。

写到这里，不免想到奥斯特洛夫斯基的这段话"人最宝贵的是生命。生命对于每个人只有一次，人的一生应当这样度过：当他回首往事的时候，他不会因为虚度年华而悔恨，也不会因为碌碌无为而羞愧。……"人类的悲喜往往被表象里的欲望所左右。但当回首整个人生时，如果发现匆忙一生，徒劳而无意义，那么可以想见这种无意义带来的久长悲伤。在理解这种悲伤时，便能理解年老的斯皮罗打开了几乎陪伴他最后半生的蜜蜂。这些忙碌的蜜蜂就像他的人生缩影：那些自己已经来不及弥补的悔悟，那就让这些小生灵去吧。不再挽留的时候，他回到了原初——用手叩击大地，一如年轻时，与同学幻想着"改变世界"的模样。

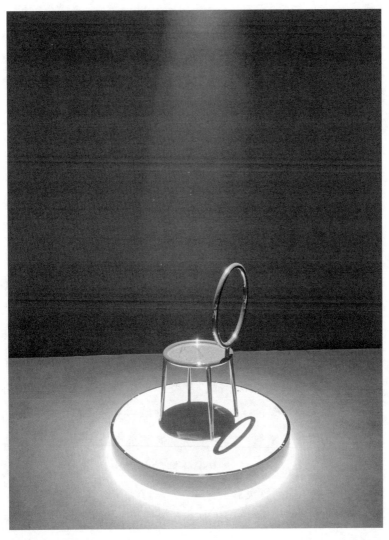

作品名：一期一会

玖思　技巧·那些只能看一次的
电影怎么做笔记？

生活在当代社会，数字技术的不断成熟让观众在大银幕上看到许多几十年前的老片成为可能。2021年起，上海地区的"周周有影展"活动更是丰富了本地市民的精神生活。来自各国、各时期难得一见的影片时不时会献映于大银幕上。而一年一度的上海国际电影节上更是有众多优秀的经典影片轮番上映——有些是经典大师作品、重要影史作品，或者是新近国际得奖作品，很常见的一种情况是，难得一见的作品，错过便可能很难再有机缘重遇。有些难以重遇甚至可能因为观影本身需要付出的体力，比如长达566分钟的纪录电影《浩劫》，长达450分钟的《撒旦探戈》……

犹记有一次听谢晋导演带的一位导演说当年谢导指导青年导演学习电影的故事：如果一部院线影片值得鉴赏学习，他要求学生看7次电影。第一次看故事情节，第二次开始每次带着

不同的视角去观察思考。事实上拉片是所有电影专业学生为了学习技艺必不可少的学习过程。这种过程不仅适用于导演，对于不同工种：编剧、美术、音效、表演、剪辑……都有难以取代的重要作用。

在看片时做观影笔记是许多电影人，无论是电影创作者，还是电影评论者，都会提及的方式。据传美国第一位因写影评获普利策艺术评论奖的已故影评人罗杰·伊伯特在看电影时往往会戴一个带矿工灯的小帽便于写影评。人到一定的高度总是会有很多便利，无论是包场看电影还是带着灯写笔记。

但对于无论是刚开始写影评还是写了一段时间的影评人来说，我自己的心得可按不同分类陈列如下：

院线影片

我一度比较反感写院线影片，然而很快就意识到：如果影评人仅仅是在评论历史上的经典，最多不过是锦上添花，为早已判定为优秀的作品唱赞歌，至多就是将一些进入历史深处的杰作，拿出掸一掸灰尘——这就和读一本好书一样有价值，其价值主要向内：即对于自己思想、审美等不同角度的提升。

院线影片的评论往往具有挑战，也更具有实际价值。因为这种价值主要向外：院线影片的创作团队都是目前基本生活在同一个时空的（即便是遗作，也是新近完成的）。因此，院线影片往往更多反映了当下的社会，哪怕是一个古代的题材，也可以预见地运用了当代的观点来建立叙事。

对于院线影片，因为不存在仅有一次观摩——实际上完全存在二刷、三刷的可能性，因此如果觉得有必要查漏补缺，作者完全可以再买一次票，或者等网络资源出来，拉片玩味。

网络上有片源的影片

随着多渠道发行制度的成熟，国内互联网的片库里，一方面有丰富的院线影片、经典影片，一方面有许多专为互联网传播的网络大电影。无论水准高低，这种形式的观影对于影评作者来说，心态可能更为放松，然而却可能有几个小陷阱：一些情节缓慢的影片，观者可能由于缺乏耐心而选择快进或者放弃，一些细节较多的影片可能由于屏幕较小而使观者无法发现画面中的细节……

这些差异是从前没有对比大小银幕看片时很难意识到的，或者即便有高人指点，自己也很难有领悟的点，唯有时间的积累会让这些体验化为个人经验。

由于片源易得，因此也不存在只能观摩一次的难点，唯一需要做的可能是有一面投影幕布，让观影的画质接近小影院。

"一次赏"影片

这是个我生造的词语，然而非如此难以简单地描述这种可遇不可求的状态。比如印象里很深的一次，是 2019 年的夏天。当我坐在上海影城的巨幕影院里观看着上映整 100 年的电影《我控诉》，这就是我说的"一次赏"的概念：在我们的人生中

很难有再一次的经历。

对于这些影片，如果有机会，我往往推荐大家坐在靠前的位置。说到这里，也许会有读者提问，坐第一排脖子会不会很酸，眼睛会不会很花之类。但这些问题如果和不会有人踢你的椅背，不会有人在你的边上讨论剧情，不会有高个子正好在你的眼前挡住了一期一会佳作的字幕相比，我个人的选择还是很明确的。

而选电影时的位置如果条件允许，了解影院结构，那么选择就会更自由一些。由于长期观看，我对2022年改建前位于新华路上的上海影城9个影厅的内部结构比较了解：除了1厅和2厅两个屏幕过于巨大的影厅适宜坐在后几排（倘若喜欢沉浸式观影，前三排中间依然是很好的位子），其他3—9厅都适合在第一排观影。

看电影毕竟是一个半小时起步的文化活动，如果座位能满足：1）没有挡住观影的视线；2）长时间观影，脚可以有更舒服的空间；3）倘若实在是千载难逢的影片，能够在尽量少影响周围人的情况下，借着影片银幕的光亮，在自己的本子上做笔记。如此，就是我心目中的"金不换"。

说到观影笔记的内容、形式，其实多种多样。我曾经尝试过看完之后写观影笔记，后来发现如果仅仅是为了记录看过什么，一些网站的标记功能就可以满足这样的需求。观影的笔记对我而言是记录那些让我感到非常重要的细节：一句台词，或者一个道具，一个动作，一个眼神……这些潜伏在影片里的无数细节往往会随着一部影片的结束而迅速淡去——真是仿若一场梦境。而那

些借着微光记录下的内容，是你那一次梦境里留下的"细节"。这些"细节"由于片源的珍稀，往往很难很方便地再次找到——这也是我们需要做观影笔记的原因之一。

最后，我建议观众尽量以"不知道"的状态去看一部影片，感受一部影片，这样更能得到最真实的体验。不过，若遇到一部电影节的影片，想为自己的这段观影经历"存个档"的话，那么了解下这部电影事后是否能找到网络片源是个很简单，却很有必要的小功课。

这里选择的几篇影评的对象，几乎都是"一次赏"影片，其中有上文提及的时隔100年看到的修复版影片《我控诉》。3小时左右的体量和默片的形式以及珍稀的拷贝让这部电影成为一部典型的"一次赏"影片，在看的时候我试图全身心地感受，不过默片特有的文字间隙让我还是决定在自己的票根上做下一些记录。而这些珍贵的笔记成为串联这篇影评时重要的线索。另外几部也由于各种展映活动才得以在大银幕上看到。有些由于有发稿的时间限制，等不到影片的网络版上映再去核对细节，这时，坐在第一排，借着微光记录的技巧便发挥了重要的作用。

［例文］

当我们反对战争的时候，
我们在反对什么——评《我控诉》主题

控诉是一个严重的词，而天性充满激情的法国人向来不惮

于使用激烈的词语来表达自己的观点。1898 年 1 月 14 日，时年 9 岁的巴黎小孩冈斯应该会在《震旦报》上读到被誉为"人类良心的一刹那"的左拉名篇《我控诉》。行文结尾，左拉一口气控诉了 9 个主体，有在任将军、有笔迹专家、有新闻媒体、有军事法庭，排山倒海的气势令人过目难忘——

左拉说："至于我控诉的人，我并不认识他们，我从未见过他们，和他们没有恩怨或仇恨。对我来说，他们只是一种实体，只是社会胡作非为的化身。"

左拉说："我在此采取的行动只不过是一种革命性的方法，用以催促真理和正义的显露。"

左拉说："我只有一个目的：以人类的名义让阳光普照在饱受折磨的人身上，人们有权享有幸福。"

左拉的《我控诉》让报纸一时洛阳纸贵，而据海外媒体的描述，影片《我控诉》上映让欧洲影院小小的售票亭屡屡被激动抢票的人拍碎。

站在左拉反对不公、反对反犹主义的肩膀上，冈斯带着作家的敏感和哲学家的冷静用 166 分钟的篇幅，无声地抗议在当时给普通法国人民带来深重灾难的第一次世界大战。这种抗议，这种从灵魂里发出的指控，在 2019 年的上海影城，放映厅内全场寂静无声，角落里则传出隐隐的啜泣时已经证明：这种指控带着永恒的力量，以这个为载体的故事散发着无穷魅力。

我和 100 年前坐在大银幕前的法国观众一样，被时年 30 岁的巴黎导演冈斯的默片巨制《我控诉》击中，大脑里被影片激

活的各种念头灼烧，他将他的思想通过电影传导给了现场被震撼的众人。

美的毁灭

影片是默片，但冈斯用卓越的艺术品位与高超的电影技巧，通过艺术作品暗示了战争下美的毁灭。如巴赫的《无伴奏大提琴协奏曲》突然中断，预示着美的突然夭亡。

人们的舞蹈倒映在石墙上，就像那时正是新锐的野兽派旗手的马蒂斯的名作《舞》，第二幕开场文艺复兴时期波提切利的《春》……战争开始后，人没有了，只剩下骷髅在舞蹈；春神没有了，转成了拿着镰刀的死神——这场巡礼式对欧洲艺术的讴歌在隆隆炮火中戛然而止。

战争开始前，法国著名音乐家比才的《阿莱城姑娘》中，年轻英俊的诗人让（Jean）登场。

诗人和母亲的居所里，床边突兀而醒目地树立着一个代表犹太家庭的九烛台。并且，犹太民族有个风俗：如果母亲是犹太人，那么她的孩子天然就是犹太人。让的形象也一如我们以为的犹太人，聪明、敏感——他是位优秀的诗人，大提琴拉得很好，就算去当兵也能进入军校考中第一名成为军官。

他满怀爱意的情人，代表着女性美的伊迪特在战争中被蹂躏，代表着阳刚美的弗朗索瓦（François）在战争中死去，代表着感性美的诗人灵魂在残酷的战争中破损，就像优美的村庄从水草丰茂变成弹坑累累——人物、布景无一处不控诉着战争杀

死了美。

当伊迪特被敌人俘虏的消息传来，一组被捆缚的女性形象组成了"我控诉"的形象，美在战争中被摧毁，而这仅仅是一个开端。

善的毁灭

战争开始时，一堆不谙世事的孩子天真地望向镜头，"战争开始了。""战争是什么？""我也不知道。"而到了第三幕，这群懵懂的孩子经历了几年战争，把小安吉拉围了起来，戴上象征德军的头盔……影片漫不经心地扫过这堆孩子，战争毁了他们的家庭也影响着这些幼小的心灵——这个民族的未来。

冈斯控诉的不仅是战争中不分长幼、被扭曲的普遍人性；还有那些躲避在出征士兵血肉长城之后、坐享其成的中产阶级的堕落和背靠战争大发横财的大资产阶级的无耻。

全片里，长者伊迪特（Edith）的父亲与让的母亲，是导演带着讴歌的代表"善"的角色。精妙的是，这种"善"被影片塑造得层次清晰，真挚感人。

参加过1870年普法战争的老先生拉扎尔（Lazard）对犹太邻居的接纳，寄托着导演所坚信的自大革命以来确立的自由、平等、博爱观念。这种平等并非"唯犹太论"，出场时，这位非犹太老先生就被比喻为：直率、简单，像一柄宝剑。

作为退伍老兵，他的卧室里，那张"我的阿尔萨斯和洛林"，就像牢记"靖康耻，犹未雪"的岳飞。作为骄傲的法国

人，女儿受辱后，愤然再次从军，战死沙场。魂归故里时，老先生透过窗安慰女儿："如果战争杀死了最好的人，也不要因为这件事哭泣，因为经过此役，坏的人也会慢慢变好。"作为善的代表，冈斯对父辈，对非犹太人拉扎尔的塑造带着崇高的敬意。

这种敬意并非把拉扎尔塑造成完美无缺的形象，开场拉扎尔是带着源于当时社会的刻板印象的——作为传统法兰西民族的伊迪特父亲对于犹太人让和他的母亲，一开始就和当时大多数人一样充满了敌意：无论是将女儿嫁给一样是非犹的弗朗索瓦，还是对心怀赤忱的让爱答不理。

但是，当拉扎尔发现让真心实意为了救女儿而去从军，才华横溢并获得军官学校第一名，建功立业获得勋章的时候，他能主动意识到这种偏见的无意义，在让参军离家的 4 年里，他与老太太相互扶持，病榻前悉心照料。在老太太病重时，拉扎尔还主动给战场上的孩子报信："我偷偷地给你写信，因为她勇敢地坚持，不希望她的儿子因为孝顺而辜负了为国杀敌的责任。"

这种对于犹太人偏见的反对，左拉在 1898 年为犹太青年德雷福斯辩护的雄文中就曾提道："法国是人权自由的伟大摇篮，若不消除反犹太主义，便会因此而死亡。"

显然冈斯赞同左拉的观点，他的镜头里，犹太人崇尚教育的风俗嵌在母亲需要让晚上读诗入睡的细节中。在她抚养下的诗人，撰写《和平集》，用作品讴歌光明。而在民族大义前，这位犹太母亲就像在岳飞背上刻下"精忠报国"的岳飞母亲一样，

拒绝因为病重唤回战场上的儿子。她教育出来的儿子，一周里三次晕厥都没有退缩。从个人良善到爱国大善，这个犹太母亲的死，让诗人发出怒吼："战争杀死孩子也杀死母亲，我控诉！"

真的毁灭

这部电影是欧洲第一次在剧情片中使用战争里的纪实镜头。（第三部分中一段直接采集自战场的记录影像）在现实的真实与影像的虚幻中，导演的镜头扫过"一战"战场上那些从容赴死的士兵——也许他们并非真的如此，百年后，我们在审视这群曾经存在过，但早就烟消云散的人影时，不禁思考，战争固然让人毁灭，人本身亦走向死亡。人类用各种方法去给生命增加意义，其中最不应该的就是通过战争来寻找意义。"将死之人不会延迟春天的到来"。最后的战役前，一个普通士兵的遗书里，他过早的死去，正因为卷入了无意义的战争——这场为了瓜分殖民地而挑起的战争里，从始至终百姓苦。

导演在第三幕挑选了拉马丁与高乃依的名句，对于百年前簇拥着去观摩这部电影的法国人而言，内心的冲击，断然是比我这样一个对法国文化略知皮毛的人深刻的。尽管如此，导演的精心挑选带来的震撼仍让人久久不能平息。

伊迪特张开双臂的形象上铺满了圣母画像上常出现的蓝色，背后的高窗像哥特教堂里的彩绘玻璃。作为拉扎尔的女儿，弗朗索瓦的妻子，让的情人和安吉拉（Angela）的母亲，面对受难的伊迪特，冈斯引用了拉马丁的诗句"悲伤，你就来

吧，如果你还能找到落脚的地方。"

勇士弗朗索瓦死了，带着他深爱的妻子，不甘离别的故乡和老狗的心，长眠地下。

诗人让疯了，他的"缪斯"从伊迪特变成了愤怒，颠倒了活人与死人，公平与正义。

是谁带来了这遍体鳞伤的灾难？是谁造成了这泪流成河的悲伤？难道仅仅是敌人需要被控诉吗？

当让再回小镇时，他不再是那个衣冠楚楚、"近乡情更却"的年轻人。衣衫褴褛、饱经风霜的他，面庞消瘦，髭须丛生，像古老的希伯来神话里摩西的形象。口中在亡灵部队前奔跑回故乡的场景，像某种程度上的"出埃及记"——出埃及记的故事里，因为要抵达迦南路途遥远，跟随着的人开始不能忍受，渐渐开始胡作非为，气愤地摩西与上帝立下十诫来约束众人；让的回归像是犹太人摩西与耶稣形象的重合，从造型、行为、言辞，都像是某种"复活"，他像耶稣指责投玛丽亚石块的人：你们谁没有负罪一样。让扮演着宗教接受忏悔，原谅世人的角色。然而，导演没有止步于此。

19世纪末，尼采喊出了"上帝死了"。这种思想似乎影响到了影片《我控诉》。住着上帝的教堂里，尸横遍野。

当亡灵们散去，疯狂的战士回到了他出生的地方。过往的一切显得毫无意义。赞美和平的《和平集》就像个笑话，带着上帝恩泽的光芒就如同谎言。"你眼睁睁地看着罪恶发生，我控诉！"在真实的愤怒中，是战士，而不是诗人，不是拉比，是被

战争摧残了人格的让完成了《太阳颂》完整的篇章。连同那枚代表上苍与秩序的太阳也一起被控诉。"疯了",影片的结尾,伊迪特对让下了结论。——作为刚刚而立之年的青年导演,一方面需要一鸣惊人的作品,一方面也能看到他妥协于当时社会的态度:在一个天主教盛行的国度,"上帝死了"这种大逆不道的话说出来一定是疯了。可见诗人,必然要疯。

即便如此,冈斯通过这部曲折而深刻的电影拷问着观众,我们看到了战争摧毁了人类辛苦营建的真善美的世界,连同上帝与宗教一同被坦克摧毁,而旧有的意义何在? 新的意义又何在? 这种仿佛承载了时人迷茫情绪的电影,一经推出,据说斩获了 450 万法郎的票房,总制作约为 50 万法郎。

尽管有妥协,难能可贵的是,在德雷福斯事件发生的 8 年之后,冈斯用这样一部电影清晰地传递出他对于犹太民族一视同仁的态度。相应的是,这次上海国际电影节上,另一部展映的放映于本片 10 年后的《潘多拉的魔盒》中,德语区导演的镜头下犹太人的形象则是贪婪、虚荣、把人引入罪恶……镜头珍藏了当时的光影,让了然后来历史的我们呆若木鸡:一切端倪早就镶嵌在影像里。

[例文]

《浅田家》:讲一个故事给世界听

我现在还记得自己在电影中,看到 2011 年 3 月 11 日地震画

面第一次出镜的强烈感受：这绝不仅是一碗关于个人依靠奋斗努力实现梦想的鸡汤，不仅是一粒关于家庭如何是坚定港湾、允许废柴慢慢成长为人生赢家的补药，不仅是讲述照片所具有的艺术性与社会性的形而上的电影，还是一部善于运用国际传播手段，树立国家形象的宣传范本。

影片开头"本片取材于真实事件"的暗示，很容易让观众感到《浅田家》犹如摄影师版的《垫底辣妹》。咸鱼翻身的故事对于普罗大众总是很有"爽"感，这的确可以成片，但也就是"有志者事竟成"，同时兼有批判当代社会对于人的固定成长路线的"反思"，表达毫无新意，反思也中规中矩。

因此，在影片发展的第一个阶段里，乐趣无非是看两个日本帅哥：妻夫木聪与二宫和也和长辈一张张 cosplay 的照片——毕竟，一个不受人待见的小地方摄影师，屡遭拒绝，难得出了书依然遭遇挫折，然而天降奇缘，一举夺魁，这故事太规整了。

当故事从咸鱼翻身讲到四处拍照（樱花姑娘、白血病儿……），影片似乎要往"儿童节献礼片"歪的时候，地表轻微摇动，瞬间也震醒了我："它来了它来了，它带着主题走来了！"

影片两个多小时里，前三分之一里表现的成长、家人、其他日本人的群像是为了勾连起后面的剧情：男主去灾区参与志愿者的活动，在影片里变成"寻找第一个客人一家的下落"这条线，一直延续到结尾，"第一家客人的安危"虽然不是很强的联系，但对于摄影师而言也有一定的意义，最重要的是，这个情节的安排，让现实中自发去救灾里带着微量的"道德投机"

的指摘，变成了一种"与我有关"的"人间情谊"的展现——影片的编剧也意识到了摄影师前往灾区的"投机性"，因此专门安排了一幕两个摄影师用长枪短炮的摄影器材对着一个扫地老人拍摄的镜头，这组镜头没有语言，1分多钟里让电影中人不是滋味，也必然让观众在静默里通过这组对比赞许起埋头"洗照片"的日本最高摄影奖得主的选择——有意思的是，这个故事不仅是留下照片，还留下了一部电影，在日本3·11大地震10周年的时候推出，纪念意义不言自明。

让一个摄影师拍照很正常，让一个著名摄影师不拍照就不那么"寻常"了，细究"为什么"，可以生发的思路非常多，这种暧昧的沉默，既是日本文化中常见的东亚文化里的"含蓄"，也有制作方的良苦用心。

2011年的3·11大地震，及由此带来的众多次生灾难，不仅是一个故事片，和故事外当时流离失所的"往事"，它还遗留了一个重大的后遗症，严重影响了当下与未来。

在人们就"核废水"是否影响食物，进而影响人体健康各执一词的时候，日本电影人颇为适时地献上《浅田家》，走起了攻心路线：那废墟下曾经也开遍了春天的樱花，那个浅浅的小土坑原来是一幢两楼小宅，住着幸福的一家四口，甚至那个粗鲁的爸爸，代表部分观众心理，指出照片隐私性的中年大叔之所以这么暴躁是因为他找不到他的女儿——而他最后知道还在读中学的女儿在这场大地震里也死去了……谁不感叹一句：日本人民真是太可怜了！

不过，日本电影人显然不仅需要这部分感叹，还想感动另一些理性的人：毕竟卖惨谁不会？哪个大灾难的遇难者不可怜呢？描写灾难的影片也不计其数，"卖惨"显然只是非常廉价的情感贩卖手段。

从男主角浅田政志回头，看到营地里整理相册的光晕开始，影片用一种漫不经心却十分刻意的方式表现日本普通者的优良品质，比如那个找朋友而来灾区最后自发洗照片者的情深义重，比如虽然参加活动晚但一直持续至今的女士的有始有终，比如没有出现但是默默支持志愿者工作的学校，比如那些灾难里遵守秩序、不怨天尤人、安静且干净地排队领饭、集体住学校的灾民……这些形象的选取与刻画，要说是无心之举，恐怕很难符合电影创作的实际。

有意无意间，影片用男主母亲的一个巴掌也打醒了略微"上头"的观众，让人恢复一种怀疑：这个片段权且可以理解为母亲虽然心痛儿子辞别病重的父亲，但支持他自由去选择他自己想做的事情。亲情之间尚且如此，朋友之间、父女之间那种影片里的"羁绊"就显得矛盾——当然这种矛盾是不会在影片中被体现的，但我们却可以看到为了塑造人物形象，日本电影人哪怕失真也要刻画的意志力。

影片选择了东方文化里非常传统的"家"的意象作串联，似乎在讲一个有传统（家人）、有创新（个人奋斗）、有情怀（照片记录着一个家的文化和记忆）的故事，然而它更是一部在特殊时期，在国际舆论上打出感情牌的影视作品。就如《盗

梦空间》里呈现的道理：人对于被强行植入的概念往往嗤之以鼻，而对于自以为是的想法不加怀疑。日本影人，在如何运用文化手段讲好本国故事的层面，给别国观众带来很多启迪：灾难作为一种极端环境，拥有天然的戏剧张力，是表现赤裸裸的鲜血，用伤口刺激人的感官；还是用一种"虽然很苦，但是我们不屈不挠，依然热爱生活"的姿态，表现一种"人的体面"……都是创作的方法，各有各的用途，他山之石，可以攻玉，《浅田家》对于创作者剧情安排、人物塑造，乃至这种含蓄保守的表现态度都是一种可供选择的方法。

2021 年 5 月 31 日，习近平总书记在主持十九届中央政治局第三十次集体学习时强调，讲好中国故事，传播好中国声音，展示真实、立体、全面的中国，是加强我国国际传播能力建设的重要任务。对于中国电影来说，这无疑是创作的新征途。近几十年，无论是特大洪灾、地震、疫情还是暴雨，中华民族精神里的互助团结都成了共同面对困难的力量源泉，对于这些故事，渐渐有一些影片试着将其搬上银幕，这固然是可喜的，只是刚猛的功夫练好了，细腻的一面如果有所精进，也许对于讲好中国故事会更有帮助。

［例文］

《清唱剧》：君子和而不同

过了惊蛰，却还没有下雨打春雷。自行闭关的日子里，突

然想起一部去年冒着暴雨看的电影《清唱剧》——匈牙利名导米克洛什·杨索的第二部作品。记得观影那天，才抵美琪大戏院不久，压楼的黑云就变成了倾盆的雨，滂沱不止，一泻千里。这时，傍晚的影院像是个梦境，黑白的光影里，我们像是被杨索催眠——大师并非从天而降，这部早期作品出离了第一部的学步阶段，展现了一个知识结构由法律、人种学以及艺术史构成的东欧知识分子由死亡展开的对于孤独和自我的思考。

《清唱剧》围绕着匈牙利青年安布鲁斯展开——观影前，我望文生义地将影片理解为某种描写歌剧的电影。然而，这虽不尽然，却又藕断丝连：这部影片像是清唱剧这种音乐体裁的"影视化"，情节浪漫、多愁善感。而这就变得很有趣：那个"一战"解体的奥匈帝国，曾经诞生如茨威格这样的人文主义作家。他们典雅、精致，然后在他们的祖国与民族遭受厄运后，转而痛苦。这些悲怆，非得是生在那见过鲜花着锦、烈火烹油，而后又国破家亡山河破碎的一代人身上，才不显得矫情。而对于诞生在奥匈帝国解体后的杨索，很难有那种带着家国感的怆痛——即便青少年时期正值"二战"，然而战前的匈牙利已经衰败得面目全非，影片中的惶惑来自个人，也终结于个人。

艺术创作的规律，常是创作者从自己熟悉的入手：有了托底，技艺的探索中，即便约略生疏，却可因为题材的熟悉，不至于露馅太多。1963 年上映《清唱剧》时，他已经是个 42 岁的中年人。虽说按影史说法，他还不算完全创造出自己的风格语言，然而已经可以通过《清唱剧》的运镜感受到其长镜头使用

的念头：开篇走廊里医生安布鲁斯一头对着女学生说要注意像个医生一样，另一头在同学面前像个孩子一样雀跃，走廊两端由长镜头链接，具象地展现人的两面性，令人难以忽视。

影片里被人津津乐道的解剖桥段的确很有视觉冲击力。然而，更让人难忘的是，这部影片里，这个42岁的中年男人，对于安布鲁斯形象的刻画，几乎是一个东欧版的"叶甫盖尼·奥涅金"。

中国俗语"知子莫若父（母）"建立的基础类似于现代人常会感慨的：自己始终无法完全理解父母——因为子女与父母之间永远会有那段时间差，而父母却经历过孩子的这段时光。

42岁的杨索假借医院领导的台词对片中33岁的主角安布鲁斯说了这样一句：哦，你还有一年时间来思考，是这样太平地度过一生还是换个活法（大意）。随着人类年龄被现代医学大大拉长之后，人的上下半场活法似乎是互联网上热议的话题。看着银幕，令人不禁恍惚：没有人会逃过自我拷问的这一关。有了电影之后，这种拷问变得更加直观。

《清唱剧》就是这样一部表现自我挣扎的影片——大约追求思想价值的导演都会关注到这些话题：死亡、生存、孤独……几年前电影节播放的《养蜂人》的背后，是安哲对于孤独的解读。来自斯拉夫民族的杨索，给出了自己的答卷。

这部影片与其认为是艺术的，不如说是学术的——影片的层次是如此严谨。

时下人们常会有这样的灵魂之问：感到孤独怎么办？然而

如果再追问一句：什么容易让人联想起孤独？答案就比较妙了——事实上什么都可以，其中形式上的"落单"或者"死亡"更为容易触发，但"快乐是他们的，我什么也没有"也可以；至于若要问什么职业容易让人目击死亡，那往往是"医生"站在观察生死的位置。

开篇不多久，安布鲁斯刚刚经历了朋友妻子做手术在鬼门关转了一圈的事件后，后又目睹救人的老教授无法自救。"我的意义是什么？"带着某种"必然"，作为主角的他和注视着他的导演与观众，需要一部影片的长度来寻找。

他打电话试图找情人，却被情人无情拒绝；他试图加入人群，却在人群中显得孤单；他回到家乡，亲切的母牛转眼被送去屠宰；他想去接得了癌的父亲，却被父亲拒绝——可以预见的，他的父亲时日无多。

如果说他完全是被世界拒绝的，仿佛是杨索用来蓄意虐待的主人公，这么说也不公平。在被抛弃的同时，他也同样抛弃着：医院里器重他的院领导、朋友里示好的女子，又或者家乡的老相好。

工作、友情、爱情、亲情，所有一切人世的纷扰都改变不了人总需要独自上路的事实，就算中途会有暴雨中给予陌生人温暖，获得或者没有获得回应，人的最终归宿没有差别："当我们望向太阳，眼睛被灼伤，该怪的是眼睛而不是太阳。"

影片里有一个镜头，安布鲁斯在窗框后，一面残破的镜子，他自己与手中拿起的另一片镜子，在银幕前是三双空洞的

眼睛。就像某种隐喻：似乎生活的每个面既是又都不是完全的自己。这样匠心的设计，很难不让人回味——长镜头是形式的一种，也只是一种形式。艺术家创造自己的艺术语言为了表达自己的想法。即便在没有创造或者固化那种形式标志性语言时，大导演的思想内涵已经到达了那个基本位置。

影片的结构密不透风，就像一名律师，严格地讨论了"人的孤独究竟是自己还是他人造成的"命题。片尾，杨索终于用他人种学的背景，带来一些浪漫主义气息：影片结尾的九头雄鹿的故事与2017年柏林金熊影片《肉与灵》带着一脉相承的图腾——雄健的公鹿也好美丽的母鹿也好，斯拉夫民族个性的特征——依据英国地理学作品《地理与世界霸权》解读，与茂密森林覆盖紧密相连。密林中鹿群不像叔本华描述里长着刺的豪猪，它们亲昵而温暖——因此在故事内外都会遭到外部的猎杀。

散场回家的路上，雨已经停了，街面的水影里，人群行色匆匆。没来由地在脑海里浮出几个字：灵魂本是孤生，君子和而不同。

[例文]

尽职的快乐——评《德语课》主题

在世界反法西斯胜利75周年的2020年末，秋季电影艺术沙龙的开幕影片《德语课》又一次让观众通过银幕去反思战争对

人性扭曲之厉，对平民伤害之深。

身为"二战"战败国的德国，同时有着深邃思考的美名。以至于如今的战争影片中，德国出品的表现战争的影片，成为一个令人难以忽视的存在。它的叙述沉静得近乎沉闷，冷漠得近乎冷酷，对于被战争扭曲的人性的剖析笔法幽深而精准，在那些试图用轻盈解构战争的影片边上，看起来像一个古板的老头子。

是的，就像一个典型的，认为尽职是快乐的德国老头子。

影片里，西吉（Siggi）所在的像是一个劳教所，又像是一个精神病院——在西吉完成了一摞本子书写的时候，一群白大褂拿着本子记录着："记忆力良好"。他们也在尽职地完成一个检查人员的工作——这部影片里充斥着尽职的人，尽职的搜身官，尽职到将一个人像某种牲畜一样检查；尽职的画家，尽职的父亲……

让人唏嘘的是，开启这段令人窒息的往事的是一篇题为"尽职的快乐"的课堂作文。

快乐是什么？应该是童年的海滩，荡秋千，聚会，应该是活泼的小动物，看落日，一家人在一起。然而扬（Jens）将这些平凡的快乐一个个戳破，以"尽职"之名。海滩沦为了画作的火葬场，秋千空了，聚会散了，小动物死去了……那幅记录落日的画作成了罪证，自己的父亲亲自将受伤的大儿子送上绝路，将小儿子的手放在电炉上烤，这一切，以"尽职"之名。

与"尽职的快乐"相呼应的，是童年西吉"扭曲的快乐"：

将死去的老鼠、壁虎、海鸟收集在无人居住的房间是令他快乐的，将撕碎的画片粘贴起来收藏是令他快乐的，将逃兵哥哥救下来是快乐的，使暴君似的父亲被抓入了监狱令人快乐……

在那个错乱的时代里，"尽职的快乐"与"扭曲的快乐"此消彼长，父子亲友，善恶美丑，真假对错……由于父亲扬"尽职"点燃了藏满"扭曲"藏品的房子，烧毁了少年西吉"扭曲的快乐"和他的整个世界——化为灰烬的空屋，是物质的消失，也是附着在物质上，少年精神世界的釜底抽薪，此后的西吉只留下躯壳，重复一些扭曲的快乐，陷入病态——战争期间势如仇敌的两个朋友扬与马克思（Max），战后联手将偷窃马克思作品的西吉送去矫治，而理由让人唏嘘：对于美好艺术品的爱，却成了害他堕入某种意义上的深渊的最后一击。

脱离了战争电影的语境，这部影片还会让人思考这样一个主题：人很容易被自己信赖的东西伤害——这，真是一句正确的废话，因为当你信赖的时候，就是将你的心最柔软的一块打开，来接纳一个人，一件事，一个观念，一种态度。然而这又不是一句废话，因为当我们谈论这句话的时候，往往预设了这种信赖是给某种"正确的"或者是"正面的""正向的"人、事、物。却没料到，其实"恶"如非正义的战争，颠倒黑白的逻辑，一旦接受，给人带来的伤害是双倍的。

这让我们来到了另一层的思考：战争难道只是让战俘悲伤痛苦吗？战争难道戕害的仅仅是受害国的人民吗？

这个问题曾经在《德意志零年》《沉默如海》《穿条纹睡衣

的男孩》《地雷区》等影片中涉及，不过这些是意大利人、法国人、英国人、丹麦人眼中的可怜的德国普通百姓——有教养的斯文的德国高级军官，德国军官家的儿童，战后作为战犯的德国少年。大多数时间里，德军是《辛德勒的名单》《钢琴家》《索尔之子》里的刽子手，或许偶尔会有良知出没的时刻，但基本是符号化的杀人机器。

不，不是的。影片脱胎于1968年出版的名著《德语课》。这部通过德国人视角，描述战争中纳粹系统里低阶官员生活的故事，直接地审视了这种双倍的伤害。

这个故事取材自画家埃米尔·汉森（1902年改名为埃米尔·诺尔德）在纳粹统治时期被禁止作画的真实事件。这位德国表现主义画家于1906年参加了德国表现主义社团"桥社"——从绘画的角度来看，作品风格走古典写实路线的希特勒，对于20世纪初席卷西欧的现代主义风潮的不满，也许是从两次被维也纳艺术学院拒绝开始的吧。总之，希特勒当权时，这个正统的日耳曼农民出身的艺术家埃米尔·汉森，德国著名的画家和版画家，表现主义代表人物之一，其艺术被当局宣布为"颓废"而被禁止。

警察扬因为尽忠职守，在那个时代，被尽职伤害。

画家马克思因为热爱绘画，在那个时代，被绘画伤害。

那些男人背后的女性，因为爱，在那个时代，被爱伤害。

那些家庭的孩子，因为纯真，在那个时代，被纯真伤害。

尽职的快乐带来的是杀戮对象的血流成河，是家人朋友的

以泪洗面，尽职真的快乐吗？是谁的快乐？又是尽怎样的职？影片对于这个题目没有任何的解析，只有少年西吉的作文中回忆起的他的父亲尽职的快乐，一种建立在他人痛苦上的"尽职的快乐"，一种蒙昧的没有善恶的"尽职"，一种隐匿在强大父权下的扭曲的"快乐"……他的父亲那些从集体主义出发的教海，在日常生活中是如此寻常的言语，而在战争时，成为恶的帮凶，构成了一个个平庸的恶。为什么会这样？是什么让一种看似四海皆准的真理成了杀人如麻的催化剂？答案简单得荒谬又令人绝望：一场非正义的、灭绝人性的战争。

这部影片总会让我想起茨威格的《象棋的故事》，据说茨威格打算写作的时候并不会下国际象棋。但这个智慧的犹太裔奥地利作家的笔下，一位备受战争摧残，心灵几近崩溃的战俘的形象就这么鲜明地树在文学形象之林中，战俘和创造了他的这位不忍看到昨日的世界消失在战乱中的人道主义作家之死，成为德语世界中让人难忘的昨天。

21世纪步入了20年代，人类却从来没有从战争的阴霾中脱离出来。无论是《浪潮》《希特勒的男孩》，还是这部《德语课》，作为两次战争战败国的德国用一部部电影记录下他们的反思。深邃理性的思考成为他们民族也是全人类理性闪耀的光芒，警醒着后人：珍惜和平，反对战争。

作品名：拥抱

拾思　延伸·写影评之外还可以做些什么?

初入职场的时候我读过一本名为《不懂项目管理,还敢拼职场》的书。虽然这本书讲的大部分内容已不太记得,然而作者李治在书中写到她的一位上司让我记忆犹新,她说这个上司有一种将小事变大的能力,这很具启迪意义——《道德经》有云:天下难事必作于易,天下大事必作于细。参天大树也是由一粒种子开始的。热爱电影就像一粒种子,会长出许多不同的花,影评是其中的一朵。

回想自己写影评的开端,便是《谜一样的双眼》里男女主人公在车站上悠长的长镜头和朦胧的光感……那个被打动的瞬间,让自己从"被要求写观后感"的状态,变成"想写下影片里那些打动自己内心瞬间"的状态。

无论国内国外,仅仅靠写影评在这个时代难以生存。但做一个影评人还是令人觉得非常愉快。如果博尔赫斯认为天堂长成图

书馆模样，那么我觉得天堂也可以长成电影院的模样。也许应了那句"吸引力法则"，影评人客观上往往也是有观影福利的人群。

不过，归根结底，还是马克思所说：事物是广泛联系的、运动的、发展的。当影评有更多人阅读的时候，总会出现受邀撰稿、受邀分享、受邀讲课等机遇。当然更不用说以新媒体影评为业的自媒体人，流量直接能变为金钱反哺爱好。

除此以外，雨后春笋般蓬勃发展的各种"观影团"是影评人常介入推动电影文化发展的行动之一。电影，从其诞生以来就具有众人观赏讨论的基因。影评是书面的交流，而人与人之间直观交流也很重要。这也是为什么直至今日，首映时，主创依旧热衷于一线倾听大众反馈。很简单，创作者想知道他构建的这件艺术品有怎样的反馈。而观众的反馈就是最原始，最直接的影评。三言两语也好，长篇大论也好。因为电影而让人们聚集在一起，我想这是电影艺术特有的魅力。

在这些斜杠可能性之外，有些志在电影本身的影评人往往会借此真正踏进电影行业。而在中外电影史上，优秀的影评人成功转型为优秀电影人的例子数不胜数。轰轰烈烈的"新浪潮"至今，优秀影评人转型为导演、编剧的不胜枚举。也许因为在作为评论者的时候发现了许多细节，又或者有一种理念想要去倡导，影评人的实践往往带有某种"理论指导实践"的特性。

这个方向我也曾试过，尽管是一部小短片，但是所需要的工序却并不会少。在这种尝试中，我更坚定地树立起一种评论

的观念：即包含善意的评论，也就是前文提到的"建设性意见"。事实上，即便影片的出品方有强烈的财务目标，真落在具体项目的运作者手中，依旧抱着希望做好的心理——**我想这不仅是电影的魔力，也是所有艺术创作过程中共通的魔力。**

那么除了创作，还可以做什么呢？2022 年 7 月的经历让我又一次丰富了人生经历：作为第 36 届大众电影百花奖观众评委，我有幸前往武汉参加了百花 60 年的颁奖活动，投上了自己庄严的一票。当时上海电影家协会的官网上公示的评委选拔方案中有一条就是："完成一篇 800 字以内的关于本届候选影片的原创影评"。

奥斯托洛夫斯基在《钢铁是怎样炼成》里写道：人最宝贵的东西是生命。生命每个人只有一次。人的一生应当这样度过：当回忆往事的时候，他不因为虚度年华而悔恨，也不会因为碌碌无为而羞愧；在临死的时候，他能够说："我的整个生命和全部精力，都已经献给了世界上最壮丽的事业——为人类的解放而斗争。"自勉，并共勉之！

作为本书的最后一章，本篇选了几次由于影评带来的特殊经历，一次是作为藏龙组评委撰写颁奖词，还有是参与《新闻晨报》直播活动的媒体报道——一方面是想告诉读者影评人在"写"影评之外用什么方式介入电影，一方面也想将本书开端以来的观点做一个总结：影评的写作，有观片后私人写作的一面，也有向没有看过影片的观众传递影响的一面。作为后生晚辈，在摸索中成长，至今受教的一句话是：不欺心，足矣。与各位共勉。

[活动]

第6届平遥国际电影展"藏龙"单元
最受观众欢迎奖评语

《过时·过节》人物形象鲜明、视听语言成熟；选取"冬至"这个中华传统节日作为故事背景，折射香港青年众生相，承载导演对"人类为什么要群居"的思考，是一部令人印象深刻的青年导演首作。

国产片的春天，在路上

晨报记者　陆乙尔

　　表现重男轻女、性别歧视等国内大银幕上稀缺却又直指现实痛点的话题电影《我的姐姐》目前还在热映中，上映后稳居单日票房榜冠军位置，累计票房已突破 5 亿元。根据猫眼专业版对该片票房的预测，已经从上映最初的 4 亿元左右调高到了将近 9 亿元，对于这样一部千万元成本级别的剧情片来讲，可以说是春节档之后国产片里最大的黑马。

　　从现在到"五一"档，还有更多类型多样的影片等着观众，尤其是令人眼花缭乱的"五一"档，包括张艺谋新片《悬崖之上》，周迅、郑秀文、易烊千玺主演的《世间有她》，雷佳音、李现和辛芷蕾主演的《古董局中局》，王凯、古天乐主演的《真·三国无双》，郭富城、段奕宏主演的《秘密访客》，马丽、宋佳主演的《阳光劫匪》等重磅国产影片都将粉墨登场。

　　其实，今年已有多个国产片黑马带给观众惊喜。从春节档爆款《你好，李焕英》，到如今的《我的姐姐》，同样主打亲情牌，用生动的细节刻画了感人至深的母子情、姐弟情，尽显真实的力量。

　　目前，中国电影市场总票房榜上，前十名中有九部国产片，类型涵盖了战争、动作、科幻、喜剧、推理、动画、奇幻等多种题材，中国电影人在各种类型上的尝试与突破，愈加受

到市场的认可。从贡献了电影总榜第二《你好，李焕英》的"史上最强春节档"，到"小黑马"《我的姐姐》领衔的 4 月影市，国产影片已经成为当仁不让的主力军——国产片的春天到了吗？

在昨天的晨报《上海会客厅》直播节目中，三位嘉宾和晨报记者谈了谈他们的看法，"国产片的春天正在路上"。同时，晨报记者也邀请了更多影视圈相关人员聊聊，他们都相信，在心怀梦想和爱的中国电影人的精心培育下，之前撒下的种子正在春天里茁壮成长。

……

"重要的是真诚"（孟渐新）

对于国产片的春天，我是抱着谨慎乐观态度的，特别是今年有一部影片的诞生让我觉得非常激动和振奋，那就是《刺杀小说家》。影片全部由国产班底来完成，这本身就很有标志性，影片的制作工艺、审美取向以及价值观和世界观的构建，我觉得都很不错。其次，它的整个构思不局限于好莱坞框架，脱离了中国电影长期以来效仿好莱坞那种三段式的叙事方法，而是带着对中国文化的思考，比如赤发鬼、白翰坊等角色，含有五行火克金这样的概念。还有比如被科技控制着的现实社会，有各种各样的现代疾病，和古代世界那种中国传统文化控制之下出现的问题，影片都有在辩证地探讨。

我觉得现在市场上受欢迎、票房好的国产片，重要的是真

诚。像《你好，李焕英》这样的新导演作品，并非导演手法如何高超，也不是电影本身如何尽善尽美，相反可能存在不少专业者眼中的瑕疵，而其亮点正在于片中主人公对母亲的真挚情感，大家能感受到，并深深被它打动。

[观点]

内娱"风暴"正在进行时，
晨报对话文艺圈："偶像塌房"教我们理智追星

周到上海　王　琛

最近一段时间，热搜上的艺人们或因言辞不当道歉，或因触犯道德和法律底线被抨击和抵制，粉丝群体存在感也不低，为了给自家艺人争番位或是换搭档，在网络上多次极端发声。中央网信办官方微信"网信中国"发布通知，再一次明确"清朗·'饭圈'乱象整治"专项行动的具体措施，规范粉丝追星。多家艺人经纪公司也倡议理智追星，集体签署倡议书。关于偶像塌房和饭圈文化的话题持续被热议。对此，晨报记者邀请文化评论人一起探讨什么才是真正的偶像等相关话题。

当我们谈论偶像，到底在谈论什么？影评人孟渐新在直播中向观众简单追溯了两个词，"偶像"与"明星"。前者来自用泥、木头雕塑出来的人像，或受人祭拜或为人迷恋。本质上不是一个具体的存在，而更多是一种符号。后者来自好莱坞时期的"明星制度"，其本质就是为了创造出受人欢迎的娱乐产品。

今天的语境下，偶像的涌现比明星更为简单，从原来的"台上一分钟台下十年功"简化为"N 个月养成"，他们的专业水准有多少？

带着光环的公众人物，首先应当符合一个大的演艺行业从业的标准，将"德艺双馨"以德为先的概念融入自己整个成长路径。因为公众人物由于获得了更多的关注，其影响力客观上不容忽视。这就意味着，为了社会也为了其自身的长期发展，守住艺德，踏踏实实做人是底线。而在如今的社会环境中，各行各业涌现出大量青年骨干，他们都有敬业的态度。作为演艺行业的从业者又有什么理由，不这样要求自己呢？

明星走进大众视野，走上演艺道路，有点像一个在马路上开车的新手司机。要保持"安全驾驶"，他就需要行正道，遵守各项交通法规。

流量也罢，就和新手司机一样，必须有合格的驾驶技术——对于演艺者而言，即健全的认知、合格的才艺，从而取得上路的"驾驶执照"是很有必要的。

后　记

记得惴惴地将稿件给上海影协的赵主席后，她电话里对我——一个青年会员的鼓励。上海，作为电影走进中国的第一站，在中国电影史上书写了重要的篇章；上海，作为诞生中国第一篇影评的地方，我为自己能以生在这片土地上，做了件该做的事情而感到高兴，即便惶恐不安——因为在美好的愿望之外，还有一种叫"现实"的东西：这本书究竟会不会得到大家的喜爱呢？这本书能不能因为得到更多人的帮助而变得更为完善呢？这一切都是它未知的现实命运。

项目管理的技巧中有一条叫"以终为始"，对于单独的事件，这样的方式很高效："倒推法"能很好地安排资源、进程来确保项目如期落地。但，真实世界中的事件间并非孤立，而是相互联系、运动、发展的。比如目前这本书于我个人，无论忐忑也好，憧憬也罢，终是等到了付梓时分。然后，便由这本小书像一个独立的"生命"一样，开启新的历程，迎来属于它的

命运。

2021 年，因为"金鸡奖"的系列活动，我第一次造访了位于厦门的南普陀寺。寺庙中遒劲的匾额"随缘"，成了盘桓在我微信封面的主图。而随着这本书出版，我对"随缘"有了更深的体会：由于影评结缘不少如师如友的前辈。都说"学高为师，身正为范"，如今拙作即将出版，我自然希望能在书中为此中善缘留念。

感念拨冗为我写序及推荐的、在各自领域很有建树的前辈、师长——我甚至在想，他们在各自领域内的建树，是不是也部分归因于他们内心保有的对文化艺术的敏感和真诚，而我恰好沾了电影的光，故而能在某个维度完成国人自古推崇的"君子之交淡如水"的现代演绎？

细细想来，这个时代印在纸上的文字可谓"既多又少"——"多"是因为如今汗牛充栋的各式出版物，其中文字如山似海，难以穷尽。"少"则是因为随着信息技术的飞速发展，数字世界所产生的信息足堪"爆炸"二字，相形之下，印刷成书被说成是"文化非遗现象"也不为过。这个当口，朋友们将自己的名字与这本薄册相关联，来表达他们的支持与祝福。这份情谊，就和那些生命中看过的电影、留下的感触一样，都让我珍惜。而这份"君子之交"，今天因为书与读者朋友们也连在一起，遂"天涯若比邻"。

写到这里，不免想补充介绍下书中的视觉作品。除了前言说到，封面版画由好友佳艺完成，内页摄影作品的选择也是几

经周折。今年五月初，得另一位好友马南鼎力支持，找到了与"穿行光影"内涵相合的一组摄影作品——都说"三个女人一台戏"，看起来三个女性也可以成一本书呀。

艺术家们常带着信念感地笃信"下一件作品会更好"，并对曾经路上的摸索也不惮展示。好的，不好的，都是生命历程上的印记。于我，这本书的意义也如此——至于它的命运，便交给正在阅读此文的各位读者与后世的读者了。

各位读到这里的读者——我想称呼你为素未谋面的朋友。如果本书能让你那没有被茧布满的心灵，在受到影像触动时，留下一些文字记录，待与多年后的自己重逢，那么余愿足矣！